예술, 가지다

예술, 가지다

1판 1쇄 인쇄 2022년 11월 4일
1판 1쇄 발행 2022년 11월 11일

지은이 주연화
펴낸이 박해진
펴낸곳 도서출판 학고재
등록 2013년 6월 18일 제2013-000186호
주소 서울시 마포구 새창로 7(도화동) SNU장학빌딩 17층
전화 02-745-1722(편집) 070-7404-2810(마케팅)
팩스 02-3210-2775
전자우편 hakgojae@gmail.com
페이스북 www.facebook.com/hakgojae

ISBN 978-89-5625-447-0 03600

본 연구는 홍익대학교 신임 교수 연구 지원을 받아 출판되었습니다.
This work was supported by the Hongik University new faculty research
support fund.

예술, 가지다

주연화 지음

학고재

CHAPTER 1

미술의 가치

격변하는 미술 시장

무한 경쟁 시대 미술 시장의 빅 플레이어들

글로벌 미술 시장 Now

제1회 프리즈 런던을 찾았던 기억이 납니다. 박람회장에서 열리는 아트바젤과는 달리 리젠트 공원의 하얀 천막에서 열린 프리즈 아트페어는 신선하고, 젊고, 무엇보다 실험적이었습니다. 촉망받던 가나 출신 청년 건축가 데이비드 아자예David Adjaye가 만든 거대한 천막은 프리즈 아트페어의 젊은 패기와 실험성을 대변하며 아트바젤과의 차별성을 한껏 뽐냈죠. 멋지게 차려입은 컬렉터들이 흰 천막에 들어가려고 삐걱이는 계단을 오르던 모습이, 그러면서도 기대와 설렘으로 눈을 반짝이던 모습이 생생하네요.

그 프리즈 아트페어가 2022년 9월, 한국에서 프리즈 서울을 개최했습니다. 프리즈 런던, 뉴욕, LA에 이어 네 번째, 프리즈가 아시아의 미술 거점으로 서울을 선택했다는 점에서 무척 의미가 큽니다. 11시간이나 비행기를 타고 1,000만 원 가까운 비용을 들여 관람했던 프리즈 런던을 생각하면 지하철 세 정거장이면 만나

는 프리즈 아트페어라니, 정말이지 감회가 새로울 수밖에요. '문화 강국이 되니 몸도 돈도 아끼는구나'라는 생각이 절로 드네요.

미술 시장에서 일한다는 건 대개 구매자나 판매자 가운데 어느 한쪽 일을 한다는 의미일 때가 많습니다. 운 좋게도 저는 20년간 양쪽 역할을 모두 해보는 기회를 가졌습니다. 구매자로서는 연간 약 100억 원 가까운 규모로 작품을 구매해본 것, 그리고 미술관과 기업의 관점에서 컬렉션의 방향성과 타당성을 수립하고 실현해볼 수 있었던 것이 제게 큰 경험이 되어주었습니다. 이외에도 갤러리와 미술관 전시 기획, 한국 작가의 국내외 시장 개척, 작품 판매와 프로모션까지 미술 시장에서 정말 다양한 일을 했습니다. 중국, 일본, 동남아시아, 영국, 독일, 미국 등 세계 각지의 작가를 만나러 다니고, 이들과 연결할 컬렉터를 만나고, 또 미술계를 움직이는 다양한 관계자들과 함께 일했습니다. 국제 미술계의 흐름으로 보면 제가 현장에서 뛴 최근 20년이 국제 미술계가 가장 역동적으로 성장한 시기였습니다.

인터넷이 대중화된 1990년대 중반부터 2020년까지는 미술 시장이 급속도로 세계화된 시기입니다. 갤러리, 미술관, 작가 등등 모두가 빠르게 국경을 넘나들면서 다이내믹한 일이 많이 일어

났죠. 무엇보다 글로벌 미술 시장의 중심이 서구 유럽에서 중국, 싱가포르, 인도네시아, 서울 등 여러 지역으로 확대된 시기이기도 합니다.

이 시기 중국을 포함한 아시아, 중동, 러시아 지역의 경제 성장과 자본주의화는 자연스럽게 미술 시장의 규모 확장과 활성화를 이끌었습니다. 뉴욕과 런던 등 서구 갤러리들이 새로운 시장 개척을 위해 적극적으로 아시아를 찾았습니다. 아시아 국가들도 서구 미술계를 벤치마킹해 다양한 국제 아트페어를 개최했고, 옥션도 활발해졌습니다. 이 모든 것은 아시아 미술 시장의 확대, 즉 미술품 수요 증대와 함께 이루어진 일입니다. 수요가 있는 곳에 시장이 활성화되는 법이니까요.

한국에도 1997년 서울옥션이 등장했고, 2002년에는 케이옥션이 문을 열었습니다. 2002년에는 한국을 대표하는 국제 아트페어 KIAF가 개최되었죠. 그리고 2000년대 중반에는 국내 갤러리들이 해외, 특히 중국 시장 진출에 적극 나섰습니다. 2008년 글로벌 경제 위기가 닥치기 전까지 약 10년 동안 국제 미술계는 서구 갤러리의 아시아 시장 진출과 아시아 갤러리의 해외 진출이 교차한, 글로벌 미술 시장 시대의 장이 열린 시기입니다.

그런데 돌이켜보면 서구 갤러리들은 매우 조심스럽게 단계적으로 아시아 시장을 공략했습니다. 해외 아트페어를 통해 적극

적으로 아시아 컬렉터를 확보하던 서구 갤러리들이 아시아에 직접 갤러리를 연 것은 2010년 이후입니다. 반대로 아시아 갤러리들은 공격적으로 글로벌 시장 진출을 꾀했죠.

한국 갤러리들은 2005~2007년 사이 곧장 중국 본토로 진출했습니다. 서구 갤러리들이 홍콩에 먼저 지점을 연 것과는 사뭇 달랐죠. 아직 중국은 글로벌 미술계의 시스템이나 미술 시장 경험이 부족할 때였고, 한국 갤러리들은 정글 속으로 뛰어든 꼴이었습니다. 성숙하지 못한 중국 미술 시장에서 의욕만으로 살아남는 건 쉬운 일이 아니었습니다. 무엇보다 경제 성장을 등에 업은 중국 신흥 부유층은 분명 문화 욕구는 강했지만 작가와 갤러리의 관계, 갤러리의 역할에 대한 인식이 부족했습니다. 게다가 중국의 정치적 특수성으로 인해 비즈니스 환경의 안정성이 낮았고, 세금은 높으면서 수익금의 해외 송금은 어려운 점, 그리고 미술품 컬렉션에 대한 인식이 부족한 상태에서 과도하게 미술품을 사들이는 현상 등 위험한 신호들이 도처에서 울려댔습니다.

작품을 구매하는 컬렉터들 또한 역동적인 시기를 보냈습니다. 데이미언 허스트를 앞세운 yBa 열풍과 함께, 2000년대 중반부터는 중국 작품 열풍이 불었죠. 동시에 글로벌 경매 시장에서 미술 작품 낙찰가 갱신 행진이 이어졌습니다. 2000년대 초까지

만 해도 앤디 워홀의 〈달러 사인〉이 20만 달러 정도에 거래되었는데, 2007년경 워홀의 작품은 100만 달러대를 훌쩍 넘어섰습니다. 잭슨 폴록이나 마크 로스코 등 거장의 작품은 100만 달러대에서 400만 달러대로 뛰었고, 젊은 작가 붐과 함께 신흥 시장, 특히 중국에 대한 관심도 커졌습니다.

하지만 2008년 미국 모기지 사태와 함께 세계를 휩쓴 경제 위기는 글로벌 경기 침체로 이어졌고, 가격이 폭등한 신흥 시장과 젊은 작가들의 작품 가격이 가장 먼저 하락했습니다. 그럼에도 고가 블루칩 시장은 안정적으로 가격이 상승했죠. 현재 앤디 워홀의 작품은 1,000만 달러가 넘는 경우가 다수입니다. 지난 20년 사이 글로벌 미술 시장에서 고가의 기준은 100만 달러 단위에서 1,000만 달러 단위로 상승했습니다.

미술 시장 붐은 신규 구매자의 시장 진입으로 이어집니다. 미술 시장의 저변이 확대되는 거죠. 하지만 지나친 붐은 가격 거품을 일으키며, 이는 작품 구매자뿐만 아니라 작가에게도 큰 상처를 남깁니다. 투자 목적으로 미술품을 구매하는 비중이 커지면서 '잘 팔리는 작품'의 가격 거품이 일어나는데, 문제는 시장 붐이 끝날 때 이 거품도 빠진다는 것입니다. 가격이 올라가는 동안 재판매로 이어졌다면 모르겠지만 고점에서 작품을 산 경우라면 거품이 빠지는 상황에서 재판매하기가 어렵습니다.

미술 시장을 이야기할 때 투자 가치 상승, 재판매 가능성 등
은 중요합니다. 실제로 구매자들이 작품을 구입하는 동기 중 하나
니까요. 하지만 미술 작품이라는 특수 상품이 우리에게 안겨주는
더 큰 가치와 즐거움을 잊어서는 안 됩니다. 미술품은 금전적 가
치 외에도 다양한 가치를 지닙니다. 감상적 가치, 장식적 가치, 사
회적 가치, 역사적 가치, 미학적 가치가 모두 담겨 있죠. 특히 현대
미술은 장식적 가치나 시각적 즐거움보다는 개념과 메시지를 중
시하기에, 현대 미술 작품을 산다는 것은 단순한 오브제가 아니라
작품이 지닌 메시지와 개념을 구매하는 것임을 먼저 생각해야 합
니다.

　보통은 작품의 시각적 특성과 장식적 요소가 가장 먼저 눈
에 들어오게 마련입니다. 작품이 지닌 개념이 난해할수록 더 그
렇습니다. 그래서 '보기에도 좋은데 의미까지 좋은' 작품을 제작
하면 미술 시장에서 성공 가능성은 커집니다. 문제는 이 관심의
순서가 '투자·돈'이 먼저인 경우가 많다는 것입니다. '의미가 좋
다→보기도 좋다→투자도 된다'의 순서여야 하는데 말이죠. 특
히 가격이 낮은 작품이나 아직 시간이 필요한 젊은 작가의 작품을
구매할 때 지나치게 투자 가치를 따진다면, 이것은 언젠가 재개발
될 거라는 기대로 구매한 땅이 당장 높은 수익을 내길 바라는 것
이나 다를 바 없습니다. 막 상장한 주식이 몇 달 안에 폭등하기를

기대하는 것과 마찬가지죠. 고가의 블루칩 작품 구매가 아니라면 장기적인 면에서 미술 작품의 금전적 가치 상승은 전문가라도 판단하기 힘듭니다. 투자 가치를 잊고 좋아하는 작품을 구매해 즐긴다면 그 가치가 더 크지 않을까요. 취향을 존중하는 사회, 즐거움이 금전적 가치보다 큰 사회, 그런 사회에서 미술 시장은 다양성과 안정성을 다질 수 있습니다.

최근 미술 시장의 큰 변화 가운데 메타버스와 NFT가 있습니다. 2021년부터 주요 미술 시장 분석 리포트들은 NFT 작품을 디지털 아트의 한 유형으로 미술 시장에 편입시키고 있습니다. 물론 아직 NFT 아트의 경계가 모호하고, 2022년 금리 인상으로 시장 유동성이 줄면서 NFT 아트 시장 또한 축소됐습니다. 하지만 우리 삶의 형태가, 그리고 부의 소유자가 달라지고 있는 점은 분명한 사실이죠. 이런 흐름과 함께 예술의 형태와 가치 평가 기준도 달라질 것입니다. 미래의 미술 시장이 펼쳐 보일 수많은 가능성과 한계, 그리고 IT 기술과 더불어 새롭게 등장하는 미술 작품의 특성과 높은 가격 뒤에 숨은 욕망을 가려내는 분별력이 지금 우리에게 무엇보다 필요한 안목이자 덕목일 것입니다.

과거와 현재, 미래는 이어집니다. 과거의 미술 시장을 살펴

보면 지금 우리의 좌표를 이해할 수 있고, 또한 미래의 미술 시장을 전망해볼 수도 있습니다. 미술 시장에 넘실거리는 파도를 유연하게 타 넘는 데 이 책이 조금이나마 도움이 되기를, 더 욕심을 낸다면 건강한 미술 시장을 만들어 진정한 예술 향유의 즐거움을 확산시키는 데 기여할 수 있기를 희망해봅니다.

2022년 늦은 가을
주연화

CHAPTER 1

미술의

가치

예술은 변한다

행복이 무엇이냐는 질문에는 답하는 사람 숫자만큼 수많은 답이 있습니다. 예술이 무엇인가에 대한 질문도 마찬가지입니다. 한두 가지로 답할 수가 없죠. 시대마다 예술의 의미도 형태도 목적도 모두 달랐으니까요. 고대 그리스 시대에는 삶의 기쁨과 슬픔, 고통을 다룬 극theatre이 예술의 주요 형태였다고 합니다. 특히 비극이 가장 인기가 많았습니다.

미술의 역사에서 조각은 건축의 장식물로 시작되었습니다. 이런 조각의 모티프는 주로 그리스 신화에 기반했습니다. 아시아 미술은 신상과 종교 건축물, 탑과 불화 등 종교적인 주제에서 온 경우가 많았고, 종교에 등장하는 인물들의 이야기를 주로 다뤘죠.

더 거슬러 올라가 라스코 동굴 벽화를 예술의 초기 형태로 보는 사람들은 그 시절 예술이 종교적 제의를 위한 것이었다고 말합니다. 하지만 이와 같은 조형물에 오늘날 흔히 쓰는 '예술'이나 '미술'이라는 이름을 붙이지는 않았습니다. 19세기 전까지만 해도 '예술, 예술가'라는 말을 쓰지 않았죠. 대신 수공업자artisan라 불리는 사람들의 그림painting, 조각sculpture, 건축물structure 그리고 각종 수공예품이 있었습니다. 그리고 각 분야에서 솜씨가 뛰어난 사

람들을 장인master이라고 불렀습니다. 천하의 대가로 일컫는 레오나르도 다빈치, 미켈란젤로, 보티첼리 같은 르네상스의 거장들 또한 예술가artist라 불리지 않았습니다. 그들은 뛰어난 그림, 조각 등을 남긴 장인이었습니다.

　중세 장인들이 만든 조형물은 대부분 기독교와 관련된 것이었습니다. 중세의 끄트머리, 이어 인문주의가 시작된 15세기경부터 '르네상스'라는 말과 함께 우리에게 익숙한 미술사의 거장들이 등장합니다. 이들의 그림, 조각, 벽화 등은 주문을 받아 제작한 것이었는데 주로 신화나 역사를 다뤘습니다. 기본적으로 눈으로 본 장면이나 이야기를 재현representation하는 방식이었죠. 이런 제작물들은 어떤 기술 혹은 스타일로 재현했는가, 그 시대가 어떤 방식을 선호했는가, 또 어떻게 기록되었는가에 따라 특정 시기를 대표하는 예술 작품으로 미술의 역사에 남아 있습니다.[*]

　전형적인 '예술' 혹은 '예술가' 개념이 나타난 것은 18세기 말에서 19세기 초입니다. 시대가 귀족 중심 왕정 사회에서 시민 사회로 넘어가면서, 예술 작품도 '주문 제작'에서 '선 제작 후 판매'의 시대로 들어섰습니다. 그러면서 오늘날 일반인들이 생각하는 예술가가 등장합니다. 몽마르트 언덕의 배고픈 예술가, 비운의 예술가, 천재적 예술가 등 이때 자리 잡은 예술가에 대한 인상은 지금까지 이어지면서 '예술가' 하면 떠오르는 이미지로 각인되었

●　기록 여부는 굉장히 중요합니다. 결국 우리가 배우는 예술은 기록된 것에 한정될 수밖에 없으니까요. 기록되지 않으면 역사에 남지 못하죠. 중요한 것이 역사에 기록되기도 하지만, 기록되었기 때문에 역사가 되기도 합니다.

습니다.

천재적 예술가들이 펼쳐 보인 예술 세계는 다채로웠습니다. 한 가지 방식이 아니라 저마다 자기만의 스타일로 세계를 재현하는 방법을 고안해냈기 때문입니다. 유사성을 중시했기에 그저 창문으로 내다본 외부 세계를 표현한 이전 시대 회화와는 달리 이제 회화는 캔버스에 펼쳐진 작가의 예술관, 즉 세계를 바라보는 작가의 관점과 방식을 대변하게 됩니다. 피카소는 입체주의로, 고흐는 야수주의로, 모네는 인상주의로 표현 방식을 달리한 것처럼 말입니다.

그럼에도 이 시기까지의 예술은 모름지기 작가의 손에서 탄생한 그림과 조각을 뜻했습니다. 이런 흐름에 어마어마한 파도가 휘몰아쳤으니, 바로 현대 미술의 아버지 마르셀 뒤샹Marcel Duchamp이 '레디메이드ready-made' 개념을 끌어들여 '작가가 만든 것'이라는 예술의 기본 정의를 전복시킨 것이죠.

1917년 뉴욕 미술계는 떠들썩했습니다. 뒤샹이 남성용 소변기에 〈샘Fountain〉이라는 제목과 'R. Mutt'라는 사인을 붙여 뉴욕의 독립작가회Society of Independent Artists가 기획한 현대 미술 전시에 출품한 겁니다. '심사 없음, 수상 없음(No Jury, No Prize)'을 콘셉트로 내세운 이 전시에는 6달러만 내면 누구나 출품할 수 있었고, 진열도 그저 작가 이름의 알파벳순이었습니다. 무엇보다 예술의 정의를 제한하지 않겠노라고, 또 어떤 기준으로도 작품의 질적 가치를 재단하지 않겠다는 취지로 '누구에게나 열린, 어떤 예술에도 열린' 태도를 표방하는 전시였습니다.

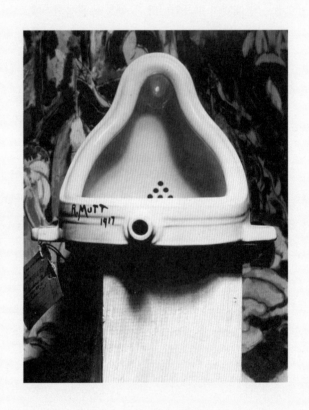

뒤샹의 <샘>.
1917년의 원작은 사라지고 복제품 16개만 남았다.

하지만 뒤샹의 〈샘〉은 거부당하고 말았습니다. 이는 전시의 모토를 위배했을 뿐만 아니라 한계를 드러낸 것이었죠. 그 어떤 예술에도 문을 열어주겠다던 취지에도 레디메이드 오브제인 변기는 작품으로 받아들여지지 못했습니다.

'변기 작품'이 전시되지 못한 것은 상당한 논쟁거리일 수밖에 없었습니다. 당시 다다이즘 잡지 《블라인드 *Blind Man*》는 뒤샹의 작품이 거부당한 사유와 함께 이러한 결정에 반박하는 글을 실었습니다.

마르셀 뒤샹의 작품 〈샘〉이 거부당한 이유
1. 비도덕적이다.
2. 그냥 변기를 갖다 놨을 뿐이다.

첫 번째 반박은 "욕실에서 매일 볼 수 있는 변기가 어떻게 비도덕적이란 말인가. 변기는 비도덕적이지 않다"는 것이었습니다. 맞는 말이죠. 남성용 변기가 어떻게 비도덕적일 수 있을까요?

두 번째 반박은 이 문장 하나로 정리됩니다.

"미스터 무트Mr. Mutt가 이걸 만들었는지 아닌지는 중요하지 않다. 왜냐면 그가 작품으로 선택했기 때문이다(He Choose it)."

바로 여기에서 우리는 현대 미술로 넘어가는 패러다임의 변화, 즉 제작에서 선택으로, 미적 오브제에서 개념으로 전환하는 예술의 혁신을 발견할 수 있습니다. 결국 중요한 건 작품이 아니라 작가라는 것인데, 그렇다면 또 질문할 수 있겠네요. 과연 '작가'

는 어떻게 정의할 수 있을까요?●

6달러를 내고 어린아이의 낙서를 출품했다면 그건 작품이 되었을까요? 당시에는 그 누구도 변기에 서명된 'R. Mutt'가 작가의 이름인지 아닌지조차 알 수 없었습니다. 여러 정황상 뒤샹이 출품했다고 추정했을 뿐, 실상 이 작품을 내놓은 사람은 'R. Mutt'라는 알려지지 않은 누군가였죠.

사실 이 전시의 기본 방향을 정할 당시에도 6달러만 내면 누구나 출품할 수 있다는 조건에 대해 여러모로 논의를 했다고 합니다. 출품되는 모든 것을 작품으로 받아들일 것인가, 만약 변기라도 나오면 그것도 작품으로 받아들일 수 있을 것인가? 이런 논의를 했다고 합니다. 그렇지만 아마 그 자리의 어느 누구도 진짜 변기가 출품될 줄은 몰랐을 겁니다.

하지만 실제로 남성용 변기가 떡하니 6달러와 함께 배송되었습니다. 전시 위원회는 이 작품을 거부했습니다. 나중에는 작품을 분실하기까지 했으니 그 누구도, 심지어 뒤샹조차도 이 오브제를 작품으로 취급하지 않은 셈이었죠. 어쩌면 그런 취급까지도 뒤샹의 전략이었을까요? 심지어 분실되고 만, 예술 작품으로 여겨지지 못한 어떤 것의 운명 말이죠.

이 해프닝에서 중요한 것은 작품 그 자체보다는 변기를 출

●　작품을 만드는 사람을 작가라고 보면 뒤샹의 말은 일면 말장난이나 다름없습니다. 그럼에도 예술에는 절대적인 기준이 있는 것이 아니고, 사람이 만든 무언가가 시대마다 그 형태나 체재, 제작 목적이 다름에도 '예술'이라는 이름으로 불린다는 통찰을 보여줍니다. 뒤샹은 우리에게 예술의 개념이 변할 수 있다는 사고의 전환을 제공한 것이죠.

품한 사건, 그리고 여기서 촉발된 질문과 반응이었습니다. 변기 하나가 모든 이들에게 '무엇이 예술인가? 이것을 예술 작품이라 할 수 있는가? 예술의 기준은 무엇인가?'라는 질문을 던진 겁니다. 당시의 답은 '비도덕적이고(성실하지 않다는 의미에서) 작가가 제작한 것이 아니므로' 변기는 예술이 아니라는 것이었습니다. 하지만 사람들은 예술이 무엇인지를 치열하게 고민하는 계기를 갖게 된 것이죠.

지금은 어떤가요? '비도덕적인 예술'이 온 세상에 넘쳐납니다. 작가가 직접 만들지 않은 작품은 이미 너무나 많습니다. 데이미언 허스트Damien Hirst는 〈신의 사랑을 위하여For the Love of God〉라는 다이아몬드 해골 작품을 하나하나 제 손으로 세공했을까요? 제프 쿤스Jeff Koons는 벌룬 작품 시리즈를 직접 제작했을까요? 그렇지 않죠. 그의 팀이, 혹은 공장이 제작을 대행한 겁니다.

이런 맥락에서 봤을 때 조영남 씨의 작품 대작 논란에서 작가가 직접 제작했는지 아닌지는 사실 상당히 시대착오적인 논의였습니다. 중요한 건 대작이 관행이냐 아니냐보다 작품의 아이디어가 조영남 씨에게서 나왔는가, 아니면 애초에 아이디어부터 남의 것이었는가 여부입니다. 만약 개별 작품의 구상도 대작 작가에게서 나왔고, 조영남 씨는 여러 대작 작품 중 마음에 드는 것을 '선택'했을 뿐이라면, 실제로 조영남 씨는 이런 행위를 팝아트Pop Art로 이해했다고 언급한 만큼 더 확실하게 설명을 해야 했죠.

타인의 작품으로 제 작품을 만든 작가는 미술계에 이미 여럿 있습니다. 2017년 코헤이 나와名和晃平는 아라리오 갤러리 전

코헤이 나와의 〈픽셀-페인팅〉.
벼룩시장에서 산 익명의 작가의 그림에 비즈를 덮어 만든 작품이다.

$$\min_{G} \max_{D} \mathbb{E}_x[\log(D(x))] + \mathbb{E}_z[\log(1 - D(G(z)))]$$

오비어스 아트 그룹이 AI를 활용해 그린 초상화.
예상가의 43배에 낙찰되면서 큰 화제가 되었다.

시에서 〈픽셀-페인팅Unknown〉이라는 작품을 선보였습니다. 나와가 벼룩시장에서 산 그림에 자기 스타일로 비즈를 뒤덮어 만든 작품이었죠. 그는 제목으로 먼저 사실을 전하고 설명도 했습니다. 이 작품은 다른 사람이 그린 것이며, 본인은 이를 선택해 작품으로 변형했다는 사실을 미리 밝혔죠. 이처럼 아이디어와 제작을 분리하는 것, 다시 말해 결과물보다 아이디어가 더 중요하다는 것이 뒤샹 이후 현대 미술의 가장 큰 특징 중 하나입니다.

다시 뒤샹의 변기로 돌아가 볼까요? 뒤샹을 기점으로 작가의 손으로 제작한 것이 아니라 작가가 선택한 것도 작품이 되는 새로운 시대가 도래했습니다. 우리는 이를 현대 미술의 시작으로 봅니다. 뒤샹으로부터 비롯된 미술의 새로운 개념은 지금까지 100년 넘게 현대 미술의 패러다임을 지배하고 있습니다. 이런 예술관에서 무엇보다 중요한 것은 바로 작가입니다. 직접 제작을 하든 선택을 하든, 그 중심에는 작가가 있는 것이죠.

그런데 최근에는 작가마저 사라지는 듯합니다. AI가 그린 그림까지 등장했으니까요. 2018년 크리스티 경매에 등장한 AI 작가 그룹 오비어스Obvious가 그 주인공입니다. 14세기부터 20세기까지의 초상화를 분석해 그린 이 초상화는 43만 5,000달러, 당시 환율로 약 4억 8,000만 원에 판매되었습니다. 초기 추정가의 대략 43배에 팔렸죠.

이 사건은 분명 획기적인 이벤트로 기록되었지만 이때까지만 해도 오비어스의 작품은 예술적 가치를 인정받지는 못했습니다. 한데 최근 메타버스Metaverse 세계가 열리면서 실존 작가의 아

바타가 그림을 그려주는 아이디어까지 등장했습니다.

자, 그렇다면 예술은 이제 작가까지 부정하려는 걸까요? 실존하는 작가가 '내 아바타가 그린 것도 내 작품'이라고 인정한다는 건 결국 작가가 제 손으로 만들어낸 작품을 부정하는 결과를 가져올 수도 있습니다. 자칫 작가가 직접 제작한 작품의 가치를 떨어뜨릴 수도, 혹은 반대로 작가가 직접 만든 작품의 가치를 더 끌어올릴 가능성도 있습니다. 아직까지는 실존 작가의 아바타가 그린 작품이 거래된 사례는 없습니다. 이런 일은 그저 이벤트 정도로 기록될까요, 아니면 뒤샹의 변기처럼 새로운 예술 창작 방식으로 받아들여질까요?

이렇듯 새로운 기술의 등장과 함께 작가마저 부정되는 작품들이 존재하기에 이르렀으니, 우리도 다시 한 번 예술에 대해 질문해야 하는 시점입니다. 자, 여러분은 이 메타버스 시대에 예술이 무엇이라고 생각하시나요?

미술의 가치

새로운 것과 대중성

CHAPTER 1

뒤샹은 현대 미술에서 아주 중요한 사람이라 좀 더 이야기를 해야 겠습니다. 다다이즘의 창시자 뒤샹은 이미 1913년 「아모리 쇼The Armory」에 〈계단을 내려오는 누드Nu descendant un escalie〉라는 작품을 전시해 큰 주목과 함께 논쟁의 중심에 섰습니다.

「아모리 쇼」는 미국화가 · 조각가협회Association of American Painters and Sculptures를 만든 젊은 작가들이 기획한 전시로, 해외 작가도 참여해 다양한 작품을 접할 수 있기에 대중과 수집가들의 관심이 집중되는 국제적 전시회였습니다. 작가들에게는 인지도를 높이면서 시장까지 확보할 수 있어 대단히 매력적인 기회였습니다. 당시 미국은 전쟁의 포화로 황폐화된 유럽을 대체할 유일한 미술 시장이었죠. 그래서 이 전시에 작품을 출품하고 판매하는 것은 무척 중요했습니다.

하지만 이 전시에 출품된 작품들이 오로지 판매를 목적으로 한 대중적인 작품, 즉 장식성이 강한 작품들만은 아니었습니다. 특히 유럽 아방가르드 작가들의 파격적인 작품은 파장을 불러일으키며 대중들의 큰 주목을 받았습니다. 사람들은 「아모리 쇼」에서 포름알데히드 용액에 상어를 집어넣은 데이미언 허스트나, 섹

스 후 어질러진 침대를 그대로 전시한 트레이시 에민Tracey Emin 이 던졌던 것 이상의 충격을 만났습니다.

참여자의 3분의 2가 미국 작가였지만 그중에는 유럽에서 넘어온 고흐, 고갱, 세잔, 피카소, 마티스, 뒤샹 등이 포함되어 있었고, 이들의 작품이 던진 충격은 꽤나 낯선 것이었습니다. 비평가들은 젊은 유럽 작가들의 도발적인 작품에 "미쳤다, 비정상이다, 못 그렸다" 등의 수식어를 붙였습니다. 하지만 이런 식의 혹평이 오히려 대중과 수집가들의 관심을 불러일으켰습니다. '아방가르드'라는 용어가 젊은 예술가의 작품을 설명하는 중요한 키워드로 떠오른 것도 이 「아모리 쇼」를 통해서였습니다.

뒤샹의 〈계단을 내려오는 누드〉는 인체를 해체한 입체주의의 영향에 더불어 사진 촬영 기술의 발전 속에서 새롭게 등장한 표현 방식이라는 평가를 받습니다. 하지만 당시 기사를 보면 이 작품이 전혀 이해받지 못했다는 사실을 알 수 있습니다. 누드화는 여성의 아름다운 신체를 그려야 한다는 고정관념에 사로잡힌 사람들은 눈을 씻고 찾아봐도 뒤샹의 작품에서 계단을 내려오는 여성을 찾을 수 없었나 봅니다. 어느 비평가는 공장에서 증기가 폭발하는 모습이라며 비아냥댔고, 한 만평은 '계단을 내려오는 무뢰한들(출퇴근 시간의 지하철)'이라는 제목으로 뒤샹의 작품을 비판했습니다. 대중의 이목을 끌긴 했지만 결코 좋은 반응은 아니었습니다.

기존의 것과 너무 달라서 주목받은 작품들, 심지어 조롱거리가 된 작품에 쏠린 세간의 관심을 돌이켜보면 역사적으로 비평가와 미디어, 대중의 주목을 모두 얻은 작품은 정말 좋아서라기보다

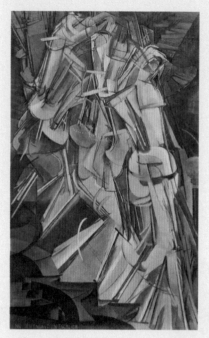

뒤샹의 〈계단을 내려오는 누드〉는 인체를 해체한 입체주의와 사진 기술의 영향 속에서 새롭게 등장한 표현 방식이다.

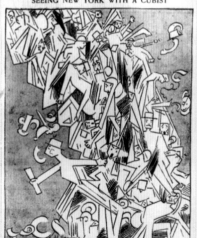

〈계단을 내려오는 누드〉를 비판하는 신문 만평. <큐비스트의 눈으로 보는 뉴욕: 계단을 내려오는 무뢰한들(지하철의 바쁜 시간대)>

너무 이상해서 뉴스가 된 경우가 더 많은 듯합니다.

하지만 이는 시각 예술의 본질을 생각해보면 당연한 현상입니다. 시각 예술은 시각적 언어를 창조하는 행위입니다. 그리고 창조란 존재하지 않는 것을 새롭게 만들어내는 것이죠. 존재하지 않던 언어를 누가 알아들을 수 있을까요? 누군가가 "와, 이 작품 정말 훌륭하네!"라고 말한다면 그 사람은 이미 어떤 미적 기준이나 미적 체계를 지니고 작품을 평가한다는 뜻입니다. 그리고 대개 그 기준이나 체계는 교육으로, 혹은 사회 통념에 의해 만들어지곤 합니다. 그렇다면 질문을 하나 던져보겠습니다. 전혀 새로운 무언가가 등장했을 때 이를 판단할 만한 기준을 가진 사람이 과연 얼마나 될까요? 당연히 극소수일 수밖에 없겠죠.

애플 컴퓨터가 세상에 처음 나왔을 때 사람들은 실용성이 떨어지고 디자인에만 신경 쓴 소수 마니아를 위한 니치 상품이라고 혹평했습니다. 사실이었죠. 게다가 마이크로소프트의 소프트웨어를 사용할 수 없는 애플의 운영 체계는 호환성이 낮아 시장 확장성도 떨어질 수밖에 없었습니다. 사업성으로 보면 마이크로소프트가 월등히 나은 비즈니스 모델이었습니다. 하지만 지금은 전혀 다르게 평가하죠. 스티브 잡스는 새로운 가치를 만들어낸 혁신가로 평가받습니다. 이제 애플의 아이폰은 전 세계에서 가장 많이 쓰는 휴대폰이 되었습니다. 애플은 이제껏 추구해온 디자인 미학에 충실하면서 마이크로소프트가 지닌 기술적 요소와 호환 문제를 해결하고는 보란 듯이 애플 왕국을 세웠습니다.

예술도 마찬가지입니다. 새로운 것이 처음 나왔을 때는 잘

이해받지 못합니다. 대부분의 사람들이 새로운 창작물을 평가할 기준을 가지고 있지 않기 때문이죠. 그렇다면 놀랍도록 새로운 것 두 가지가 함께 등장했다고 가정해볼까요? 하나는 새롭긴 한데 그뿐이고, 다른 하나는 너무 도발적이고 괴상해서 입을 다물지도 못한다고 해보죠. 어찌 보면 새로운 창조는 완전히 반대로 가는 것, "이게 뭐야?"라는 반응을 불러일으키는 것, 전혀 예술적이지 않다고 생각되는 지점에서 가능한 것 아닐까 싶습니다. 비평가를 넘어 대중조차 "이건 아니지"라고 말할 때 새로운 예술의 '대중성'이 생겨난다고 볼 수 있습니다. 대중 매체를 통해, 특히 요즘은 SNS로 저마다 의견을 자유롭게 펼치는 쌍방향 커뮤니케이션 시대인 만큼 이런 평이 빠른 속도로 퍼져 나갈수록 인지도는 올라갑니다. 비록 그 평가가 좋지 않을지라도 말이죠. 이러한 대중성이 현대 미디어의 가장 중요한 속성입니다.

다시 뒤샹으로 돌아가보죠. 〈계단을 내려오는 누드〉는 많은 조롱을 받았지만 당시 전시에서 상당히 높은 금액에 팔려 한 수집가의 집 계단 아래 걸렸답니다.* 기존에는 찾아볼 수 없었던 전혀 새로운 시도를 보여주는 작품을 선호하는 수집가도 분명 존재했던 것이죠. 이 일이 미술계에 아무런 영향도 미치지 않았다면 그저 해프닝으로 그쳤을 겁니다. 하지만 미술사에 일대 사건으로 기록된 데는 이유가 있습니다. 파격적인 발상으로 이후 미술사에 미

● 프레더릭 토리Frederick Torrey라는 수집가가 「아모리쇼」에서 324달러에 이 작품을 샀습니다.

친 막대한 영향 때문입니다.

이런 맥락에서 보면 미술 시장에서 작품이 지닌 역사적 가치의 중요성을 알 수 있습니다. 작품의 가치는 특정 작가나 작품이 지닌 역사적·조형적·사회적·금전적 가치를 모두 포함하는데, 특히 역사적 가치가 가장 중요합니다. 왜냐하면 미술 시장은 반복적인 거래를 통해 작품 가격이 올라가는 구조이기 때문입니다. 아무리 조형미가 뛰어난 작품이라도 역사적 가치를 인정받지 못해 기록되지도 보존되지도 않는다면, 다시 말해 거래가 반복되지 않는다면 시장 가치가 올라갈 가능성은 낮습니다.

아주 쉬운 예가 있습니다. 대단지 아파트와 단독 주택을 비교해보죠. 집 자체로만 놓고 본다면 북한산 자락의 드넓은 단독 주택이 천편일률의 강남 아파트보다 훨씬 비싸야 할 텐데, 실제로는 그렇지 않습니다. 왜일까요? 인근 편의시설이나 학군의 영향도 있겠지만, 무엇보다 매매가 반복되지 않아 가격이 상승하지 않기 때문입니다. 단독 주택 가격이 아파트 가격 상승에 미치지 못하는 큰 이유 중 하나가 바로 거래 자체가 매우 적기 때문입니다.

같은 이유로 모든 특성이 동일하다고 간주할 때 작품 수가 많은 작가와 적은 작가의 작품 가격 차이를 보면, 작품 수가 많은 작가의 작품 가격이 더 많이 올라가곤 합니다. 희소성이 클수록 가격이 높다는 일반적인 상식과는 차이가 있죠. 핵심은 시장을 활성화시킬 정도의 적정 수량이 존재하느냐 여부입니다. 희소성도 물론 중요하지만 그 수가 너무 적으면 아예 시장 자체가 형성되기 어렵습니다.

17세기 여성 작가들의 작품 가격이 오르지 않는 이유 중 하나는 시장에 나오는 작품 수가 지나치게 적기 때문입니다. 17세기 유럽 여성 작가인 아르테미시아 젠틸레스키Artemisia Gentileschi의 작품은 2년에 한 번 겨우 시장에 나옵니다. 같은 시기 작가인 렘브란트의 작품은 1년에도 수백 점이 거래되죠. 그러면서 거래될 때마다 계속 가격이 오르고, 또 새로운 작품이 시장에 나오면 그렇게 올라간 최근 낙찰가가 지표가 되어 다시 가격이 오릅니다. 하지만 젠틸레스키 등 17세기 여성 작가의 작품은 기껏해야 몇 년에 한 번 시장에 나오기 때문에 2년 전, 3년 전 거래 가격이 지표가 될 수밖에 없습니다.

　　결국 기록되고, 보존되고, 반복적으로 거래되는 것이야말로 시장을 형성하는 중요한 요인이 됩니다. 문제는 기록되고 보존되는 작가와 작품을 선택하는 기준이 인위적일 수 있다는 점입니다. 시장의 흐름은 누가 헤게모니를 가지고 어떤 것에 주목하느냐에 달려 있기 때문에, 시장의 흐름을 파악하려면 이 헤게모니를 판단하는 것이 중요합니다. 그런데 헤게모니를 인식하고 판단하는 게 쉬운 일이 아닙니다. 헤게모니란 살아 움직이는 것이니까요.

예술 그 자체를 위한 예술

20세기 초반 예술은 패러다임의 대전환을 맞았습니다. 더 이상 예술은 아름다운 장식이 아니게 된 것입니다. 기록도 회고도 아닙니다. '새로운 시도, 고정 관념에 대한 도전, 기존 예술에 대한 반대, 예술 자체에 대한 질문' 등이 예술 그 자체가 되었습니다.

　뒤샹으로 대변되는 다다이즘은 기존 예술 개념을 부정하는 '반예술 anti-art'을 표방하는 예술 운동입니다. 필연적으로 '예술이란 무엇인가'라는 질문으로 회귀하게 되죠. 결국 예술 자체에 대한 질문은 '예술이 무엇인가? 회화란 무엇인가? 조각이란 무엇인가?'라는 질문으로 이어집니다. 색면 추상, 추상표현주의 등은 이러한 질문 속에서 등장한 새로운 예술입니다. 마크 로스코Mark Rothko의 1962년 작 〈청색과 회색Blue and Grey〉은 제목 그대로 진한 청색 위에 회색을 칠한 회화입니다. 그리고 잭슨 폴록Jackson Pollock의 〈열기 속의 눈Eyes in the Heart〉 같은 '올 오버 페인팅all over painting'은 캔버스 위에 작가가 뿌린 물감으로 작가의 행위를 기록하는 표현 방식의 회화입니다.

　이론가 클레멘트 그린버그Clement Greenberg는 이 시기 예술의 움직임을 '예술의 자율성, 예술 그 자체를 위한 예술'이라고 정

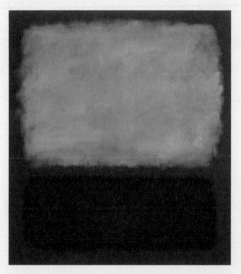

마크 로스코의 1962년 작 〈청색과 회색〉. 바이엘러 미술관.

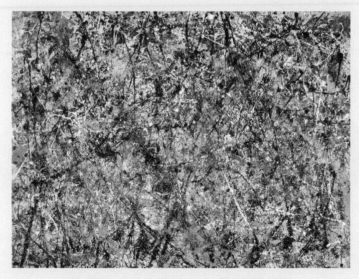

잭슨 폴록의 1946년 작 〈열기 속의 눈〉. 페기 구겐하임 미술관.

리했습니다. 요즘에는 이런 예술관조차 구시대적으로 느껴집니다. '예술의 순수성, 예술의 독자성'이라고 하면 일면 그럴듯해 보이지만, 동시에 '삶과 괴리된 예술, 어려운 예술, 그저 비싼 예술' 같은 인상을 줍니다. 그래도 당시에는 참으로 획기적이었습니다. 그전 시대의 예술은 대부분 주문 제작품이었으니까요. 왕과 귀족을 위해, 혹은 부유한 사람들이 집에 장식용으로 필요했던 것이 그림이나 조각이었습니다. 그러다 보니 순수하게 자신만의 예술관을 표현한 작품이라는 개념이 정말 새롭게 다가왔죠. 그야말로 독자적 세계관을 보여주는 예술이었습니다.

'세계관'이라는 표현은 요즘 많이 쓰는 말입니다. 세계관이 없는 사람은 없습니다. 세계관이란 하나의 가상 세계를 시각적으로 구체화한다는 것인데, 사실 시각 예술가들의 그림이나 조각 같은 예술은 이미 작가의 세계관을 담고 있는 것이죠. 세계관을 다른 표현으로 '개념'이라고 할 수 있는데, 요즘은 '개념'이라는 말보다 '세계관'이라는 표현을 더 많이 쓰는 듯합니다. '복고'와 '레트로'가 같은 의미지만 다른 느낌을 주는 것처럼요.

아무튼 작가들의 개념, 혹은 세계관은 단편적으로 하나의 장면, 형상, 형태로 표현됩니다. 예전에는 비평가들이 미술 이론으로 그 세계를 설명해줬다면, 요즘에는 그 세계가 만들어집니다. 즉 세계에 대한 분석과 설명 등을 세계에 참여하는 관람객들이 만들어내는 것이죠. 관람객들이 만들어내야만 세계관이라 부를 수 있다는 것은 개념과 세계관의 주요한 특징이기도 합니다. BTS의 세계관은 전 세계적으로 가장 널리 알려진 세계관이자, 한 세계관을

문화 콘텐츠로 즐기고 소비하는 대표적인 사례입니다.

기존과는 다른 독자적 예술관을 주장하기 시작한 모더니즘 미술은 회화, 조각 등의 본질에 대한 추구로 연결됩니다. 결국 회화는 '평면 위의 물감'이고, 조각은 3차원 공간 속의 오브제, '좌대 위에 놓인 3차원의 물질'로까지 소급해 나아갑니다.

좌대 위에 놓인 것, 여기서 다시 뒤샹을 소환할 수 있습니다. 뒤샹은 1913년 〈자전거 바퀴Bicycle Wheel〉라는 작품을 제작했는데, 자전거 바퀴를 뒤집어놓고 좌대를 사용해 작품으로 만들어냈습니다. 맥락을 달리해 특별하게 보이는 것 자체가 일상의 오브제를 예술 오브제로 바꾸어놓을 수 있다는 개념이죠. 장소의 전환, 혹은 위치의 전환 자체가 바로 작품인 셈입니다. 껌도 미술관에 붙여놓으면 작품이 될 수 있는 시대가 된 것이죠.

예술은 무엇인가? 이 질문을 작품의 주제로 택해 세상에 내던진 뒤샹이 현대 미술에 공헌한 바는 참으로 지대합니다. 어떻게 잘 먹고 잘살지 고민하는 사람들에게 어느 날 '나는 누구인가?'를 고민하게 만드는 것이나 마찬가지였죠. 이 질문에 정답이 있을까요? 어떤 이는 뼈와 살과 피로 구성된 물리적인 존재로 볼 것이고 (그래서 마크 퀸Marc Quinn은 피로 자화상을 만들었나 봅니다), 다른 이는 "나는 소외된 여성이다!"라고 외칠 것이고, 누군가는 신 안에서 사랑과 평화를 추구하는 존재로 여길 것이고, 또 누군가는 사회의 약자를 위한 투쟁에서 자신의 의미를 찾을 것입니다. 새로운 진리를 찾거나 세계를 탐구하면서 자신의 의미를 발견하는 이들도 있겠죠.

결과적으로 예술 자체를 위한 예술은 순수 미술을 낳은 동시에, 순수 미술이 직면한 자가당착(회화는 캔버스 위의 물감이다. 조각은 공간 속의 3차원 조형물이다) 속에서 다양한 예술과 예술 개념의 시대로 나아가게 됩니다.

순수 미술에 반기를

포스트모던의 다양한 목소리들

CHAPTER 1

예술이 무엇이냐는 질문에 '평면 위의 물감이요, 공간 안에 놓인 물질이다'라는 식으로 소급하다 보면, 결국 예술의 본질은 물질과 개념으로 귀결될 수밖에 없습니다. 그러다 보니 한때 예술은 현실과 지나치게 동떨어지기도 했죠. 특히 사회가 격변하고 여러 사회적 이슈가 충돌하는 동안, 형이상학적 가치나 순수한 아름다움만을 추구하는 행위는 사회의 부당한 단면을 모른 척하는 도피처럼 보일 수 있습니다.

특히 젊은 작가들의 눈에 기득권을 지닌 원로나 중견 작가의 순수주의는 가진 자들의 허식으로 보일 수 있습니다. 해결해야 할 사회문제가 심각할 때는 더욱 그러하죠. 예를 들어 한국에서 학생운동이 한창이던 1980년대 중반, 젊은 예술가들은 민중 미술을 통해 사회문제를 정면으로 다뤘습니다. 이들의 눈에 추상 미술 작가들은 지나치게 안일해 보였을 겁니다.

사실 사람들은 이론가들이 최고의 예술이라고 떠받드는 추상 작품들을 보면서 묻곤 했습니다. '도대체 저 점이 왜 예술이라는 거지? 나도 그리겠는데?', '돌과 철판을 가져다 두고 작품이라고? 나도 할 수 있겠네.' 이렇듯 순수하게 조형성을 추구한 모더니

이우환의 <조응Correspondence>,
2010년 작품.

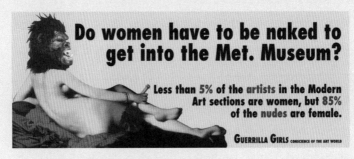

게릴라 걸스의 포스터.
게릴라 걸스는 미술계에서 소외되는 여성 작가의 현실을 통계와 수치로 보여줬다.

즘은 예술을 지나치게 개념적인 것으로 만들어버린 경향이 있습니다.

모더니즘이 지닌 이런 순수주의에 대한 반발로 기존 예술의 권위에 도전하는 다양한 미술 경향이 등장합니다. 특히 1970년대에 이르러 예술의 사회적 역할을 중시하는 경향이 두드러집니다. 1960년대 말은 반전, 인권, 여성, 성소수자 운동이 한창이었고, 기성의 가치관과 관습을 부정하는 히피 문화가 널리 퍼졌으며, 세계적으로 다양한 사회문제들이 봇물처럼 터져 나왔습니다. 이와 같은 흐름 속에서 미술계 역시 큰 영향을 받았습니다.

'미투' 현상이나 퀴어 문화는 1970년대에 뿌리를 두고 있습니다. 일부 특별한 의식을 가진 사람들만 관심을 기울이던 소수자의 목소리가 지금은 커다란 사회적 관심사로 대중화되었죠. 1970년대의 다양한 반사회적 예술들이 지금은 전 세계 미술관의 핵심 전시 주제가 되고 있습니다.

얼마 전까지만 해도 세계 유명 미술관에서 여성 작가의 개인전은 남성 작가의 개인전에 비해 현저히 적었습니다. 비평가들이 다루는 여성 작가 수도 남성 작가에 비해 월등히 적었죠. 하지만 2020~2022년 사이 여성 작가와 흑인 작가가 급부상했고, 지금도 주요 미술관에서 여성 작가와 흑인 작가의 전시가 이어지고 있습니다. 테이트 미술관에서 지난 2년간 전시한 흑인 여성 작가만 하더라도 카라 워커Kara Walker, 자넬레 무홀리Zanele Muholi 등 여럿입니다. 2020년까지 테이트 미술관에서 흑인 여성 작가가 개인전을 연 적이 단 한 번도 없었을까요? 사실입니다. 최근 2년 동

테이트 미술관에서 열린 흑인 여성 작가 자넬레 무홀리의 작품전.

안 작품을 전시한 여성 작가가 지난 수십 년 동안 전시된 여성 작가의 대부분을 차지할 정도랍니다.

소수자의 목소리가 세상에 울려 퍼지다니, 얼마 전까지만 해도 상상조차 못 하던 일입니다. 고흐가 미술 역사상 가장 유명한 작가가 되고 대중의 조롱거리였던 뒤샹이 현대 미술의 아버지가 되는 변화, 인정받지 못하던 것이 어느새 주류가 되는 흐름을 우리는 흑인 여성 작가 대세론에서 다시금 발견하게 됩니다. 하지만 그렇게 되기까지 얼마나 오랜 세월이 걸린 걸까요? 1970년대 시작된 페미니즘과 인종 차별에 대한 저항이 하나로 묶여, 흑인 여성 작가가 주류로 떠오르기까지 꼬박 반백 년이 걸렸네요.

흑인 여성 작가 대세론 앞에서 다시 한 번 생각해야 할 점이 있습니다. 그럼 이제는 무엇이 소외되고 있을까요? 최근 서구 사회에서는 아시아인에 대한 테러가 이어지고 있습니다. 한국 정치판에서는 '이대남, 이대녀' 논의가 뜨겁죠. 주류가 있으면 비주류가 있고, 주목을 받는 그룹 뒤편에는 그렇지 않는 그룹이 있게 마련, 중요한 것은 지금의 주류가 아니라 비주류 아닐까 싶습니다.

그렇기에 역사적으로 가치 있는 작품을 발굴하고 싶다면, 이 순간 모두가 관심을 갖는 작품보다 소외되는 사람들의 이야기를 담은 작품을 살펴보는 것도 한 방법입니다. 드러나지 않는 세계, 가려진 세계, 존재하지 않는 언어야말로 예술의 핵심이라는 것을 이미 언급했으니, 여러분이 소외된 작가, 소외된 작품에 관심을 갖는 것은 미래의 주류를 만드는 커다란 발자국이 될지도 모릅니다.

팝아트 vs. 대중적 예술

CHAPTER 1

1970년대에는 참으로 다양한 예술이 등장했습니다. 그중 대중의 관심을 가장 많이 받은 장르는 단연 팝아트였습니다. 거리의 낙서도 예술이 되는 것이 바로 팝아트죠. 여기에서 이야기하고 싶은 것은 두 가지입니다. 하나는 팝아트의 본질인 대중문화와 연결된 예술이고, 둘째는 대중이 선호하는 시각 이미지, 즉 대중적 선호도가 높아 상업적으로 쉽게 성공하는 작품에 대한 것입니다.

팝아트는 1950년대 경제 성장을 기반으로 1960년대의 다양한 대중문화와 대량 생산, 대량 소비 사회를 배경으로 등장합니다. '대중적인 예술popular art'의 줄임말이 바로 팝아트랍니다. 대표적인 작가로 앤디 워홀Andy Warhol, 로이 리히텐슈타인Roy Lichtenstein 등을 들 수 있겠네요. TV 보급, 영화 산업의 발전, 대중음악의 성장, 기존 사회에 대한 반발 등은 1950년대를 대변하는 추상표현주의에 반하는 새로운 '반예술'을 낳았습니다. 이 반예술을 추구하는 작가들은 광고, 애니메이션, 신문, 거리 문화를 기반으로 한 새로운 작품들을 내놓기 시작했습니다.

현대 사회가 시작된 1960년대에는 사회적 모순을 드러낸 기존 질서에 반발해 전쟁 반대, 흑인과 여성의 인권 옹호, 성 소수자

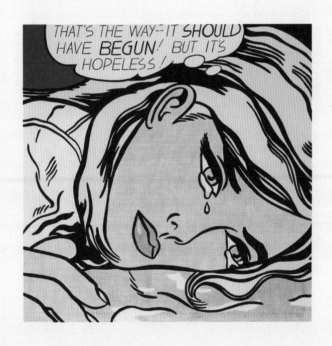

바젤 쿤스트 하우스가 소장한 로이 리히텐슈타인의 1963년 작 〈절망Hopeless〉.

이슈 등이 청년층의 주요 관심사로 떠올랐습니다. 그리고 이러한 시대 상황은 미술계에도 지대한 영향을 미쳤습니다.

팝아티스트 앤디 워홀은 성 소수자로서, 대중매체에 등장하는 이미지나 영화배우, 대량 소비 사회 이미지를 적극 활용해 자본주의에 내재된 욕망을 있는 그대로 보여주는 작업을 했습니다. 또 그의 모든 행동은 소비 사회의 욕망을 그대로 반영했습니다. 워홀은 일부러 백발 가발을 쓰고 다녔는데, 이런 기이한 외모와 튀는 행동은 미디어의 주목을 끌었습니다. 특히 '나는 공장이 되고 싶다'라는 표현은 모더니즘 예술을 부정하는 앤디 워홀만의 슬로건이 되었습니다. 이목을 끄는 기행과 팝아트 작품은 그를 미디어 스타로 만들기에 충분했죠.

워홀은 당대 최고의 스타 작가였고 작품도 매우 잘 팔렸지만 비평가들에게는 좋은 평가를 얻지 못했습니다. 미술계 주변에서는 1980년대 이후 그가 작품 활동을 했는지도 의문이라고 할 정도였답니다. 워홀은 전통적인 의미의 작품보다 TV, 영화, 광고 사업 등을 했고 직접 모델로 나서기까지 했습니다. 어찌 보면 워홀은 작품보다는 1970~1980년대 미디어를 기반으로 성장한 대중 소비 사회와, 그 안에 내재된 소비와 소유의 욕구를 몸소 보여줬습니다. 뒤샹이 더 이상 작품 활동을 하지 않고 체스 플레이어로서 반예술이라는 신념과 가치를 실천했다면, 워홀은 1960~1970년대의 반예술과 달라진 사회의 욕망을 직접 실천함으로써 대중매체의 아이콘이 되었습니다.

워홀은 작가로서 연예인이 된 '셀럽 아티스트'의 첫 번째 사

례라고 할 수 있습니다. 그는 자신의 인지도를 작품 판매와 연결시킬 줄 알았습니다. 그의 일기장에는 상류층 모임에서 어울리다 보면 굳이 작품을 사라고 말하지 않아도 언젠가는 사람들이 자기 초상화도 그려달라는 요청을 하더라는 기록이 남아 있습니다. 상류층과 어울리는 것이 바로 워홀의 세일즈 전략이었죠. 소비 중심의 대중문화를 배경으로 등장해 그 속성을 본능적으로 꿰뚫고 활용한 최초의 아티스트가 바로 워홀입니다. 미술계는 워홀을 그리 긍정적으로 보지 않았지만, 그는 말 그대로 유명했습니다. 워홀의 유명세는 작품 판매에 지대한 영향을 미쳤습니다. 물론 워홀의 작품이 당대에 가장 고가에 판매된 건 아닙니다. 워홀조차 더 비싼 가격에 작품이 거래되는 다른 작가들을 보며 자괴감에 빠지기도 했다는군요. 어찌 보면 참 서글픈 문화입니다. 대중문화의 아이콘임에도 한편으로는 당시 소비문화에서 소외되었으니까요. 어쨌든 그의 작품은 이목을 끌었고, 주목받지 못한 99%의 작가들에 비하면 매우 성공적이었습니다.

만약 이후에 사회의 가치 척도가 변했다면 그의 작품에 대한 관심도 시들었을 겁니다. 하지만 1960년대 이후 현대 소비 사회는 더욱더 고도화되었고, 대중매체의 흐름은 인터넷과 SNS, 1인 방송의 시대로 넘어갔습니다. 워홀은 당시에 '앤디 워홀 TV'라는 것을 직접 만들기도 했으니, 어쩌면 유튜브 1인 방송의 선구자라 할 수도 있겠네요.

대중매체에 기반한 상업 문화의 속성, 즉 인지도와 유명세가 판매와 매출로 연결되는 소비 자본주의 문화의 속성을 정확히

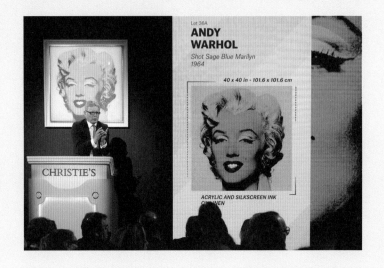

2022년 5월, 크리스티 뉴욕 옥션에 앤디 워홀의 1964년 작
〈샷 세이지 블루 마릴린〉이 출품된 장면.

파악하고, 아티스트로서 이를 브랜딩에 적용한 앤디 워홀. 그는 1960년대 이후 미디어와 소비문화 그리고 미술 시장의 흐름을 그 누구보다 앞질러 온몸으로 실현한 작가로 전후 현대 미술, 즉 동시대 미술의 핵심 인물입니다. 더불어 워홀은 스스로 작품을 프로모션하는 재능을 타고난 작가였습니다. 어쩌면 욕망의 표출일 수도 있겠죠. 어쨌든 고도의 소비문화와 미디어 시대를 살아가는 오늘날, 이러한 시대를 일찍이 간파하고 실천한 워홀이 동시대 가장 비싼 작가 1위를 차지하는 것은 당연해 보입니다.

2022년 3월, 워홀의 마릴린 먼로 초상화 〈샷 세이지 블루 마릴린Shot Sage Blue Marilyn〉이 크리스티 뉴욕 옥션의 이브닝 세일에 응찰가 2억 달러에 출품된다는 기사가 나왔습니다. 인지도가 작품 가격에 영향을 미치는 미술 시장의 속성상 동시대 미술, 즉 '컨템퍼러리 아트Contemporary art'의 초창기 작가이자 시대의 아이콘이었던 작가의 대표작으로는 그리 과하지 않은 금액인 듯도 보입니다. 더욱이 작품 주제가 영화 산업의 1세대 아이콘 마릴린 먼로니까요.

NFTNon-Fungible Token 작가 비플Beeple의 작품이 2021년 3월 6,930만 달러, 팍Pak의 작품 〈머지The Merge〉가 2021년 12월 9,180만 달러에 판매된 걸 고려한다면, 그리고 르네상스의 아이콘 레오나르도 다빈치의 〈살바토르 문디Salvator Mundi〉, 근대 이전 최고의 모티프인 예수를 그린 다빈치의 작품이 1억 달러라는 시작가로 시작해 4억 5,000만 달러, 당시 환율로 4,900억 원에 낙찰된 점을 고려한다면, 워홀의 먼로가 2022년 5월 얼마에 팔리느냐

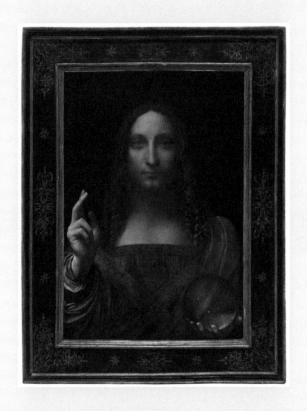

예수를 그린 레오나르도 다빈치의 〈살바토르 문디〉.

는 곧 사람들이 르네상스와 동시대 미술 중 어느 쪽에 더 의미를 두느냐, 혹은 투자 가치를 부여하느냐를 보여주는 기회였습니다. 예수냐 먼로냐, 다빈치냐 워홀이냐. 그 결과는 현재의 시대정신을 반영합니다. 여러분은 어떤 작품이 더 흥미로운가요? 결과는 워홀이 약 1억 9,500만 달러, 당시 환율로 2,500억 원가량에 거래되어 다빈치의 고지를 넘어서지는 못했습니다.

한국에서도 1970년대 젊은 작가를 중심으로 기존 가치에 반기를 들며 반예술을 추구한 움직임이 있었습니다. 제4집단의 〈한강변 타살〉이라든지, 가두 행진, 누드 퍼포먼스 등은 대중매체의 뜨거운 관심을 끌었습니다. 그런데 미디어의 관심을 받은 것까지는 워홀의 팝아트와 동일했지만 큰 차이가 있었습니다. 대중의 관심을 작품 판매와 연결시키지 못했다는 점이죠.

이들은 반예술을 또 다른 개념의 틀 안에 가두고 스스로 예술의 담론 안에 머물면서 상품화에는 실패했습니다. 그저 활동으로만 그치고, 당대에는 상품 가치를 획득하지 못한 것입니다. 시간이 한참 지나고 나서야 역사적 가치를 인정받아 미술 시장에서 조명받았죠.

이런 면에서 보면 대중성과 시장성은 불가분 관계입니다. 그러다 보니 '대중성에 영합한 상업 미술'이라는 표현이 오랫동안 사용되어왔습니다. 기존 미술계에서 인정받지 못한 워홀 역시 자신이 그저 상업적인 예술가일 뿐인 건 아닌지 고민했죠. 그렇다면 좋은 예술과 상업 예술의 경계는 어디일까요? 상업 예술은 좋은 예술이 아닌 걸까요?

대중이 좋아하는 양식만 반복 재생산하다가 결국 대중으로부터 소외된다면, 그건 상업적 측면에 지나치게 치중한 예술이 되어버립니다. 대중의 취향에 어느 정도 부합하면서도, 자기 복제에 머무르지 않고 끊임없는 새로운 시도를 통해 대중의 취향을 선도해나간다면, 시대의 취향을 '잘 반영한' 작품이 될 수 있습니다. 이보다 더 나아가 당대에는 이해받지 못하지만 후세에 인정받는 작품, 뒤늦게 가치를 인정받는 작품들은 선지적 작품이라고 할 수 있습니다. 시대의 흐름을 먼저 읽어낸 작품일 수도 있고, 시대의 흐름에 영향을 미친 작품이라고도 할 수 있겠죠. 역사를 보면 그렇게 훌쩍 앞선 작가들이 '~의 아버지'로 불리며 후세 작가들에게 큰 영향을 미치며 인정받는 경우가 많습니다. 비단 미술에만 국한된 현상이 아닙니다. 혁신가들은 사회와 기업, 예술과 문화 모든 분야에서 훌쩍 앞서 나아간 이들입니다.

작품의 가치와 가격

순수 미술계는 미술이란 그 자체로 새로운 창작이어야 하며, 목적성이 없어야 하고, 상품 가치는 부수적으로 따라오는 것이라고 주장해왔습니다. 하지만 조금만 들여다보면 이런 예술관은 모더니즘 예술이 형성된 근대 이후에 나온 것일 뿐입니다. 미술 시장의 오랜 역사를 되짚어보면 오늘날 우리가 '예술'이라 부르는 모든 것은 제작된 시기에 따라 각기 다른 목적으로 만들어졌다는 걸 알 수 있습니다. 미켈란젤로의 〈시스티나Sistine 천장 벽화〉는 벽을 장식하는 그림으로 성서의 천지창조를 소재로 한 것이었고, 렘브란트의 걸작 〈야경De Nachtwacht〉은 사진이 없던 시절에 시민 사회의 지도자들을 기념하려는 기록 수단이었죠.

대중문화와 미디어의 발전은 미술 작품의 콘텐츠에도 영향을 미쳤지만, 동시에 예술가상과 작품의 의미에도 큰 영향을 미쳤습니다. 유명 예술가는 미디어에 등장하면서 '셀럽'이 되고, 특정 작가의 높은 경매가는 다시 미디어로 널리 알려지면서 작품의 금전적 가치를 부각시켰습니다. 그 결과 미술을 투자 대상으로 삼는 투기성 구매가 늘어났죠. 투기적 수요의 증가는 작품이 지닌 금전적 가치를 더욱더 강조하는 결과로 이어졌습니다. 예술성이 높아

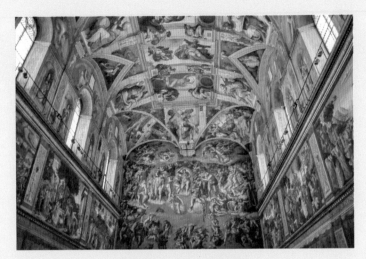

미켈란젤로의 〈시스티나 천장 벽화〉.

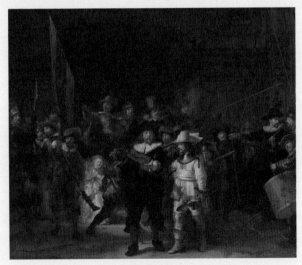

렘브란트의 〈야경〉.

서 샀는데 투자도 되니 좋은 것이 아니라, 투자하려고 산 물건에 예술적 가치까지 있으니 좋은 것입니다. 특히 소비와 투자를 하나로 보는 젊은 수집가들 사이에서 이런 경향이 두드러집니다.

작품이 어떤 목적으로 제작되는지는 문제가 아닙니다. 순수하게 조형성에 초점을 맞춘 예술도 있고, 장식 목적을 가진 예술도 있고, 혹은 예술이 사회적 논쟁에 대한 발언일 수도 있습니다. 구매자 관점에서 보면 예술 자체가 투자의 목적일 수도 있죠. 최근 등장한 NFT 아트의 경우 창작의 예술성보다는 소유할 수 있는 지적 자산Intellectual Property이라는 특성이 부각됩니다. 예술 작품이 투자를 위해 돈을 주고 구매한 지적 자산인 셈이죠.

이에 작가들은 NFT 아트를 만들고 판매하기에 앞서 충분히 고려해야 할 것이 있습니다. NFT 아트는 기본적으로 판매를 전제로 한다는 것, 따라서 이를 구매하는 사람들은 작가가 어떻게 생각하든 상관없이 어느 정도는 투자가 목적이라는 사실입니다. 그러므로 NFT 아트 작품의 발표에는 신중을 기해야 합니다. 작가들이 NFT를 만들도록 제안하거나 유도하는 중간 역할자들도 유념해야 할 부분입니다.

앞서 언급했듯 예술의 목적은 다양하고, 또 다양한 목적으로 소비됩니다. 창작도 소비도 그 목적이 지나치게 한쪽으로 치우치는 것은 건강하고 의미 있는 예술일 수 없습니다. 작품이 지닌 여러 가치 중 시각적 가치는 가장 먼저 인지되는 요소인 동시에 쉽게 커뮤니케이션할 수 있는 수단이기에, 더 많은 사람들이 좋아하는 이미지를 보여줄 때 작품에 대한 수요도 자연스럽게 올라갑니

다. 하지만 시각적 요소만큼 빨리 복제되는 것은 없습니다. 복제하기 어렵고 다른 작가에 의해 쉽게 대체될 수 없는 차별성, 즉 독자적 개념을 지닌 작품이야말로 지속적으로 시장의 관심을 받을 수 있습니다. 차별성이 없다면 수요는 쉽게 다른 곳으로 이동할 수밖에 없죠. 차별화된 스타일과 차별화된 개념, 이 모든 것을 지녀야만 지속적으로 시장의 관심을 유지해갈 수 있는 작품인 것입니다.

문제는 작품이 거래되고 그 결과로 판매 가격이 나오면, 얼마에 팔렸는지가 곧 작품의 가치인 걸로 오해되는 현상이 벌어진다는 것입니다. 특히 언론이 판매 가격에 포커스를 맞춰 보도하면, 일반인들은 '고가에 판매된 유명하고 훌륭한 작품'이라는 인식을 갖게 됩니다. 그 가격이 작품의 질적, 예술적 가치를 인정해준 것이라, 혹은 보증해주는 것이라고 생각하기 때문이죠. 하지만 과연 그럴까요?

수요가 많은 작품은 가격이 올라갑니다. 수요가 많으려면 많은 사람들이 좋은 작품이라고 인정해야 합니다. 하지만 많은 이가 좋은 작품이라고 인정한다고 해서 모든 작품의 가격이 올라가지는 않습니다. 예를 들면, 첫째로 베니스 비엔날레에 출품된 대형 설치 작품들은 너도나도 좋다고 인정하지만 정작 '잘나간다'는 그림 한 점 가격에도 못 미칠 때가 많습니다. 작품을 구매해 설치할 수 있는 수요자 수가 한정적이기 때문입니다.

둘째로 수요는 많은데 길게 살아남지 못하는 작가, 혹은 미술계에서 높이 평가받지 못하는 경우도 있습니다. 작품의 질적 요

소가 검증되기도 전에 유명 연예인의 집에 걸린다든지, 유명 백화점에 전시된 작품이라는 이유로 일순간 가격이 오르는 작품이 있습니다. 일시적인 붐을 타는 경우죠. 단기간에 지나치게 가격이 오르는 작가는 그 가격을 지지해줄 구매자가 지속적으로 나오지 않으면 가격이 정체되고, 결과적으로 더 이상 구매자가 등장하지 않을 경우 작품 가격이 떨어질 가능성이 높습니다.

그렇다면 추가 구매자가 등장하려면 어떻게 되어야 할까요? 두 가지가 있습니다. 하나는 시장을 외부로 확대하거나, 만약 단일 시장이라면 해당 작가의 새로운 작품이 나와 사람들이 추가 구매를 이어가도록 하면 됩니다. 새로운 작품이 지속적으로 인정받는다면 작가의 명성이 높아지면서 자연스럽게 추가 구매자가 등장하겠죠. 하지만 이게 말처럼 쉬운 일이 아닙니다. 예술 작품은 기술 발달에 기반한 생산품이 아니고, 작가에게 창작의 아이디어가 끊임없이 샘솟는 것도 아니니까요. 그러니 끊임없이 새로운 작품을 내는 능력을 '재능talent'이라 하는 거겠죠.

제아무리 뛰어난 작가라 할지라도 끊임없이 새로운 것을 내놓고, 사람들이 그것을 매번 좋아하기는 어렵습니다. 그렇기에 시장 관리에서 중요한 지점이 바로 시장 확대입니다. 이런 측면에서 보면 규모가 큰 국가, 즉 미술 시장의 규모가 큰 미국이나 중국, 영국 작가의 작품 가격이 다른 나라에 비해 높은 것은 너무나 당연합니다. 그 가격 차이를 전적으로 작품의 질적 가치로 오해하기 쉽지만, 이는 미술 시장의 속성과 구조를 이해하지 못한 결과입니다.

2000년대 초중반 '중국 4대 천왕'*이라 불리는 작가들의 작

품 가격이 가파르게 치솟았습니다. 특히 옥션을 중심으로 작가들마다 개인 신고가가 이어졌고, 이에 고무된 작가들은 지나치게 단기간에 호가를 올리면서 결과적으로 시장은 왜곡되고 말았습니다. 가파르게 가격이 상승하면서 일시적으로 투기성 강한 구매자들이 대거 유입되었습니다. 이들은 가격이 더 오를 것이라고 판단하고는 당장 구매하지 않으면 이 가격에 작품을 구할 수 없을 것이라는, 사기만 하면 지금보다 더 오를 거라는 기대감에 휩싸여 허겁지겁 작품을 사들였습니다. 이쯤 되면 더 이상 작품을 보고 구매를 하는 것이 아니라, 상승하는 가격을 보고 구매하는 일이 벌어집니다. 당시 중국 미술 시장에서 이런 현상이 일어난 것입니다.

하지만 가격이 치솟았을 때 구매자는 줄고, 가격이 올랐으니 작품을 높은 값에 팔려는 판매자가 더 많아지는 상황이 벌어졌습니다. 또 2000년대 초반부터 2008년경까지 중국의 정치적 팝아트 작품이 지속적으로 노출되어 사람들이 이런 작품 스타일에 익숙해졌을 때, 이 작가들이 새로운 신작을 내놓지 못한 점 역시 문제였습니다. 사실 작가들도 새로운 시도를 하려고 노력을 하지 않은 건 아닙니다. 다만 작품의 스타일이나 소재가 하루아침에 달라지기는 힘든 일이었죠. 2003~2005년경 작품을 구매한 수집가들이 3~4년이 지나 작품을 내놓기 시작하자, 결과적으로 공급이 늘어나면서 2차 시장에서 재판매되는 가격, 즉 옥션 판매가가 점차 추

● 왕광이, 웬민쥔, 팡리쥔, 장샤오강을 가리키는 말로, '정치적 팝Political Pop' 계열로 분류되는 작가들입니다.

정가 이상으로 올라가는 현상이 사라지고 아예 팔리지 않는 경우마저 생겼습니다. 왜곡된 거품이 꺼지는 순간입니다. 중국의 미술 시장 붐은 옥션 판매가에 대한 작가들의 오해, 지나치게 빠른 가격 상승, 이에 반응한 투기와, 이로 인한 2차 시장의 가격 상승 때문에 중국 작가들의 시장이 무너진 대표적인 사례입니다.[*]

그런가 하면 재능 있는 신예 가운데 반짝 뜬 작가의 작품가가 지나치게 오르면서 수요가 줄고, 결과적으로 시장이 정체되는 경우도 있습니다. 2000년대 중반 독일의 젊은 작가들에 대한 관심이 증대되면서 국제적으로 몇몇 작가들의 작품 가격이 상당히 큰 폭으로 상승했습니다.

특히 마티아스 바이셔Matthias Weischer 같은 경우는 작품 제작 수가 매우 적어 돈이 있어도 작품을 살 수 없는 상황이었습니다. 작품을 기다리는 대기자가 상당했죠. 하지만 가격이 올라가고 그의 스타일이 익숙해지면서 신선한 자극은 점차 줄어들었습니다. 그러던 중 다른 작가가 조명을 받으면서 이미 가격이 오른 바이셔에게서 다른 작가로 매수세가 옮겨갔습니다. 만약 바이셔가 더 많은 작품을 보여주면서 가격이 조금만 천천히 올라갔거나, 투기성 구매의 열기가 높지 않았거나, 혹은 작가가 다음 작업으로 넘어가는 기간 동안 갤러리가 재판매 시장 가격을 받쳐줄 만큼 자금을 충분히 보유하고 있었거나, 또는 작가가 그런 자금력을 가진

● 2008년경 매수세가 뚝 끊긴 중국 4대 천왕의 작품은 2022년경에 오히려 정체된 가격보다 높게 거래되기도 하는데, 이는 작품성이 좋은 경우에 한정된 현상으로 보입니다.

마티어스 바이셔의 2007년 작품 <의자>.

갤러리와 지속적이고 안정적인 관계를 맺었더라면, 바이셔의 작품 시장은 훨씬 더 안정적이었을 것입니다.[●]

하지만 가격 상승과 줄 선 구매 대기자들은 좋지 않은 결과를 가져왔습니다. 바이셔는 신작이 나오지 않는 상황에서 아이겐+아트Eigen+Art에서 화이트큐브Whitecube 갤러리로 이적했고, 그 뒤로는 독립하는 방향으로 상황이 흘러갑니다. 이 과정에서 바이셔는 시장 관리와 신작 생산이 흔들리며 결국 더 이상 사람들의 관심을 지속시키지 못했습니다.

반대인 경우도 있습니다. 초창기에 조명받고 투기 세력까지 들어왔지만, 이를 버텨내면서 치고 올라간 시슬리 브라운Cecily Brown입니다. 바이셔와 거의 같은 시기에 메이저 갤러리에 처음 작품을 전시한 브라운은 풍부한 작품 생산량과 함께 가고시안Gagosian 갤러리와 지속적으로 일했습니다. 가고시안 갤러리가 전 세계 영업점을 통해 작품을 유통하고 동시에 2차 시장까지 잘 방어해냄으로써, 그는 지금 100만 달러 단위의 작가가 되었습니다.

마티아스 바이셔와 시슬리 브라운을 비교하면서 한 가지 더 살펴볼 것이 있습니다. 바로 구상과 추상이 확보할 수 있는 시장

● 바이셔의 작품가가 올라간 때는 미국 모기지 사태가 터지기 직전인 2005~2006년으로, 시장에 돈이 넘쳐흘러 자연스럽게 미술 시장으로 유입되던 시기였습니다. 최근 팬데믹으로 은행 이자율이 낮아지고 시장 유동 자금이 많아지면서 부동산과 주가가 올라간 점, 새로운 투자처를 찾는 자금이 미술 시장으로 빠르게 유입된 상황은 2008년 리먼 사태 전후와 상당히 닮았습니다. 다만 당시의 투기성 구매자들은 작품을 순전히 투자 대상으로 봤는데, 지금의 새로운 컬렉터들은 작품에 대한 이해도가 높고 작품을 소유하면서 즐기는 동시에 투자도 겸한다는 점에서, 목적이 다양한 것이 특징입니다.

의 규모입니다. 바이셔와 브라운 모두 회화 작가이고 구매자가 줄을 섰죠. 하지만 바이셔의 작품은 기하학적 요소가 선명했고, 브라운은 좀 더 표현주의적인 추상 스타일을 보여줬습니다. 바이셔가 건축물 해체로 공간 실험을 보여준다면, 브라운은 자연과 그 안에서 쾌락을 즐기는 인물을 추상화하는 작업을 보여줍니다. 브라운의 작업은 마네의 〈풀밭 위의 점심〉이나 세잔의 〈생 빅투아르 산〉을 연상시킵니다. 동시에 잭슨 폴록의 '올 오버 페인팅'과 연관성을 지닌 듯 보이기도 하죠. 이처럼 서구 주요 미술사의 맥락과 연관성을 보여주며 존재감을 드러냅니다. 브라운의 작품은 이런 다양한 해석의 가능성과 의미의 층위로 미술 시장에서 계속해서 좋은 반응을 얻으며 더 폭넓은 고객에게 어필할 수 있었습니다.

작가의 시장 확대와

갤러리의 글로벌화

시장 확대는 작가가 새로운 스타일의 작품을 만들어내지 않고도 기존 스타일 그대로 가격 안정성을 확보할 수 있는 동력이 됩니다. 참으로 중요한 지점이죠. 작가들이 유명 갤러리, 즉 고객을 많이 확보한 갤러리와 일하려는 이유가 여기에 있습니다. 과거에는 갤러리들의 규모 차이가 지금처럼 크지 않았습니다. 어떤 갤러리가 특별히 더 많은 고객을 가지고 있는 게 아니었죠. 예를 들면 뉴욕 첼시에 있는 갤러리들은 이 지역을 찾는 고객을 대부분 공유했습니다.

하지만 미술 시장이 세계화되면서 같은 지역에 있는 갤러리라도 해외 아트페어 참가 경력이나 온라인 비즈니스에 따라 고객 규모가 확연히 달라졌습니다. 유명 갤러리는 전 세계에서 구매자가 찾아오게 되었죠.

그런데 구매자들이 갤러리의 특성을 면밀히 분석하고 찾아오는 걸까요? 그렇지 않습니다. 미술 시장이 세계화되면서 갤러리의 국제적 브랜드와 시장 점유율에 따라 고객 규모가 달라진 겁니다. 갤러리들은 인지도를 더욱 높이 끌어올리기 위해 아트페어에 참가하고, 더 많은 광고를 하고, 현지 영업점을 개설하고, 더 유

명한 작가와 전속 계약을 합니다. 그리고 더 다양한 국가의 작가를 영입해 다양한 스타일의 작품을 전시하는 등 모든 전략을 동원해 갤러리의 인지도와 점유율을 끌어올리고, 결과적으로 더 다양한, 더 많은 고객을 확보합니다. 그렇다면 어떻게 이렇게 할 수 있는 걸까요?

결국 자금력과 인력입니다. 자금력과 인력을 보유한 갤러리는 지난 10여 년 사이, 특히 2008년 경기 불황 이후 앞서 언급한 전략들을 실행해 국제적 인지도를 쌓아왔고, 그 인지도를 바탕으로 시장 점유율을 급격히 높일 수 있었습니다. 시장 점유율이 높아지면 더 많은 인재들을 흡수할 수 있죠. 세일즈맨은 팔 만한 작품이 더 많은 갤러리로, 전시 기획자는 자금을 더 많이 댈 수 있는 갤러리로 유입됩니다.

기획자의 경우에는 전시 기획과 작가 평론, 비평 등으로 생계를 꾸리기 마련인데, 이렇게 할 수 있도록 여기에 돈을 쓰는 곳이 바로 갤러리입니다. 갤러리는 전속 작가들의 작품 세계를 홍보하고 더 많은 곳에서 보여주기 위해 비용을 지출합니다. 미술관 전시를 적극 유치하고, 비평가나 유명 큐레이터에게 소속 작가의 작품 세계에 대해 글을 쓰도록 유도하고, 전시 프로젝트 기획을 의뢰하기도 합니다. 이는 기자들도 마찬가지입니다. 규모가 큰 갤러리에서는 소속 작가의 해외 전시를 주관할 때 기자들을 초청해 적극적으로 홍보합니다. 이와 같은 공격적인 홍보 활동들은 아무래도 중소 갤러리에 비해 인력과 자본을 갖춘 대형 갤러리가 잘할 수밖에 없습니다.

결과적으로 동시대 미술 시장에서 자본력을 가진 갤러리는 작품과 작가, 세일즈맨과 기획자, 고객과 기자 등 미술계 주요 플레이어들을 연계하는 역할로 미술계에서 큰 영향력을 발휘합니다. 자본을 흡수하고 소비하는 갤러리로 네트워크가 집중되는 현상은 우리 사회가 고도로 자본주의화되고 있음을 보여주는 방증이기도 합니다.

가격 상승과 투기적 수요 증대

투자 문화가 확산되면서 미술계도 큰 영향을 받고 있습니다. 미술 시장에서는 '가격이 오르기 때문에' 작품을 사는 경우가 많죠. 가격 상승이 수요 창출로 이어지는 전형적인 케이스입니다. 이는 질적 가치에 기반한 수요가 아니라 투기적 수요입니다. 물론 집에 걸어놓고 즐길 수 있는 장식성 좋은 작품이 투자로도 이어진다면 더 이상 좋을 수 없을 겁니다. 하지만 아직 유명하지 않은 작가들 사이에서 작업도 좋은데 투자까지 될 만한 작가와 작품을 찾는 건 참으로 어려운 일입니다. 투자 가능성이 보장된 작가의 작품은 이미 가격이 높아 개인이 함부로 손대기 힘든 경우가 대부분입니다. 결국 좋은 작품이 투자도 된다는 말은 투기를 조장하는 말로 변질될 위험이 큽니다. 자칫 투자 부분만 부각된다면 투기적 수요로 이어질 위험성이 높기 때문입니다.

　모든 시장은 분명 투기적 수요 때문에 성장하는 면을 가지고 있습니다. 그렇지만 투기적 수요가 특히 위험한 곳이 바로 미술 시장입니다. 어떤 작가의 작품 가격이 하락하면, 일반 시장처럼 가격이 그냥 떨어지는 정도로 끝나지 않기 때문입니다. 작품 가격이 하락하는 순간 작가의 명성도 함께 떨어질 가능성이 높고,

결국 그 작가는 좋은 작가가 아니라는 잘못된 인식이 퍼질 수 있습니다. 이는 다시 작가의 작품 시장을 경색시키는 요인으로 이어지고, 한번 시장에서 타격을 받은 작가는 심리적으로 크게 위축되어 작품 활동에도 악영향을 받습니다.

일반 산업에서는 주식 가격이 떨어진다 해도 그 회사의 생산이나 개발력이 실질적으로 영향을 받지는 않습니다. 하지만 작가는 미술 시장에서 그 자체로 개인 브랜드이자, 상품이자, 생산자가 됩니다. 그 작가의 작품 가격이 떨어지면 작가는 인정받지 못하고 외면당했다는 심리적 충격을 받고, 이는 다음 작품 창작에 영향을 미칩니다. 연예인들이 악성 댓글에 상처받는 구조와 비슷하다고 할까요? 작가 스스로 작품이 지닌 내적 가치와 시장 가치를 구분해야 하는데, 여기에 혼돈이 생기면 시장이 흔들릴 때 작가의 정신력이 함께 무너질 가능성이 그만큼 높아집니다. 이 때문에 작가에게는 작품의 시장 가치가 지니는 의미에 대한 교육이 절대적으로 필요하며, 시장 가치와 작품의 가치를 혼동하지 않도록 훈련할 필요가 있습니다.

더불어 투기적 수요는 어떠한 투자 시장에서도 그러하듯 일시적으로 시장을 왜곡시키고, 결과적으로 일부 컬렉터들에게 경제적 손실을 발생시키기도 합니다. 미술품 구매는 그 무엇보다 우선 즐거운 향유를 가장 우선시해야 합니다. 그러고 나서 투자입니다. 주변에서 조금 높은 가격으로 무언가를 샀어도 본인이 그것에 만족하기에 후회하거나 아까워하지 않는 사람들을 종종 볼 수 있습니다. 여러분도 그렇지 않나요? 미술품 구매야말로 그러해야 합

니다. 그것이 내게 주는 만족감, 여러분이 느끼는 그 정서적 만족감은 그 어떤 금전적 가치보다도 큰 것이니까요.

저는 자신에 대한 존중감이 큰 사람일수록 미술을 향유와 만족으로 보며, 그것의 금전적 가치를 절대 향유의 가치에 우선시하지 않는다고 생각합니다. 내 취향에 맞지 않는데, 글쎄 잘 모르겠는데, 그저 어떤 작품이 가격이 올라간다고 하니까 구매하는 것이 바로 투기입니다.

개인을 중시하고, 자신의 취향을 개발하고, 그 취향을 스스로 존중하는 사회가 될수록 미술 시장의 다양성이 커지며, 더욱 안정적인 시장으로 발전할 수 있습니다.

취향의 결정자

미술 시장은 복잡하게 구성되어 있습니다. 그렇지만 기본적으로 작품의 생산자인 작가, 그리고 이를 구매하는 소비자가 없다면 미술 시장은 존재할 수 없습니다. 여기에 소비자가 작품을 구매하려면 매개 역할을 하는 갤러리나 딜러가 있어야 하는데,● 작가와 구매자 사이에 매개자가 관여하기 시작한 역사는 19세기로 거슬러 올라갑니다.

　17세기 시작된 살롱은 아카데미 회원들이 작품을 전시하고, 그중 우수한 회원이 입선을 하는 시스템으로 시작되었습니다. 차츰 아카데미 회원만이 아니라 일반 작가, 심지어 외국 작가까지도 참여할 수 있는 주요 전시 채널로 성장했죠. 살롱은 그 기본 구조와 역할이 단지 전시를 넘어 어떤 작가가 더 뛰어나고 어떤 작품이 더 가치 있는지를 결정해주는 '가치 보증 시스템'이었습니다.

●　갤러리나 딜러 없이 작가와 컬렉터가 직거래하는 경우도 많습니다. 최근에는 SNS와 온라인 플랫폼이 발달하고 NFT 아트와 관련 플랫폼도 등장해, 작가들이 작품을 직거래할 가능성이 더욱 커졌습니다. 그럼에도 미술 시장에서는 중간 매개자 역할이 중요한데, 갤러리는 단순한 중개자가 아니라 작가의 성장을 돕는 전문 파트너로서, 옥션은 고객을 더 많이 유치할 수 있는 거래 플랫폼으로서의 역할이 커지고 있습니다.

살롱전 안내 책자에는 참여 작가들의 주소가 담겨 있었습니다. 작품에 관심 있는 사람들이 그곳으로 찾아가 작품을 구매할 수 있도록 했죠. 살롱은 작가가 작품을 공개하는 가장 공신력 있는 기관이자, 오늘날 기준으로 보면 가장 권위 있는 유통 채널이었던 셈이죠.

살롱 시스템은 입선과 낙선을 가르는 평가와 수상이 기본입니다. 이런 수상 시스템은 입선 작가들을 '재능이 뛰어난' 작가로, 낙선한 작가는 '~보다 못한, ~보다 재능이 떨어지는' 작가로 분류합니다. 하지만 수천 명의 작가가 살롱전에 참여하면서 심사위원들의 평가 기준 문제가 불거졌죠. 참여자 수가 많아질수록 다양성이 커질 수밖에 없습니다. 자연히 몇몇 기준만을 가지고 더 나은 것과 그렇지 못한 것을 가르는 것이 불가능해질 수밖에 없었죠. 무엇보다 입선 여부가 미술 시장 형성에 지대한 영향을 미쳤던 만큼, 심사 기준에 대한 문제 제기와 결과에 대한 불만은 커질 수밖에 없었습니다. 심지어 살롱전에서 낙선한 작가가 자살한 기록이 남아 있는 것을 보면, 살롱의 영향력이 매우 컸음을 알 수 있습니다.

우리가 익히 아는 1863년의 「낙선전Salon des Refuses」은 나폴레옹 3세가 살롱전에서 낙선한 작가들을 모아 열어준 전시로, 마네와 모네, 세잔 등 근대 미술의 시작을 알린 인상주의 계열 유명 작가들이 다수 포함되었습니다. 지금은 거장으로 추앙받는 작가들이 당시에는 살롱전에서 줄줄이 낙방했던 것이죠.

원근감이 전혀 느껴지지 않는 마네의 인체, 여러 색이 지저분하게 뒤섞인 듯한 세잔의 풍경은 아카데미 화풍에 익숙한 심사

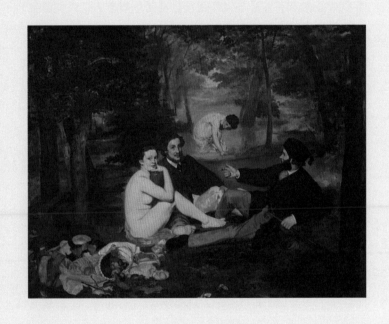

살롱전에 낙선한 마네의 〈풀밭 위의 점심〉.

위원들에게는 낯선 것이었습니다. 그들 눈에는 그저 '못 그린' 그림이었겠죠. 세잔은 1864년부터 1869년까지 연달아 살롱전에서 낙선합니다. 그렇게 낙선한 작가들을 모아 연 「낙선전」은 아이러니하게도 대중의 뜨거운 관심과 함께 당시 비평가들과 언론의 주목을 받았습니다. 앞서 언급한 것처럼 새로운 것은 기존의 기준에서 벗어난 것이기에, 처음에는 당연히 거부감이 들 수밖에 없습니다. 하지만 그 새로움이 새로움을 추구하는 구매자, 미술 비평가, 갤러리 등의 지원 속에서 시간이 흘러 새로운 기준이 됩니다.[*]

19세기 말 살롱의 쇠퇴는 다채로운 작품을 보여주는 화상畵商, 즉 갤러리의 등장으로 이어집니다. 1838년 프랑스 파리에는 미술품 화상이 모두 41명 있었는데, 1875년에는 123명으로 늘어납니다. 19세기 말과 20세기 초에 등장한 초기 모던 화상들은 살롱전에 선보인 작가들의 작품 외에 인상주의, 큐비즘 등 새로운 모더니즘 작가들을 후원하고 작품을 거래했습니다. 대표 화상으로 마네를 발굴한 패브르Febvre, 인상주의를 주로 거래한 디트리몽Detrimont, 인상주의와 큐비즘 작가를 후원하고 거래한 뒤랑-뤼엘Durand-Ruel과 볼라르Vollard 등이 유명합니다.[**] 화상마다 다루는

[*] 이런 새로운 기준 역시 시간이 흐르고 또 다른 새로운 것이 나타나면 대체될 수밖에 없는 것이야말로 미술의 운명입니다.

[**] 볼라르는 미술가에 관한 책과 화상으로서의 경험을 담은 책을 여러 권 저술했습니다. 『파리의 화상 볼라르Souvenirs d'un marchand de tableaux』라는 책에 당시 미술 시장 분위기가 잘 담겨 있습니다. 대가로 성장한 인상주의 작가, 지금은 유명하지만 당시만 해도 유명하지 않았던 작가, 딜러이자 갤러리스트로서 경험한 당시 시장과 컬렉터 이야기를 현장감 있게 그렸습니다.

작품도, 개성도 달랐습니다. 조지 프티George Petit, 번하임-쥔느 Bernheim-Jeune, 아돌프 구필Adolphe Goupil은 살롱 입선 작가들의 출품작을 주로 거래했고, 뒤랑-뤼엘, 볼라르, 칸바일러Kahnweiler 같은 화상들은 살롱에서 낙선한 신예 작가들의 작품을 많이 거래했습니다.

　화상들이 작가로부터 작품을 받아오는 거래 방식 또한 제각 각이었습니다. 작품을 위탁받아 판매한 뒤 작가에게 돈을 지급하는 방식, 아직 제작하지 않은 작품에 대해 먼저 돈을 지급하고 차후 작품을 받는 방식,[•] 이미 제작된 작품을 작가에게 사서 판매하는 방식 등이 있었죠. 이러한 거래 방식은 지금까지도 이어지고 있습니다. 오늘날에는 갤러리가 작품 제작을 위해 막대한 자본을 투자하기도 하죠. 볼라르나 뒤랑-뤼엘 같은 화상은 당시만 해도 가난한 화가에 불과했던 마네, 모네, 세잔, 피카소, 로트렉 등 파리 몽마르트 주변으로 모여든 가난한 예술가들의 아직 그리지도 않은 작품을 사준 후원자이기도 했습니다.

　존재하는 작품을 보고 구매하는 것과, 아직 제작되지 않은 작품에 미리 돈을 지불하는 것에는 큰 차이가 존재합니다. 바로 신뢰입니다. 작가와 화상 사이에 신뢰가 없다면 아직 나오지도 않은 작품에 돈을 지불하기란 쉽지 않습니다. 하지만 볼라르나 뒤랑-뤼엘은 젊은 작가들의 재능을 신뢰했습니다. 지불한 돈보다

● 　작품을 의뢰한다는 점에서 '커미션'이라고도 불리는데, 커미션은 수요가 높은 유명 작가인 경우 작품을 선점하기 위해 선급금을 내고 기다리는 예약의 의미도 되지만, 젊은 작가에게는 새로운 작품을 제작할 수 있도록 재정적으로 지원한다는 의미가 큽니다.

값어치가 떨어지는 작품을 받을 수도 있다는 위험성을 감수했죠.

볼라르는 세잔, 마티스, 피카소의 전시를 처음 열어준 화상으로, 출판업을 병행하면서 작가들의 화집이나 에세이집, 회고록을 출간했습니다. 뒤랑-뤼엘은 르누아르의 작품을 1,500여 점이나 소장했으며, 미국 뉴욕에서 인상주의 작가들의 전시를 열어 국제적으로 알리고 판매하는 데 지대한 역할을 하기도 했습니다.

아직 알려지지 않은 작가에게 누군가가 보여준 믿음과 신뢰는 작품을 계속할 수 있는 큰 추동력이 됩니다. 작가들은 작품의 가치를 알아보고 인정해주는 갤러리를 신뢰할 수밖에 없습니다. 그렇기에 볼라르나 뒤랑-뤼엘처럼 가난한 작가들을 지원한 화상들은 작가들에게 깊은 신뢰를 얻었습니다. 유명 작가들의 작품을 판매하는 것에만 치중하는 화상들과 달랐던 거죠. 이들의 돈독한 관계를 증명하듯 피카소, 브라크, 마티스 등 여러 작가들이 볼라르와 뒤랑-뤼엘의 초상을 그려 선물하기도 했습니다. 볼라르나 뒤랑-뤼엘이 보여준 작품 선구매, 개인전 개최, 책 출간, 해외 전시 등 작가와 화상 간 비즈니스 방식은 오늘날 갤러리가 작가를 프로모션하는 방식의 주춧돌이 되었습니다.

볼라르나 뒤랑-뤼엘과는 달리 구필은 아카데미 스타일의 작품을 주로 거래하는 화상이었는데, 구필의 갤러리는 19세기 말에 이미 런던, 파리, 헤이그 등에 총 6개 지점을 둔 국제적 갤러리로 성장했습니다. 이 시기 구필의 런던 지점에서 일한 톰슨은 매달 《아트 저널Art Journal》을 발간해 미술품에 관심 있는 사람들에게 작품 구매의 방향성을 제시하는 역할을 했습니다. 미술품 구매

에 대한 관심은 높지만 좋은 작품에 대한 판단 기준이 부족한 미술품 구매자와 잠재적 컬렉터를 대상으로 한 잡지였죠.

이 월간지에는 작품 자체가 지닌 미학적 특성을 깊이 있게 탐구하는 미술 평론과는 맥이 다른 글들이 실렸습니다. 예를 들면 작품 가격과 함께 작품의 특성, 그리고 실내에 어울리는지 여부 등 작품이 지닌 장식적 가치와 효과를 다룬 글이었는데요. 더불어 '교양 있는 계층cultivated class'이라는 용어를 사용했는데, 이와 같은 정보들이 경제적으로 여유 있는 교양인이라면 알아야만 하는 정보라고 표현한 것입니다. 그리고 대부분의 정보들은 구필 갤러리가 기획하고 판매하는 작품에 대한 내용이었다는 점에 주목해야 합니다.[•]

19세기의《아트 저널》은 공신력과 함께 파급력을 갖춘 매체로 자리 잡았습니다. 구필 갤러리와 톰슨은 새로이 등장한 부르주아 계층의 욕망, 즉 교양인이 되고 싶다는 욕망을 정확히 파악하고 이를 공략하는 수단으로 잡지를 활용한 것입니다. 교양인이라면 갖춰야 하는 취향, 다시 말해 구매해야 하는 작품의 정보를 제공하는 듯하지만, 어찌 보면 그것은 잘 포장된 구필 갤러리의 판매 브로슈어 역할을 했습니다. 공신력 있는 매체에 작품이 나오도록 홍보하는 것이 아니라, 직접 공신력 있는 매체를 만들어 작품 판매를 촉진시킨 것이죠. 특정 작품을 선택해 전시하고 판매하는

● Anne Helmreich, *The Art Dealer and Taste: the Case of David Croal Thomson and the Goupil Gallery, 1885-1897*.

중개인이 고객의 취향을 결정하는 구조가 탄생한 것인데, 이는 작품의 수요층이 본인의 취향에 확신을 갖지 못할 때 큰 힘을 발휘합니다.

베블런Veblen은 19세기 여가 문화에 대한 비평에서 오브제의 아름다움이 '고가expensiveness'와 상당히 밀접한 연관이 있다고 주장한 바 있습니다. 사람들이 값비싼 오브제의 시각적 특성을 아름다움과 동일시한다는 거죠. 그리고 아름다운 것의 시각적 특성을 감상자와 구매자에게 교육하고 확신시키는 것은 그 누구도 아닌 판매자라고 지적했습니다.

최근 대형 갤러리들은 적극적으로 잡지를 출간하고 있습니다. 가고시안 갤러리와 하우저&워스 갤러리가 대표적입니다. 가고시안은 《가고시안 쿼털리Gagosian Quarterly》를 발간해 소속 작가들의 전시 소식과 뉴스를 전달합니다. 소속 작가가 워낙 많아 그들만 다뤄도 잡지 한 권 분량이 만들어지죠. 만약 소개할 분량이 부족하면 다른 갤러리 소속 작가 소식을 전할까요? 글쎄요, 모르겠네요. 하우저&워스는 《우르슬라Ursula》*라는 온라인 잡지로 소속 작가들의 소식을 전합니다.

톰슨이 발간한 《아트 저널》을 읽던 신흥 부르주아들은 작품에 관심이 많고 더 알고 싶어 하는, 그러니까 문화 지식을 쌓으려는 사람들이었습니다. 그리고 지금의 《가고시안 쿼털리》나 《우르

● 　하우저&워스는 1992년 취리히에서 이언 워스와 마누엘라 워스, 그리고 우르술라 하우저가 힘을 합쳐 시작한 현대 미술 갤러리입니다.

가고시안 갤러리가 발간하는 《가고시안 쿼털리》.

하우저&워스 갤러리 웹사이트 내 우르슬라 페이지.

슬라》는 갤러리, 작가, 수집가, 미술계 관계자 들이 읽고, 이를 통해 현대 미술의 흐름을 파악하고 주목해야 할 작가들의 정보를 파악합니다.

그런데 이것이 현대 미술의 전반적인 흐름일까요? 아니죠. 특정 갤러리 소속 작가들과 전시, 그리고 그 특정 갤러리의 관심이나 방향성과 일치하는 정보로 재단된 현대 미술 현장의 일부일 뿐입니다. 그러나 다른 정보가 존재하지 않는다면 이들 일부 대형 갤러리가 만들어내는 정보가 미래의 미술사를 만들어낼 것입니다. 중소 규모 갤러리에 전속된 작가들이 대형 갤러리에 전속된 작가들보다 상대적으로 역사에 기록될 가능성이 적을 수 있는 것입니다. 중소 규모 갤러리와 대형 갤러리의 이런 차이는 서구 갤러리와 아시아 갤러리의 차이로도 확장해 볼 수 있습니다.

하지만 미술의 역사까지 자본의 헤게모니에 의해 편집되어서는 안 되겠죠. 그렇기에 갤러리가 아닌 공공 영역에서 충분히 의미 있지만 미술 시장에서 주목받지 못하는 작가의 전시와 텍스트 생산, 자료 생산에 관심을 기울여야 합니다. 그렇다고 그것이 지나치게 담론 그 자체를 위한 담론이 되어서는 안 됩니다. 그런 식으로 흐른다면 사회적 영향력은 떨어질 수밖에 없죠. 최근 갤러리들은 점차 기관의 역할까지 하는 듯합니다. 그렇다면 공공 영역의 기관들도 조금은 더 대중화되어야 하지 않을까요.

미술의 가치

미디어의 영향력

CHAPTER 1

1960~1970년대는 텔레비전과 라디오를 통해 대중문화의 영향력이 커진 시기입니다. 미디어 시대는 대중문화 산업의 성장과 함께 스타들을 낳았죠. 마릴린 먼로, 비틀스 등은 미디어의 확산 없이는 전 세계적 유명세를 얻기 힘들었을 것입니다. 대중매체는 또한 스타 작가를 탄생시켰는데, 앤디 워홀, 장미셸 바스키아, 키스 해링 등이 대표적입니다.

대중매체는 기본적으로 배우, 뮤지션, 작가 등 스타의 인지도 상승을 이끌고, 이 인지도 상승은 결과적으로 스타에 대한 대중의 수요 증대를, 그리고 수요 증대는 최종적으로 스타 작가와 그들이 제작한 작품의 금전적 가치 상승을 이끕니다. 미술 시장은 역사적으로 자본의 증대와 함께 지속적으로 그 규모가 성장했습니다. 2차 세계대전 이후부터 시작되는 현대 미술 시장은 1950년대부터 미국을 중심으로 규모가 급격히 확대됩니다. 그 배경에는 정치적 안정, 경제 성장, 부의 증대가 있습니다. 특히 부의 증대는 미술품에 대한 수요 증대를 이끌었는데, 이 수요 증대에 액셀 역할을 한 것이 바로 대중매체입니다. 무엇보다 미디어의 영향력을 인지한 미술품 판매상들은 미디어를 적극적으로 활용해 시장과

매출 확대를 꾀합니다. 어찌 보면《아트 저널》을 발간한 구필은 그 시작이었죠. 미디어를 활용한 시장 확대와 매출 확대 활동이 '마케팅'이라는 개념으로 정리되는데, 결국 이 마케팅이라는 것도 대중매체가 없었다면 존재하지 않았을 개념이죠.

단기간에 여러 작품을 판매하는 옥션은 작품을 구매할 사람들의 이목을 일시에 집중시키고 응찰 경쟁을 붙여, 작품이 가장 높은 가격에 낙찰되도록 만들어야 하는 비즈니스 구조를 가지고 있습니다. 이에 옥션은 대중의 이목을 집중시켜 응찰자 숫자를 증대시키기 위해 미디어를 적극적으로 활용했습니다. 예를 들어 1958년부터 소더비의 회장을 맡았던 피터 윌슨Peter Wilson은 옥션장을 하나의 연회장으로 만들었습니다. 상류층 인사들과 유명 연예인들을 초대한 현장을 미디어에 노출시킴으로써, 옥션을 비단 작품을 판매하는 곳을 넘어 사교의 장이자 상류층의 문화 이벤트로 홍보했습니다. 이런 홍보의 결과 문화에 관심을 가진 중산층까지 옥션에 관심을 가지게 되었고, 결과적으로 작품 구매자 증대, 이로 인한 가격 상승, 그리고 시장 규모 확대로 이어졌습니다.

특히 작품의 높은 낙찰가와 투자 수익률에 대한 언급은 신문 지면을 장식하는 단골 기사였습니다. 이는 2000년대 이후 한국 언론에서 미술을 다룰 때 높은 가격에 낙찰된 작품 이야기가 상당수를 차지하는 현상과 맥을 같이합니다. 이미 서구 미술 시장에서는 1960~1970년대부터 벌어진 현상이었죠. 물론 지금도 이러한 현상이 전 세계적으로 지속되고 있습니다. 하지만 그런 기사들을 접하며 작품의 가치를 금전적 가치와 비례 관계로 여기느

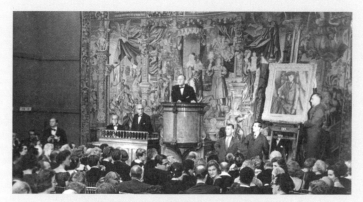

1958년 소더비에서 열린 제이콥 골드슈미트 컬렉션 세일.
언론의 큰 관심 속에 입장객이 줄을 길게 늘어서는 진풍경이 벌어졌다.

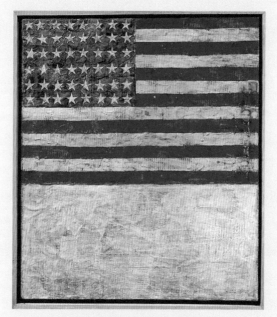

재스퍼 존스의 1955년 작 〈성조기〉.

나 그렇지 않느냐, 그리고 가격 상승의 이유에 대한 냉철한 분석이 있느냐 없느냐는 큰 차이입니다. 안타까운 사실이지만 한국의 수많은 미술품 가격 관련 기사를 보면 높은 가격에 판매되었다는 흥미 위주의 보도 외에 그 배경에 대한 분석적 접근은 거의 없습니다.

미술 시장의 역사에서 미디어가 본격적으로 미술품의 투자 가치를 조명하기 시작한 것은 1970년대입니다. 1973년 소더비 파크 버넷 옥션이 기획한 '로버트 스컬 옥션'은 대중 매체의 큰 관심을 끌었습니다. 당시 택시 사업으로 큰 부를 축적한 로버트 스컬Robert Scull은 매우 공격적으로 미술품을 수집했습니다. 1950년대부터 작품을 수집했던 그는 로버트 라우션버그Robert Rauschenberg, 재스퍼 존스Jasper Johns 등 미국의 팝아트 작가들의 작품을 그들이 매우 젊은 나이 때부터 수집했습니다.

스컬은 이 작가들이 중견 작가로 올라섰을 때 자신의 이름을 걸고 본인이 소장한 작품을 옥션에 내놓았습니다. 스컬 옥션에서 총 50여 점의 작품이 당시 금액으로 약 220만 달러에 거래되었으니, 작품당 평균 4만 4,000달러에 거래된 셈입니다. 2022년 기준으로 1973년의 1달러는 6.5달러 남짓했다고 하니, 총 낙찰가는 지금 기준으로 약 1,467만 달러, 한화로 190억 원에 달합니다. 작품당 낙찰가는 지금 기준으로 3억 8,000만 원 정도였죠.

당시 거래된 작품들의 초기 구매가는 대부분 수백에서 수천 달러로, 이 옥션은 생존 작가의 작품도 수십 배의 수익을 낼 수 있다는 사실을 증명하는 계기가 되었습니다. 라우션버그와 존스의

작품도 스컬의 옥션에 포함되었는데, 특히 라우션버그는 39세인 1964년에 베니스 비엔날레에서 미국 작가로는 최초로 최고 작가상인 황금사자상Golden Lion Award을 수상하며 세계적 작가로 올라섰습니다. 라우션버그가 베니스에서 수상한 후 9년 후인 1973년, 그의 나이 48세에 스컬 옥션에서 판매된 작품은 30대에 판매된 것보다 월등히 높았습니다. 시장 기준으로 보면 젊은 실험적 작가가 국제적으로 인정받으며 가격까지 상승한 이상적이고 모범적인 사례입니다.

결과적으로 스컬 옥션은 좋은 작품이라면 생존 작가의 현재 작품도 투자 가치가 있다는 인식을 심어줬고, 이러한 인식은 미디어를 타고 널리 확산되었습니다. 가격이 오른 작가는 스타 작가로 발돋움하고, 오른 가격에 대한 정보가 대중적으로 확산되면서 추가 수요를 낳는 현상이 벌어졌습니다. 이는 작품의 질적 가치를 측정하기 어려운 '미술품'이라는 특수 시장에서 작품 가격을 결정하는 주요 구조, 다시 말해 옥션 낙찰가가 작품 구매에 영향을 미치는 구조로 자리 잡게 되었습니다. 미술이 질적 가치보다 금전적 가치로 평가되는 투자로서의 개념이 대중화된 것입니다.

미술의 가치

예술 마케팅과 미술 시장

CHAPTER 1

미디어는 작가와 작품에 대한 인지도를 높이고, 그 인지도는 더 많은 수요를 낳습니다. 여기서 질문 한 가지를 던지자면, 좋은 작품이 더 많은 언론을 타게 될까요? 사실 좋은 작품의 기준 자체가 명확하지 않으니, 유명 기관이나 갤러리, 옥션 등에서 높은 가격에 팔리는 작가와 작품이 언론에 노출될 가능성이 훨씬 높습니다. 더불어 기관이나 갤러리에서 적극적으로 마케팅하고 홍보를 해주는 작가와 작품이 미디어에 더 많이 노출될 수밖에 없습니다.

기업이 상품을 브랜딩하거나 기업 홍보를 위해 예술 작품과 컬래버레이션 프로젝트를 진행할 때는 홍보가 1차 목적이기 때문에 이 아트 프로젝트를 적극적으로 마케팅합니다. 기본적으로 미술관이나 갤러리의 타깃 고객이 미술 애호인이라면, 기업의 경우에는 미술 애호인을 넘어 일반 대중까지도 포함합니다. 이에 기업의 아트 프로젝트는 다양한 채널과 폭넓은 대중을 대상으로 홍보되고, 작가는 이를 통해 대중적 인지도를 획득할 수 있습니다. 결국 기업의 구미에 맞는 작품을 제작해야 한다는 단점은 있지만, 유명 기업 프로젝트는 갤러리나 미술관 전시에서 얻는 효과보다 더 높은 대중적 인지도를 작가에게 가져다줄 수 있죠. 이러한 점

을 고려해보면 기업과의 아트 프로젝트나 공공 조형물 프로젝트는 작가에게 일시적으로 얻는 작품 판매 수익보다 더 큰 이익을 줄 수 있습니다.

특히 오늘날 같은 1인 미디어 시대에는 공공 조형물이나 쇼핑몰 같은 대중 상업 시설에 설치된 조형물들이 개인 SNS를 통해 적극적으로 전파됩니다. 그리고 이는 작가와 작품에 대한 인지도를 급격히 상승시키는 효과를 낳습니다. 특히 SNS는 공유 기능과 빠른 확산 속도로 인해 점차 그 영향력이 커져, 이제는 대중매체보다 더 큰 영향력을 발휘합니다.

결과적으로 기업과 컬래버레이션 프로젝트에 참여한 작가들이 대중적 인지도를 급속히 확보하는 사례가 늘어나고 있고, 이러한 대중적 인지도는 최근 미술 시장에서 가격 상승의 주요 동력이 되고 있습니다. 카우스Kaws는 그 대표적 사례입니다. 시각적 즐거움과 소위 '인스타그래머블instagramable'함은 SNS를 타고 전 세계에 카우스의 이름을 알렸습니다. 미학적 가치, 개념적 특성, 사회적 메시지 등과 상관없이 대중이 그 앞에서 사진을 찍고 싶어 하느냐, 그리고 그 사진을 SNS에 올렸을 때 사람들이 '좋아요'를 눌러주느냐, 사람들에게 그 작품 앞에서 사진을 찍고 싶은 열망을 불러일으키느냐 여부가 작품의 인지도 상승과 직결되고, 이는 궁극적으로 작품 가격에 영향을 미칩니다. 지금은 인지도가 곧 가치로 연결되는 시대니까요.

카우스의 작품 가격이 2017년 이후 급격히 상승한 것은 이러한 맥락과 연결되어 있습니다. 하지만 대중적 관심과 인기가 작

품의 내적 가치와 연결되지 못하는 작품은 또 다른 시각적 쾌락을 주는 작품이 등장하면 대중의 관심에서 멀어질 가능성이 높습니다. 카우스의 작품도 2019년경 가격이 주춤했는데, 일각에서는 그동안 작품 가격을 올렸던 세력이 있다는 소문도 떠돌았습니다. 그렇지만 세력 또한 대중적 인지도에 탄력을 받아 형성되는 것이죠. 아무런 이유 없이 세력이 생겨날 리 없습니다.

SNS에 기반한 대중적 인지도는 현재 미술 시장에 영향을 미치는 매우 중요한 요소임을 부정할 수 없습니다. 그리고 미술 시장에 SNS의 영향력이 커진다는 것은 그만큼 현재 미술 시장이 전통적 컬렉터가 아닌 신규 컬렉터, 즉 인터넷과 SNS에 익숙한 새로운 컬렉터들에게 영향을 받고 있다는 사실을 잘 보여줍니다.

팬데믹과 디지털

코로나19로 인한 팬데믹 사태는 물리적 공간에서 전시를 기반으로 작품을 보여주고 판매하는 미술 시장의 기본 구조에 큰 변화를 가져왔습니다. 사실 행위 자체는 변하지 않았지만, 변화의 핵심은 물리적 공간이 가상의 공간, 즉 디지털에 기반한 비물리적 공간으로 확장 및 이동하고 있다는 점입니다. 최근에는 온라인에 기반한 전시와 판매 플랫폼의 성장이 두드러지고 있으며, 이는 자연스럽게 작품의 형태에 변화를 가져오고 있습니다.

우리 모두 알고 있듯 2020년 1월 시작된 코로나 팬데믹은 한두 달 사이에 미술계 전반을 강타했습니다. 먼저 아시아에서 전시 기관들이 문을 닫았고, 주요 미술 전시들이 연이어 취소되기 시작했습니다. 2020년 3월 홍콩에서 아트페어를 준비하던 아트바젤은 2월 공식적으로 아트페어를 취소했습니다. 그리고 이와 같은 움직임은 팬데믹이 유럽과 미국으로 퍼지면서 전 세계로 확산되었습니다. 미술관, 갤러리, 아트페어 등이 전면적으로 멈추면서, 전 세계를 돌아다니며 전시, 홍보, 판매 활동을 하던 미술계는 자연스럽게 온라인으로 활동 영역을 옮기게 되었습니다.

작가들은 SNS를 통해 팬데믹이 가져온 자신의 변화된 일상

과 새로운 삶의 방식을 나누기 시작했습니다. 갤러리들은 오프닝 행사 없이 진행되는 전시들을 소개하기 위해 인스타그램 라이브를 이용했습니다. 작가와의 대화가 인스타그램 라이브를 통해 전달되기도 했죠. 미술관 관계자들은 SNS를 적극적으로 활용해 코로나 팬데믹 상황에서 미술관이 처한 위기를 공유하고 새로운 변화의 필요성을 협의했습니다.

팬데믹 상황에서 마냥 손을 놓고 있을 수 없었던 아트페어는 '온라인 뷰잉룸OVR, On-line Viewing Room'을 구축해 갤러리들에게 온라인상에서 부스별로 작품을 보여주고 판매할 수 있는 시스템을 제공했습니다. OVR의 기본 구조는 갤러리가 페이지를 개설해 판매 작품을 올리고 문의를 받는 시스템으로, 아트시Artsy나 오큘라Ocula 같은 미술 거래 플랫폼과 유사한 형태입니다. 하지만 일정 기간만 운영되는 오프라인 아트페어처럼 한두 주만 운영되는 차별성을 지닙니다. 웨비나(웹+세미나)를 활용해 기존에 진행하던 대담 프로그램 또한 활발히 운영했습니다. 사실 팬데믹 기간동안 웨비나 프로그램을 통해 오프라인 아트페어보다 훨씬 더 많은 청중들이 참여할 수 있었습니다. 물리적 공간의 제약이 없기에 희망하는 모든 사람들이 세계 곳곳에서 참여할 수 있었고, 궁금한 점이 있을 때는 바로 채팅창에 메시지를 남길 수 있다는 장점도 있었습니다.

온라인 아트페어*인 OVR의 특징은 첫째로 갤러리가 고객의 문의에 즉각 응답할 수 있는 인스턴트 메시지 시스템을 제공한 것이었습니다. 오프라인 아트페어의 현장감을 살리기 위한 방편

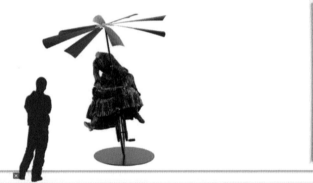

아트바젤의 온라인 뷰잉룸 영상.

이었죠. 둘째로 작품의 스케일을 확실히 보여주고 현장감을 살릴 수 있도록 작품의 가상 설치 뷰를 제공했습니다. 기존 온라인 미술 거래 플랫폼들이 그저 판매 작품의 이미지를 제공하는 것과는 큰 차이입니다. 셋째로 작품의 이미지나 텍스트 정보만 올리는 것이 아니라 작품과 관련된 동영상, 작가 인터뷰 등을 함께 올릴 수 있는 시스템이었습니다.

OVR 시스템은 아트바젤 홍콩에서 처음 도입했고, 이후 영국의 프리즈Frieze 아트페어와 프랑스의 피악FIAC, 한국 키아프KIAF까지 대부분의 아트페어들이 이 시스템을 받아들였습니다. 갤러리들은 홈페이지에 OVR 섹션을 개설, 온라인 전시를 진행하기도 했습니다. 갤러리들은 OVR 시스템을 마련하기 위해 홈페이지를 대대적으로 개편해야 했는데, 자금과 인력이 충분한 대형 갤러리들은 단기간에 새로운 온라인 시스템을 구축했고, 중소 갤러리들은 OVR 시스템을 제공하는 웹서비스 회사에 사용료를 내고 계약을 맺는 방식을 이용했습니다. 어떤 방식이든 기존 갤러리에서 보유하고 있는 작가, 전시, 작품에 대한 정보들을 온라인 기반 플랫폼으로 업로딩하는 작업이 진행되었죠. 이런 작업은 엄청난 인력과 시간, 자본을 필요로 했기에, 한국의 예술경영지원센터에서 중소 갤러리들의 온라인 전환 비용을 지원하기도 했습니다.

● 2011년 뉴욕의 제임스 코언 갤러리에서 온라인으로 VIP 아트페어를 열었는데, 당시 시도한 것이 OVR 시스템이었습니다. 하지만 기술적인 문제 등으로 온라인 아트페어는 성공하지 못했습니다. 만약 이 시스템을 계속 유지했다면 최근의 팬데믹 상황에서 굉장히 성장할 수도 있었을 겁니다.

OVR은 작품 이미지를 올릴 때 가상의 설치 뷰를 제공함으로써 고객이 작품을 공간에 설치했을 때의 느낌을 미리 보여줍니다. 이 프로그램에서 가장 효과적으로 보일 수 있는 작품은 중간 크기의 회화 작품입니다. 가상의 벽에 이미지가 올라가는 형식이기에, 조각이나 설치 작품은 그 효과가 반감됩니다. 구매자 입장에서는 이미지만 보는 것보다 실제 실내 공간에서 어떤 느낌일지가 무엇보다 중요합니다. 하지만 평면 이미지만 업로드할 수 있는 프로그램의 한계로 조각과 설치는 OVR에서는 제대로 그 느낌을 살릴 수 없고, 결과적으로 OVR 판매 채널에서는 조각이나 설치가 소외될 수밖에 없습니다. 결과적으로 OVR의 수혜를 가장 많이 받은 작가는 신진 회화 작가들입니다. 회화 작품은 신진 작가라 하더라도 이미지만 좋으면 손쉽게 판매로 이어졌습니다. 특히 온라인의 특성상 아주 고가의 작품이 거래되는 것보다는 가격이 낮고 시각적으로 강렬한 작품의 거래가 월등히 많았습니다. 결과적으로 온라인 거래 플랫폼이 늘어나면서 젊은 회화 작가의 작품 매출은 늘어난 반면, 조각과 설치 작가의 작품 판매 가능성은 낮아질 수밖에 없었습니다. 작품을 제대로 보여주기 힘들었으니 말이죠. 판매 측면에서 회화 작품과 조각, 설치 작품의 양극화는 더욱 커질 수밖에 없었습니다.

미술 분야 가운데 영상 작품은 기본 속성상 디지털 데이터입니다. 그러므로 사람들이 실제 작품을 자신만의 공간, 즉 자기 컴퓨터에서 볼 수 있다는 장점을 가지고 있습니다. 사실 온라인과 가장 잘 맞는 미술품이 바로 디지털 영상 작품이죠.

결국 팬데믹 상황에서 전시, 관람, 판매 등 여러 시장 활동이 온라인으로 이동해야 했고, 이 과정에서 작품을 더 잘 보여줄 수 있는 플랫폼과 디지털 기반 작품에 대한 관심이 자연스레 커졌습니다. 이와 같은 상황은 두 가지 방향으로 팬데믹 시대 이후 전시 및 작품의 변화를 낳았습니다. 바로 디지털 공간에서 즉각 볼 수 있는 VR 전시, AR 전시가 늘어나면서 VR 작품과 AR 작품, 나아가 NFT 아트 등이 급속도로 조명받기 시작한 겁니다. 동시에 기존에 회화나 조각을 하던 작가들이 다양한 디지털 베이스 작품을 시도하기 시작했습니다. 결국 전시 플랫폼의 변화가 작품의 변화로 이어진 셈이죠.

왕궁과 교회가 전시장이자 구매자였을 때, 작품들은 왕궁의 벽 크기와 교회의 천장 크기에 맞게 제작되었습니다. 중산층 개인 컬렉터가 융성했던 17세기 북유럽에서는 자그마한 회화가 유행했습니다. 천장이 높고 멋진 전시 공간을 가진 미술관 시대가 오면서 대형 조각, 설치, 대형 영상 작품에 대한 수요가 증가했습니다. 앞으로 메타버스의 시대가 오게 된다면, 가상공간에서 볼 수 있는 작품들이 빠른 속도로 늘어나지 않을까요? 그렇기에 현 시대는 기존 미술의 매체와 개념, 범위가 급속도로 변하고 확장되는 중요한 미술 역사의 변곡점입니다.

예술의 가치, 금전적 가치

CHAPTER 1

예술은 시대에 따라 변화합니다. 같은 시대를 살아가는 작가들도 작가마다 다른 개인사를 배경으로 각기 다른 예술관을 가지고 다른 작품을 제작합니다. 그렇기에 예술은 한 가지 잣대나 가치 기준으로 평가하기 힘듭니다.

미술 시장 이론가들은 작품의 가격에 영향을 미치는 요소를 작품, 작가의 명성과 인지도 등에서 찾아왔습니다. 가격에 영향을 미치는 요소를 찾는 이유는 가격 측정에 대한 객관적 지표의 필요성, 가격이 상승할 작품에 대한 예측, 혹은 저평가된 작품의 발굴 등에 있습니다. 투자 대상이 되는 작품의 금전적 가치를 알기 위함이죠.

작품의 금전적 가치에 대한 연구도 좋지만 시대마다 어떤 가치가 미술품의 가치에 좀 더 영향을 미쳤으며, 그것 때문에 미술 시장에 어떤 현상이 벌어졌는지에 대한 연구도 필요합니다. 그리고 이런 연구를 통해 매우 특수한 상품인 미술 작품이 미술 시장에서 어떤 기준을 가지고 평가되어야 하는지, 그 기준을 함께 고민하고 제시하는 노력도 반드시 해야 합니다.

미술 작품은 첫째, 형태와 색채가 있기에 시각적 가치를 지

닙니다. 둘째, 오랜 세월 공간을 장식해왔다는 점에서 장식적 가치 또한 지닙니다. 셋째, 사회적 의미를 표현하는 도덕적 가치와 정치적 가치도 지닙니다. 넷째, 시대의 정신을 반영하는 역사적 가치도 지닙니다. 다섯째, 보는 이에게 감성적 영향을 미치는 심미적 가치도 지닙니다. 여섯째, 투자 대상으로서 금전적 가치도 지닙니다. 그리고 이 모든 가치의 총합 속에서 특정 작품에 대한 전반적 평가가 이뤄져야 합니다.

그런데 이런 여러 가치 가운데 시대마다 사람들의 관심이 몰리는 가치는 계속 달라집니다. 결과적으로 시대마다, 사회마다, 관심을 받는 작품이 달라질 수밖에 없는 겁니다. 최근 환경과 소수자 이슈가 미술계 주요 담론이 되면서, 과거에는 이중으로 소외를 겪었던 흑인 여성 작가들이 미술계에서 큰 주목을 받고 있습니다. 비단 흑인 여성 작가뿐만이 아니라 인종, 성, 소수자 등의 차별을 조명하는 작품들이 주목을 받고 있습니다. 그리고 이런 현상은 곧바로 미술 시장에까지 영향을 미치고 있습니다. 최근 한 메이저 옥션에서 '여성 작가'라는 주제로 세일즈를 기획한 사례가 이를 선명히 반영하는 예입니다. 이렇듯 최근에는 작품이 지닌 사회적 가치가 중요해지면서 특히 주목을 받고 있는 상황입니다.

또 현 시대는 자본주의가 극단에 이른 시기로, 여러 다양한 가치 가운데 시장에서 가장 많은 관심을 받는 가치는 바로 금전적 가치입니다. 금전적 가치는 그 자체만으로 대중들의 관심을 끌고, 대중의 관심은 수요 증가로 이어집니다. 수요가 또 다른 수요를 낳는 것처럼, 금전적 가치가 더 큰 금전적 가치를 만드는 셈이죠.

Women Artists | Diverse Art Forms

This season, Phillips is proud to present the works of thirteen women artists from a range of backgrounds and practices, who use diverse artistic lexicons to articulate their unique creative visions.

필립스 옥션이 마련한 여성 작가 특별 기획.

하지만 금전적 가치가 다시 금전적 가치를 끌어올리는 자기 반복적 체계 속에서 거품이 발생할 가능성은 그만큼 커진다는 점 또한 명심해야 합니다.

격변하는

미술 시장

이동하는 미술 시장

CHAPTER 2

미술과 예술의 중심지 하면 어떤 도시가 떠오르나요? 글쎄 이것도 세대에 따라 다를지 모르겠지만 저는 뉴욕이 먼저 떠오릅니다. 이전 세대들은 파리라는 답을 많이 했죠. 그런데 요즘 MZ 세대라 불리는 젊은 세대들은 미술의 중심지로 어디를 떠올릴까요? 유럽? 미국? 상하이? 한국? 만약 답이 여러 가지라면 그만큼 미술계의 중심이 다양해졌다는 의미일 겁니다.

　　1980년대 말부터 유럽에서는 데이미언 허스트와 같은 동시대 작가들을 배출하고, 테이트 미술관을 보유하고, 베니스 비엔날레가 열렸습니다. 바젤 아트페어도 있고, 크리스티와 소더비의 본사도 런던에 있죠. 특히 최근 브렉시트의 여파로 갤러리들은 다양한 문화적 유산을 보유하고 있으면서 여전히 유로존이자 EU에 소속된 파리에 관심을 가지기 시작했습니다. 무엇보다 파리는 럭셔리 브랜드의 본거지이고, 이들 럭셔리 브랜드들은 최근 동시대 미술에 다양한 방식으로 영향을 미치고 있습니다. 프랭크 게리가 설계한 루이 비통 재단 미술관, 안도 타다오가 옛 상업거래소를 리노베이션해 개장한 피노 컬렉션은 파리가 동시대 미술의 중심지로 재도약할 수 있도록 북돋우고 있습니다. 2022년 1월 26일

아트바젤 또한 샹젤리제 거리의 그랑 팔레에서 7년간 아트페어를 진행하는 계약을 맺었으니, 다시 파리가 유럽 미술 거래의 중심지가 될 조짐이 점차 커지고 있습니다.

도시의 중심이 변하듯, 미술의 중심지도 항상 변해왔습니다. 그런데 재미있는 사실은 콘텐츠 중심으로 보느냐, 아니면 시장 중심으로 보느냐에 따라 중심지가 조금 달라집니다. 즉 콘텐츠 생산지와 소비하는 시장이 꼭 일치하지 않는다는 거죠. 예를 들어 15세기 이탈리아 르네상스 미술은 당대에 이탈리아에서 제작되어 이탈리아에서 소비되었지만, 이후에는 유럽 전역으로 수출되었습니다. 또 다른 예로 17~18세기 영국과 독일은 이탈리아와 프랑스 작품의 주요 거래처이자 수입처였습니다. 그리고 1700년대 런던에서 크리스티 옥션이 시작되었던 것은 그만큼 런던으로 세계 각지의 예술품과 골동품이 모여들었기 때문이죠. 영국이 전 세계에 식민지를 가진 강대국이 될 수 있었던 것은 섬나라라는 점이 크게 작용했습니다. 대항해 시대에 무역업이 발달할 수밖에 없었고, 전 세계로 나갔던 배들이 가져온 희귀품과 예술품이 영국으로 흘러들었죠. 같은 이유로 북유럽 지역에서 바다를 끼고 있는 국가들, 지금으로 보면 네델란드, 벨기에 등의 주요 도시에서 공공 미술 시장이 발달할 수 있었던 것도 항로 덕분입니다. 앤트워프, 로테르담은 17세기 북유럽의 주요 항구이자, 공공 미술 시장과 화가, 조각가 길드가 매우 발달한 도시였습니다.

북유럽 길드의 발달은 시장의 활성화를 잘 보여줍니다. 이해관계가 같은 사람들이 모여 집단을 형성하고 공동의 목소리를 내

는 것 자체가 그만큼 확보할 '이권'이 존재함을 드러냅니다. 다시 말해 시장의 확대를 보여주는 것이죠. 17세기 북유럽을 중심으로 등장한 길드는 지역 내 회원들의 이권을 보호하기 위해 해당 품목의 상거래 법과 규율 등을 만들었습니다. 램브란트의 〈직물협회 이사회De Staalmeesters〉는 바로 이 길드 임원들의 초상을 그린 것입니다.

당시 그림에서 길드 회원들의 그룹 초상은 종종 등장하는 주제입니다. 단체 사진 대신 단체 초상화를 남긴 셈이죠. 15세기 브루게 지역의 미술품 길드 규정은 당시 길드가 얼마나 철저하게 시장을 통제했는지 잘 보여줍니다.

6조 어떤 사람도 도시 내에 상점을 한 개 이상을 가질 수 없다. 이를 어길 시에는 20파리지엔 실링의 벌금을 부과한다.

7조 우리 조합에 소속된 조합원들은 그 어떤 작품도 길거리에서 판매할 수 없다. 이를 어길 시에는 5파리지엔 실링의 벌금을 부과한다.

8조 우리 조합 상인은 정해진 시간에 자기 상점 안에서만 판매를 해야 한다. 다만 브루게에서 해마다 3일 동안 열리는 시장에서의 판매는 가능하다. 그림이 그려진 패널은 좋은 질을 유지하기 위해 조합장이나 검시관의 검사를 통과해야만 한다. 법규를 어기는 사람에게는 매번 20파리지엔 실링의 벌금을 부과한다.

11조 조합에 소속된 그 어떤 조합원도 브루게 이외 도시에서 작품

렘브란트의 1662년 작 〈직물협회 이사회〉, 암스테르담 국립 미술관 소장.

을 사 와서 판매할 수 없다. 이를 어길 시에는 작품마다 20파 리지엔 실링의 벌금을 부과한다.[•]

　이 규정에서 흥미로운 점은 브루게 이외 지역에서 작품을 가지고 들어올 수 없게 함으로써 내수 시장을 보호하고, 한 상인이 한 도시에 두 상점을 가질 수 없다는 조항으로 과도한 시장 점유를 막고 있다는 것입니다. 요즘은 미술품 수입세로 이를 조절하죠. 예를 들어 미국 작품이 중국으로 들어갈 때는 세금이 상당이 큰데, 이는 미국 작품이 자국에 들어오는 것을 어느 정도 막기 위함이죠. 해외 작품 수입에 세금을 부과하는 것은 그만큼 자국 작가의 시장을 보호하기 위해서입니다. 그렇다면 현재 한국은 어떨까요? 한국은 해외 작품 수입 시 관세가 없습니다. 관세가 없기에 자국 작가의 작품은 해외 작품과 더 치열하게 경쟁해야 하지만, 그만큼 해외 갤러리들이 자국 시장에 유입될 가능성도 커집니다. 실제 지난 9월 프리즈 서울의 성공적인 개최로 해외 주요 매체들이 한국에 주목했고, 이들 매체는 하나같이 한국 미술 시장이 성장하는 동력 중 하나로 한국의 미술품 과세를 언급했습니다. 한국에는 미술품 수입세가 없습니다. 이는 중국이나 일본, 싱가포르에 비해 한국이 해외 갤러리와 옥션에게 매력적인 시장이 될 수 있는 큰 이유입니다. 수입세가 없다는 것은 보호 정책이 아니라 개방 정책

● 　Maximiliaan P.J. Martens, *Some Aspects of the Origins of the Art Market in Fifteenth-Century Bruges*, Michael North&David Ormrod(ed.), pp.19~20.

이며, 시장 규모를 키우는 것에 우선 순위를 두는 정책입니다.

다시 돌아가 17세기 북유럽 항구 중심으로 성장한 미술 시장은 결과적으로 그 지역의 생산자들, 즉 작가의 수를 늘렸을까요? 브루게의 길드 조항을 보면 길드 회원이 제작자인지, 아니면 중개 거래자인지 명확치 않습니다. 하지만 17세기 북유럽 미술 시장에서 판매자는 공방과 상점 역할을 겸했기에, 시장의 활성화와 함께 생산자 또한 늘어났음을 미뤄 짐작할 수 있습니다.

미국으로의 문화 대이동

CHAPTER 2

19세기경 유럽 문화의 중심지는 파리였습니다. 프랑스는 17~18 세기를 거치며 유럽에서 문화적으로 가장 앞선 나라로 성장했습니다. 1789년 프랑스 시민 혁명으로 루브르 궁전이 루브르 미술 관으로 바뀌었는데, 오늘날 루브르 미술관은 전 세계에서 가장 많은 예술 작품을 보유한 미술관입니다. 지금으로부터 200~300여 년 전에 프랑스 왕실이 소유한 보물들이 아직까지도 세계 최고의 예술품으로 전 세계인들에게 선보이고 있는 셈이죠.

그러나 1차 세계대전과 2차 세계대전은 서구 미술의 중심이 유럽에서 미국으로 넘어가게 만드는 엄청난 변화를 가져옵니다. 사실 미국은 그전부터 유럽 미술의 주요 수입처이기도 했습니다. 19세기 말 프랑스 파리의 몽마르트르 언덕을 찾아와 작품을 구입 했던 구매자들의 국적은 미국, 러시아, 일본을 포함해 매우 다양 했습니다. 또 미국은 1차 세계대전과 2차 세계대전 사이 유럽의 수많은 작가들의 망명지가 되었죠. 재능 있는 작가들이 대거 미국으로 이동했습니다. 오늘날 지적 자산과 문화 콘텐츠는 부를 창출하는 원천입니다. 유럽에서 시작된 세계대전은 막대한 지적 자산의 유출을 낳았고, 미국은 엄청난 덕을 본 케이스죠. 정치적 안정

은 사회 안정으로 이어지고, 이는 결과적으로 경제적 안정을 가져다줍니다. 이런 흐름에 따라 훌륭한 인재와 지적 자산 또한 안정된 사회로 흘러가게 됩니다.

유럽에서 미국으로 넘어간 예술가들은 무엇보다 미국의 젊은 예술가들이 자라날 수 있는 토양을 다졌습니다. 2차 세계대전 당시 미국으로 이주한 유럽의 후기 인상주의, 입체파, 초현실주의, 미래주의 작가들은 이후 미국에서 추상표현주의와 미국식 색면 추상, 그리고 팝아트가 탄생할 수 있는 밑거름이 되었습니다. 물론 전혀 다른 양식도 등장했지만, 아무것도 없는 상황에서 다름이란 건 존재할 수 없으니까요.

무엇보다 중요한 부분은 새로운 작가들이 제작한 작품들을 소화할 있는 미술 시장의 존재 여부인데, 1960년대 미국 사회는 부의 증대로 중상류층이 대폭 증가했습니다. 이는 문화에 대한 중상류층의 관심을 높이는 계기가 되었죠.

실제로 미술품에 대한 관심 증대와 가장 밀접하게 연관된 것은 작품을 판매하는 갤러리 수의 증가입니다. 수요가 있으니 공급이 발생하는 거죠. 롭슨에 따르면 1940년대 뉴욕의 갤러리 수는 70여 곳이었지만, 1960년대 들어 그 수가 275곳으로 늘어났습니다.[*] 현재 한국의 갤러리 수가 400여 곳 정도 되니, 60년 전 도시 하나에서만 갤러리 수가 275곳이라는 것은 상당한 숫자입니다. 롭슨에 따르면 1940년대에 비해 1960년대에 이르러 옥션 낙

● Deirdre Robson, *The New York, Art Market ca. 1960*.

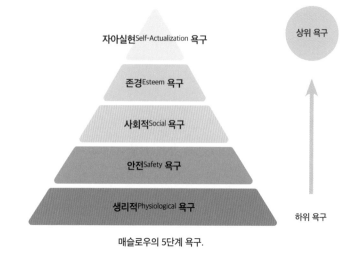

매슬로우의 5단계 욕구.

찰 작품 수 또한 3배가량 증가했다고 합니다. 이 시기의 미술품 구매자는 약 60%가 소득수준 상위 20%에 해당하는 사람들로, 소득의 증대와 문화적 관심의 증가가 밀접한 관련이 있다는 걸 보여줍니다. 또 교육 수준 역시 작품 소비와 밀접히 연결되어 있었습니다. 그의 연구에 따르면 미술관을 방문하고 미술 관련 도서를 읽는 등, 교육을 통해 문화를 습득한 사람들이 당시의 작품 구매층이었습니다. 소득수준과 교육은 미술 시장의 확장, 즉 작품의 구매로 이어진다는 점은 분명해 보입니다.

매슬로우에 따르면 인간은 5단계의 욕구를 가지고 있습니다. 입고 먹고 자는 의식주에 대한 욕구, 경제적으로 풍요롭지 못할 때는 이 생리적 욕구가 가장 우선하죠. 생리적 욕구 다음으로 안전에 대한 욕구가 있습니다. 전쟁과 폭력으로부터 안전하고자 하는 욕구가 채워지면, 그다음으로 사랑받고 싶은 욕구가 생깁니

다. 가족 간의 사랑, 연인과의 사랑 등 감정적 부분에 대한 사회적 욕구를 가지는 것이죠. 그리고 이 욕구까지 충족된다면 다음으로 는 존경의 욕구를 가지게 됩니다. 사회적 동물인 인간은 소속된 커뮤니티에서 자기를 과시하려는 욕구를 갖게 되고, 이는 생필품 소비를 넘어 고가품 소비를 이끕니다. 미술품도 그 대상이 될 수 있죠. 그리고 존경의 욕구를 넘어선 사람들은 궁극적으로 자아실 현의 욕구를 가지게 됩니다. 여기에서 또한 미술품이 주요한 역할 을 합니다. 과시를 위해 작품을 구매하는 컬렉터 위에 바로 자아 실현을 꿈꾸는 컬렉터가 있습니다. 우리는 진정한 컬렉터에게서 자아실현의 욕구를 발견합니다. 작가들의 창작 활동을 지원하고, 더 나은 미래를 꿈꾸는 작가들과 가치를 공유하며 자아실현을 하 는 것. 어찌 보면 이것이 미술품 수집이 지닌 진정한 의미가 아닐 까 싶습니다.

1973년 뉴욕의 파크 버넷 옥션에서는 로버트 스컬의 소장품 을 판매하는 세일이 진행되었습니다. 이 세일이 역사적으로 큰 의 미를 지닌 이유는 이 옥션에서 생존 작가의 작품이 판매되기 시작 했기 때문인데, 우리는 이 옥션의 주인공 스컬을 통해 매슬로우의 4단계와 5단계 욕구에 걸쳐 있는 컬렉터상을 발견할 수 있습니다.

이전까지 미술품 옥션은 작고한 작가의 작품이나 소위 골동 품 위주로 거래되었죠. 무엇보다 2차 시장에서는 생존 작가의 작 품을 거래하지 않았습니다. 1차 시장인 갤러리는 생존 작가의 작 품을, 2차 시장인 옥션은 작고한 작가의 작품을 다루는 것이 하나 의 관례였습니다. 갤러리나 딜러들 사이에서 생존 작가의 작품이

거래되는 경우야 있었겠지만, 특정 컬렉터가 자신이 구매한 생존 작가의 작품을 대중에게 공개된 옥션에 내놓는 것은 부정적 메시지가 될 수 있기에 금기시되었습니다. 여기서 부정적 메시지란 컬렉터가 생존 작가의 작품을 내놓을 만큼 재정적으로 심각한 문제가 생겼음을 의미합니다. 만약 재정적 이슈가 없다면, 그 컬렉터가 더 이상 그 작품을 좋아하지 않는다는 것 또한 작가에게는 부정적 메시지입니다. 그렇기에 컬렉터는 본인이 소장하고 있는 누구나 아는 유명 작품을 공개적으로 옥션에 내놓는 것을 꺼립니다. 바로 이런 점이 옥션이 프라이빗 세일private sale, 즉 비공개로 판매를 진행하는 주된 이유입니다.

그런데 로버트 스컬 부부는 갤러리 전시를 다니며 구매한 작품과 작가의 스튜디오에 찾아가서 직접 구매한 작품까지, 약 20여 년 동안 수집한 작품 중 대표작 50여 점을 본인의 이름을 내걸고 옥션에 출품한 것입니다.

이 옥션은 수많은 논란을 일으키며 미디어의 큰 주목을 받았습니다. 이와 같은 관심 속에서 총 50여 점의 작품이 구매했던 당시 가격보다 적게는 10배, 많게는 100배 이상의 가격에 재판매되며 앞서 봤듯 총액 220만 달러의 기록을 세웠습니다. 라우션버그의 1958년 작 〈해빙Thaw〉은 900달러에 구매한 것이 8만 5,000달러에 판매되어 거의 100배 가까운 수익을 남겼는데, 미국의 물가 상승률이 1958년에서 1973년까지 총 53.6% 상승하고 S&P 지수가 1958년 410.56에서 1973년 678.21로 65% 상승한 것을 고려하면 '잘 고른' 미술품은 그 어떤 상품보다 더 매력적인 투자 상품

이자 대체 자산이 될 수 있다는 것이 증명된 것입니다.

스컬 옥션은 세 가지 시사점을 보여줍니다. 첫 번째는 컬렉터의 존재 부각입니다. 두 번째는 생존 작가 작품도 충분히 재판매될 수 있다는 증명입니다. 세 번째는 재판매 수익률이 약 20년 사이 적게는 10배에서 많게는 100배 가까이 되면서, 미술품 투자에 대한 관심이 본격적으로 시작되었다는 점입니다.

스컬은 처가의 가업이던 택시 회사를 물려받아 뛰어난 마케팅 감각으로 성장시켰습니다. 회사에 '스컬스 엔젤Scull's Angels'이라는 이름을 붙여 택시가 단순한 이동 수단이 아니라 서비스업임을 강조했죠. 스컬은 브랜딩의 중요성을 동물적으로 감지했고, 이를 통해 사업에서 큰 성공을 거뒀습니다. 감각적인 마케팅으로 택시 사업을 크게 성공시킨 스컬은 1960년대 팝아트와 미니멀리즘 작품을 집중 구매하면서 뉴욕 사교계와 미술계의 주목을 받았습니다. 이미 자신의 택시 회사에 본인 이름인 '스컬'을 붙여 성공한 만큼, 그는 자기 확신이 매우 컸습니다.[*] 그리고 이와 같은 성향은 체면을 중시하는 기존 상류층과는 확연히 다른 모습이었죠. 러시아계 유태인으로 큰 부를 획득한 사업가 스컬은 주변의 이목에 신경 쓰지 않고 자신의 생각을 밀어붙이는 성격이었습니다. 사업을

[*] 스컬의 신념과 확신이 얼마나 강한지는 인터뷰에도 분명하게 드러납니다. 스컬은 1970년 작가이자 비평가인 돈 그레이Don Gray와의 인터뷰에서 "미술은 상품이며, 투자를 생각하지 않고 수집할 수 없다"는 생각을 밝혔습니다. 무엇보다 그는 사람들이 어떻게 생각하든 전혀 관심 없다고 했는데, 이는 매슬로우의 5단계 욕구 가운데 4단계인 존경의 욕구마저 초월해 자기의 논리로 5단계 자아실현의 욕구에 다가선 모습입니다.

통해 무엇이 사람들의 이목을 끄는지 정확히 아는 사람이었죠. 어찌 보면 광고 재벌이자 사치 갤러리의 소유자인 유명 컬렉터 찰스 사치Charles Saatchi와 상당히 유사합니다. 스컬은 미술을 대할 때 자신이 좋아하는 작품을 매우 공격적으로 사서 모았지만, 또한 그 것을 판매하는 것에도 거리낌이 없었습니다. 더불어 미술 시장에서 미술이 하나의 '상품commodity'이며, 그것은 미술 시장이 존재하는 한 피할 수 없는 현실임을 마이크 앞에서 발언했습니다. 그를 비판하는 사람들은 스컬이 작품으로 투기를 했다고 비난했지만, 스컬에게 미술품은 즐길 수 있는 수집품이자, 동시에 투자 상품이라는 이중성을 지닌 것이었습니다.

미술품 수집이 투자로 연결되는 것은 부의 증대와 문화 욕구 상승이 결합해 자연스럽게 발생한 현상입니다. 미술품이 투자 상품이 될 수 있다는 이와 같은 사례는 투기적 목적으로 미술 시장에 진입하는 사람들의 수를 증가시켰습니다. 결과적으로 미술 시장의 규모는 확대되었지만, 단기적으로 작품 가격에 거품을 일으키는 주요 원인이 되었죠.

우리는 스컬의 모습을 미술 시장에 진입하는 신규 작품 구매자들, 특히 젊은 작품 구매자들에게서 빈번히 발견합니다. 과거에는 미술품 수집에 대해 말할 때 돈 이야기를 공공연히 하지는 않았습니다. 하지만 지금은 부동산, 주식, 그리고 미술 작품의 가격 이야기가 한자리에서 오가는 시대가 되었습니다. 어떤 작품에 투자를 했는데 얼마가 올랐더라는 이야기, 그때 그 작품을 샀어야 한다는 이야기, 언제 그 작품을 살 수 있다는 이야기가 공공연히

오갑니다. 이 표현들은 주어만 바뀌었을 뿐, 정확히 투자 상품에 대해 하는 이야기와 동일합니다. 그리고 관련 정보를 공유하기 위해 모임이나 블로그가 생기고, 이를 기반으로 정보를 교환하는 것 역시 커뮤니티를 기반으로 한 투자 모임과 유사합니다. 어쨌든 스컬은 자신의 이름을 내건 옥션이 최고의 성과를 낼 수 있도록 소더비와 함께 전력을 다했고, 이와 같은 모습은 미술의 지나친 상품화 이슈를 가져온 계기가 되었습니다.

1960~1970년대는 미국의 경제 성장을 발판으로 미술 시장이 미국에 본격적으로 자리를 잡은 시기입니다. 또 스컬 옥션을 계기로 고가에 판매되는 동시대 작가 시장이 본격적으로 자리 잡기 시작한 시기이기도 합니다. 지금까지도 전 세계 미술 시장 중 가장 많은 거래가 이뤄지는 곳은 미국입니다. 2022년 UBS가 발행한 『아트 마켓 2022』에 따르면, 미국은 전 세계 미술 시장의 43%를 차지해, 중국 20%, 영국 17%보다 압도적으로 높은 점유율을 보이고 있습니다.●

● 이 43%가 전부 미국인이 구매했다는 뜻은 아닙니다. 뉴욕의 옥션에서 작품을 구매하는 이들의 국적은 매우 다양합니다. 국가별 미술 시장의 규모는 해당 국가에서 발생하는 미술품 거래량을 의미하며, 구매자의 국적에 따른 거래량을 가리키는 것이 아닙니다.

유럽의 재등장

런던 vs. 베를린

CHAPTER 2

1980년대 말 영국에서 특별한 작가 그룹이 등장합니다. 이들은 동시대 미술계의 이목을 단번에 런던으로 집중시켰습니다. 바로 데이미언 허스트, 트레이시 에민, 마크 퀸 등으로 대변되는 '젊은 영국 작가들yBa, young British artists' 그룹입니다.

1960년대 중반 태생의 골드스미스 아트스쿨 출신 작가들이 런던의 한 공장에 모여 전시를 열었는데, 이때 전시된 작품들은 기존 미술 개념으로 설명할 수 없는 전혀 새로운 것이었습니다. 특히 데이미언 허스트의 잘린 상어, 트레이시 에민이 자기 침대를 가져온 작품 등이 그러한데, 이 일군의 작가들은 일상 오브제를 기반으로 예술에 대한 새로운 접근을 시도했습니다. 그리고 이 새로움은 「센세이션Sensation」이라는 제목으로 전 세계의 이목을 집중시키며 수출되었습니다.

사치&사치 광고 회사의 소유주인 찰스 사치가 열정적으로 이들의 작품을 수집했습니다. 그리고 그렇게 모은 작품들을 「센세이션」이라는 이름으로 미국에 전시 투어를 보냈습니다. 이 전시에는 크리스 오필리Chris Ofili의 코끼리 똥과 여성의 성기 사진으로 구성된 흑인 성모 마리아 초상 작품 〈성모 마리아The Holy Virgin

미국에 큰 파장을 일으킨 크리스 오필리의 1996년 작 〈성모 마리아〉.

Mary)가 포함되어 있었는데, 이 작품은 독실한 기독교 국가인 미국에 큰 파장을 일으켰습니다.

전시는 뉴욕시의 지원금으로 운영되는 브루클린 미술관에서 진행되었습니다. 당시 뉴욕 시장이던 루돌프 줄리아니는 세금의 지원을 받는 곳에서 종교를 모독하는 전시를 할 수 없다고 주장했는데, 이 발언에 미디어가 주목하면서 결과적으로 관람객이 더 많이 몰려들었습니다. 그리고 동시에 전 세계에 yBa를 각인시키는 계기가 되었죠.

재미있는 사실은 이들을 길러낸 스승 마이클 크레이그 마틴 Michael Craig Martin과 제자들의 성향이 정반대라는 점입니다. 마틴은 팝아트 성향 작가로, 일상의 사물을 평면적으로 풀어내는 회화와 조각 작품을 보여줬습니다. 일상 오브제를 작품에 사용했지만 여전히 색의 조화에 초점을 맞춰 회화의 조형 요소를 유지했습니다. 그런데 그의 다음 세대 작가들은 회화와 조각의 경계를 허물고, 조형적 아름다움보다는 민감한 사회적 이슈인 종교, 인종, 성, 예술이 가진 허위의식을 적나라하게 드러내는 작품들을 선보인 것입니다.

'젊은 영국 작가들'로 불린 이들은 영국에서 성장한 블루컬러 계층의 자녀들이었습니다. 중산층 부모 아래서 경제적으로 부족함 없이 자란 덕에 이들은 강한 자아를 지닐 수 있었습니다. 이들은 영국의 전통적인 사회 구조에 강한 반감을 가지고 있었습니다. 그리고 이런 반감이 영국 사회의 문제점들, 금기시하던 주제들을 과감하게 드러내는 작업으로 표출된 것입니다. 1950년대 미

데이미언 허스트의 2013년 작 <어두운 타원형의 나비 날개 회화(성찰)>.
리움 미술관 소장.

국의 젊은 작가들이 제작한 추상표현주의 작품이 냉전 체제에서 민주주의 진영이 추구하는 자유의 가치를 대변하면서 전 세계에 수출되었다면, 그로부터 30여 년이 흐른 후 영국의 젊은 작가들은 개념적인 예술의 지루함과 난해함을 거부하면서 새로운 예술, 그리고 새로운 표현 방식으로 전 세계에 수출된 셈입니다.

런던은 19세기 말 유럽과 미국을 잇는 주요 거점이었습니다. 영국은 최초의 산업 국가이자 제조와 유통 중심지로 급속한 인구 증가를 가장 먼저 경험했습니다. 1801년 런던의 인구는 이미 100만 명이 넘었는데, 이렇게 늘어난 인구는 도로와 철도망 확대, 우편 개혁, 전신·전화 도입 등 산업 기술과 결합해 상품 거래를 크게 활성화시켰습니다. 또 런던은 해협과 대서양을 가로지르는 지리적 이점을 기반으로 미국과 유럽의 중요한 연결고리가 되었습니다.

1827년 파리에서 처음 시작된 구필 갤러리도 런던에 지사를 설치했죠. 구필 갤러리는 1827년 설립되어 1919년에 문을 닫은 것으로 알려져 있습니다. 90여 년 동안 다양한 파트너십에 기반해 사업을 확장했고, 파리, 런던, 헤이그, 베를린, 뉴욕, 브뤼셀 등지에 갤러리 총 8곳을 운영했습니다. 처음에는 미술에 관심이 있으나 자금이 여유롭지 못한 중산층을 대상으로 판화를 판매했고, 1870년대부터는 회화를 팔기 시작했습니다. 화가 고흐와 이름이 같은 삼촌 빈센트 반 고흐가 구필 갤러리 동업자였습니다. 고흐의 동생 테오 반 고흐도 구필 갤러리에서 일했다고 알려졌는데, 바로 구필 갤러리 런던 지사였습니다. 구필 갤러리 런던 지사는 대서양 경제

에서 런던의 중요성을 분명히 보여줬습니다. 런던 지사는 고객 요구에 신속하게 대응할 수 있게 해주는 통신 덕분에 큰 사업적 성공을 거뒀죠. 그러나 세계대전으로 인해 1919년 구필 갤러리는 완전히 문을 닫았고, 이후 70여 년 가까이 유럽은 미술 시장의 중심이 되지 못했습니다. 유럽의 다른 나라들도 마찬가지였습니다.

이후 약 40여 년이 흐른 후 이제는 전쟁을 겪지 않은, 전후 경제 성장기에 청소년기를 보낸 1950~1960년대생들이 창작과 소비의 주체가 되면서, 유럽은 다시 세계 미술의 주요 창작과 소비처가 되기 시작합니다. 흥미롭게도 오랜 미술의 역사에서 영국은 한 번도 세계적으로 유명한 작가를 배출하지 못했습니다. 유통의 중심지이긴 했지만 창작의 중심지가 되지는 못했죠. 하지만 yBa와 함께 런던은 드디어 세계적 작가를 배출하는 도시가 되었습니다. 굳이 영국인이 아니더라도 런던 기반의 작가가 국제 미술계에서 주목을 받게 되었죠. 인도 출신인 애니시 카푸어Anish Kapoor는 가장 유명한 인도계 런던 작가입니다.

런던이 이처럼 세계적 작가를 배출하고, 동시에 세계적 유통 채널이 될 수 있었던 것은 국제적 수준의 미술관과 큐레이터, 갤러리, 그리고 아카데미의 역할이 큽니다. 하지만 비단 여기에 그치지 않습니다. EU의 일부로 영국이 유럽의 관문 역할을 하면서, 동시에 유럽의 다른 국가들과 세금 장벽을 가지고 있지 않다는 점, 즉 비즈니스 친화적 시장 환경은 런던이 국제 미술계에서 주요 미술 시장이 될 수 있었던 큰 이유입니다. 최근 영국의 EU 탈퇴는 런던이 미술 유통의 주요 거점으로 가졌던 장점을 송두리째

뒤흔들며 유럽 시장의 지각 변동을 불러일으키고 있습니다. 최근 아트바젤의 파리 진출, 가고시안 갤러리의 파리 지점 개설 등은 이와 같은 지각 변동의 주요 현상으로 볼 수 있습니다.*

　2000년대 중반에는 독일의 젊은 작가 붐이 발생했는데, 이는 독일뿐만 아니라 유럽의 다른 도시들과의 관계 속에서 살펴봐야 합니다. 1990년대에 런던은 유럽의 관문이자 미술 시장의 주요 유통 거점으로 주목받았고, 전 세계 작가들이 몰려드는 계기가 되었습니다. 하지만 런던의 높은 물가와 주거비는 젊은 작가들에게 큰 부담이었습니다. 이러한 상황 속에서 물가와 주거비가 영국에 비해 낮으면서도 전쟁과 분단, 그리고 통일의 역사를 도시 한가운데 품고 있는 베를린은 매우 매력적인 도시였습니다. 특히 베를린의 구동독 지역을 중심으로 렌조 피아노Renzo Piano 같은 유명 건축가의 새로운 건축물이 건설되기 시작했고, 내셔널 갤러리, 함부르크 반 호프, 마틴 그로피우스 바우, 유태인 미술관 등 주요 미술관들이 포진해 있는 베를린은 역사적, 문화적, 환경적으로 많은 장점을 가진 도시였습니다. 더불어 지그마르 폴케Sigmar Polke, 다니엘 리히터Daniel Richter 등 현대 미술 최고의 회화 거장이 모두 독일 출신이며, 2000년대 초중반부터 주목을 받기 시작한 뉴미디어 작가들, 그중에서도 베허Becher 부부, 안드레아 거스키Andreas Gursky, 토마스 스트루스Thomas Struth, 토마스 루프Thomas

● Anne Helmreich, *The Art Dealer and Taste: the Case of David Croal Thomson and the Goupil Gallery, 1885~1897.*

Ruff 또한 독일 출신입니다. 베를린은 경제·사회·문화적 배경을 바탕으로 젊은 문화 예술인이 모여드는 세계에서 가장 뜨거운 도시가 되었습니다. 베를린 비엔날레는 젊은 큐레이터와 신진 작가들이 국제무대에 진출하는 교두보가 되었고, 전 세계 미술인들이 젊은 작가를 찾아 베를린을 찾았습니다. 그리고 이와 같은 흐름 속에서 독일의 젊은 작가 붐이 일어난 것이죠.

여기서 흥미로운 부분은 베를린에 거주한 다양한 국적의 작가들이 조명을 받은 것이 아니라 '독일' 출신 젊은 작가 붐이 일었다는 점인데, 그 이유는 두 가지 정도로 살펴볼 수 있습니다. 첫째는 베를린으로 사람들이 몰려들었지만 그 근본 원인은 독일이 가진 역사적, 사회적, 문화적 배경이었기에, 이 모든 것을 소화시켜 작품에 담아낼 수 있는 독일 출신 작가들이 조명을 받게 된 것입니다. 둘째는 좀 더 실질적인 측면으로, 베를린에 기반을 둔 독일 갤러리들이 많은 경우 독일 작가의 작품을 거래했다는 점입니다. 이 시기에 베를린 기반의 갤러리들이 크게 성장했는데, 구동독 작가들을 주로 선보였던 아이겐+아트, 다니엘 리히터와 조나단 메세Jonathan Meese 등을 선보였던 CFA 갤러리, 1990년대 설립되어 국제적 갤러리의 반열에 들어선 스프루스 마거스 갤러리와 노이 거림 슈타이더 갤러리 등이 좋은 예입니다. 하지만 독일 작가 붐도 2000년대 중반을 지나면서 시들해집니다. 그럼에도 이 시기 성장한 독일 갤러리들 중 일부는 현재 세계적 갤러리의 반열에 올라서 있으며, 리히터와 폴케, 게오르그 바젤리츠Georg Baselitz 등은 세계 최고의 작가 반열에 올라 있습니다.

런던과 베를린을 중심으로 한 영국과 독일 미술계의 성장 과정은 한국 미술계가 참고할 만한 점들이 참으로 많습니다. 서울에 위치한 여러 공공 미술관과 사립 미술관, 늘어난 부, 낮은 임대료 등은 한국 미술 시장이 지닌 큰 장점입니다. 최근 해외 갤러리들이 한국에 지점을 열고, 프리즈 아트페어는 프리즈 서울을 개최했습니다. 나아가 소더비까지 한국 지점을 열었습니다. 서울이 아시아의 주요 유통 거점으로 자리를 잡는 흐름입니다.

다만 판매자는 늘어나는데 지속적인 구매가 이를 탄탄하게 받쳐주지 않으면, 결국 판매자들은 떠날 수밖에 없습니다. 무엇보다 구매 취향이 다양해야만 더 많은 판매자들이 한국을 계속해서 찾을 것입니다. 그런 점에서 다양한 아시아 컬렉터들이 꼭 유입되어야 하고, 더불어 한국 컬렉터들 또한 취향의 다양성을 키워야 합니다.

무엇보다 한국이 유통 채널에만 머물러서는 안 됩니다. 창작처가 되어야 합니다. 그렇지 않다면 더 매력적인 유통처가 등장하게 될 때 유입되었던 판매자와 구매자는 그곳으로 옮겨갈 수밖에 없습니다. 하지만 작가층과 미술관이 탄탄하다면, 한국은 안정적으로 국제적 미술계로 진입할 수 있으며, 이는 국내 갤러리와 작가의 안정적 시장을 보장해줄 것입니다.

공산 체제의 붕괴와

미술 시장의 규모 확대

CHAPTER 2

yBa가 미술계에서 주목받기 시작한 1980년대 말과 1990년대 초 중반은 전 세계의 부가 급격히 증대한 시기입니다. 특히 아시아 국가들이 엄청난 경제 성장을 이뤘죠. 지금은 상황이 달라져 잘 사용하지 않지만 한때 한국, 대만, 싱가폴, 홍콩은 '아시아의 네 마리 용'으로 불리며 엄청난 경제 성장을 이뤘고, 이를 기반으로 미술 작품 구매에 대한 관심도 커졌습니다.

한국의 경우에는 1988년 서울올림픽을 기점으로 해외 미술품 수입이 본격화됩니다. 호암미술관에서 「추상 미술 그룹전」을 개최했고, 서울올림픽을 기념해 조성된 올림픽공원의 조각 광장에는 전 세계 조각가들의 작품이 설치됩니다. 그리고 한국의 갤러리들도 본격적으로 해외 작품을 들여와 전시하기 시작합니다. 국제갤러리와 서미갤러리가 해외 미술품을 수입하기 시작한 것이 바로 이 시기이며, 이들 갤러리를 통해 한국 컬렉터들은 해외 작품을 접하고 구매하기 시작했죠. 이 시기 한국 미술 시장은 아직 세계화되지 않아 갤러리들을 통해 해외 미술계 동향과 정보를 얻었습니다. 컬렉터들의 해외 작품 수집은 갤러리가 어떤 작가를 소개하느냐에 따라 큰 영향을 받았죠. 이 시기 해외 작품을 수입했

던 갤러리들은 그만큼 시장에 영향력이 컸습니다.

요즘은 해외여행이 일반화되었을 뿐만 아니라 인터넷으로 해외 갤러리와 미술관의 전시 소식을 언제든 접할 수 있습니다. 더불어 해외 옥션들과 갤러리들이 적극적으로 전 세계 컬렉터를 대상으로 활발한 마케팅 활동을 하기 때문에, 과거 소수 갤러리가 독점하던 해외 미술 시장이 열린 경쟁 구도로 들어선 상황이죠. 컬렉터들에게는 선택의 폭이 넓어지고 중간 수수료가 없다는 점에서 환영할 만한 상황입니다. 기존 한국 갤러리들이 작품을 수입해 국내에서 판매하는 경우, 중간 수수료가 책정되었기에 해외에서 판매되는 가격보다 높은 경우가 많았죠. 반대로 갤러리 입장에서는 더 이상 해외 작품 판매에 의존할 수 없기에, 자체적으로 전속 작가들을 확보해야 하는 상황에 놓이게 되었습니다.

무엇보다 전 세계 부를 한 단계 도약시킨 것은 1990년대 중국과 러시아의 경제 개방입니다. 전 세계 인구의 절반을 차지하는 지역의 부가 성장하며 세계 미술 시장 규모 또한 자연스럽게 커지게 되었습니다. 1978년 덩샤오핑이 '흑묘백묘' 경제정책을 천명한 이후, 중국은 1990년대 들어 고도의 경제 성장기로 접어들었습니다. 엄청난 노동력과 낮은 임금을 발판으로 전 세계의 공장이 된 중국은 급격한 경제 성장을 이뤘고, 이와 같은 흐름 속에서 중국의 미술에 대한 관심 또한 자연스럽게 높아졌습니다.

이러한 관심은 중국 작가들의 해외 전시로 연결되었는데, 특히 1990년대 중국의 상황을 대변하는 소위 '정치적 팝' 계열의 작가인 웨민쥔, 왕광이, 팡리쥔, 장샤오강 등이 큰 주목을 받았습니

웨민준의 2005년 작 <무제>.

다. '중국 4대 천왕'이라 불리는 이들은 중국 인민주의의 현실, 웃고 있지만 그 가면 뒤에 숨겨진 익명성, 사회주의 체제 속에서 상실된 개인, 급속도로 자본주의에 물들어가는 중국의 현실을 비판하는 작품으로 특히 주목을 받았습니다. 이들의 전시는 1990년대 중반부터 조금씩 관심을 받기 시작해 2000년대 초반 서구 사회에서 집중적으로 조명됩니다. 특히 4대 천왕의 중국 및 해외 전시와 함께 이들의 작품 가격도 가파르게 상승했죠. 2000년대 초반에는 중국 작가의 100호 정도 작품이 2만 달러에 거래되었는데, 2007년경에는 이것이 6만~8만 달러 정도로 올랐고, 2007년경에는 10만 달러 정도로 상승했습니다. 대략 10년 만에 가격이 5배가 된 셈이죠. 갤러리 기준 가격이 이처럼 상승했고, 옥션에서는 훨씬 더 높은 가격에 판매된 작품도 있었습니다. 주요 구매자는 중국 컬렉터들과 해외의 슈퍼 컬렉터들이었고, 투자를 목적으로 들어온 펀드까지 있었습니다.

2005~2007년경 가격이 급상승한 시기에는 일반인들도 중국 작가 작품을 구매하기 시작했습니다. 하지만 '가격이 더 오른다더라, 중국 작품 하나 정도는 가지고 있어야 한다더라'라는 소문을 듣고 작품을 구매한, 다시 말해 작품을 보지도 않고 개인의 취향과는 상관없이 작품을 구매하는 투기적 구매자들이 유입되며, 결과적으로 가격에 거품이 끼게 됩니다. 2008년 리만 브라더스 모기지론 사태로 인한 경제 위기가 일어나자, 중국 4대 천왕의 작품 가격도 급격히 얼어붙었습니다.

중국 미술 시장의 국제화와 상하이

CHAPTER 2

중국 미술 시장에 쏠린 관심은 중국 작가들의 일시적 가격 거품을 불러일으키기도 했지만, 중국 미술 시장의 규모는 이런 과정을 통해 급격하게 성장했습니다. 중국 작가에 대한 수요뿐만 아니라 중국 컬렉터들의 해외 작품 구매도 급증해 아트프라이스artprice.com에서 매해 발행하는 '아트 마켓 리포트Art Market Report'에 따르면, 2010년 중국은 전 세계에서 가장 큰 미술 시장이 되었습니다. 기존에는 미국이 1위 자리를 차지하고 있었지만 2010년에 이르러 그 지위가 역전되었고, 이는 전 세계 미술 시장에 중대한 변혁을 야기합니다.

중국 미술 시장의 규모 확대와 함께 세계 양대 갤러리인 페이스와 가고시안이 차례로 중국 지점을 열었습니다. 하지만 중국 시장은 서구 갤러리 입장에서는 정치 경제적 환경이 지나치게 불안정한 시장입니다. 특히 해외 미술품에 대한 30%에 육박하는 세금, 임대 계약의 불안정성 등으로 인해 서구 갤러리들은 중국 본토로 바로 진입하기보다 홍콩에 갤러리를 열고, 홍콩에서 중국 본토를 공략하게 됩니다. 페이스 갤러리만이 베이징 코뮌Beijing Commune 갤러리를 운영하고 있던 렁린을 영입해 베이징 지점을

엽니다. 많은 갤러리들이 직영 시스템을 고집하며 홍콩에 갤러리를 열었지만, 페이스는 파트너십을 통해 중국 시장을 공략한 것이죠.

어쨌든 중국 미술 시장은 이와 같은 변화 속에서 서구 갤러리들에게 놓쳐서는 안 되는 주요 시장이 되었습니다. 2014년경까지 가고시안 갤러리, 페로탱 갤러리, 화이트큐브, 레만 모핀 갤러리 등 주요 서구 갤러리들은 대부분 홍콩에 지점을 냅니다. 이런 흐름 속에서 아트바젤도 기존 아시아 갤러리를 중심으로 운영되던 홍콩 아트페어와 2013년 MOU를 맺고, 2015년에 첫 아트바젤 홍콩을 열었습니다.●

한 가지 흥미로운 점은 한국 갤러리들이 2005년경 중국 시장이 한창 붐일 때 베이징에 진입했다가 경기 불황과 함께 빠져나온 것에 반해, 서구 갤러리들은 초기 붐일 때는 관망하다가 2010년 이후 중국 미술 시장이 본격적으로 확대되면서 중국 컬렉터들이 해외 작품을 구매하는 시점에, 다시 말해 서구 작가에 대한 수요를 확인한 이후 중국 시장에 진출했다는 것입니다.

특히 2014년경 상하이의 웨스트번드 지역을 중심으로 중화권의 슈퍼 컬렉터들이 프라이빗 미술관을 차례로 개관합니다.●●

● 이와 같은 흐름은 2016년 페로탱 갤러리의 한국 지점 오픈으로 시작되어 2022년 프리즈 서울로 이어지는 최근 한국 미술 시장의 급성장과 거의 같은 흐름을 보여줍니다.

●● 상하이 정부는 상하이를 아시아의 문화와 상업 중심지로 만들겠다는 정책으로, 특히 웨스트번드 지역을 중심으로 새로운 도심을 구축하기 위해 이곳에 미술관을 가장 먼저 유치했습니다.

격납고를 개조해 만든 상하이의 유즈 미술관.

상하이 웨스트번드 미술관.

지금은 세상을 떠났지만 아시아 최고의 컬렉터 중 한 명으로 꼽히던 부디텍Budi Tek, 余德耀이 2014년 항공기 격납고를 개조해 유즈 미술관을 열었고, 2015년에는 중국 최고의 컬렉터로 알려진 리우이치엔刘益谦과 왕웨이王薇 부부가 롱 미술관을 열었습니다.

중국 최고의 상업 도시이자 금융 중심지, 패션과 문화 중심지이자 국제 교육의 중심인 상하이는 중국의 대표 기업들, 부호들, 패션과 디자인 업계의 유명인들, 그리고 미디어가 모여드는 도시로, 상하이 정부의 도시 개발 정책에 발맞추어 아시아 미술의 중심지로 자리 잡게 됩니다. 이와 같은 변화는 국제 미술계의 주목을 끌었고, 갤러리들은 상하이라는 새로운 시장 진출을 위해 다양한 방법을 모색합니다. 이와 같은 갤러리들을 공략하기 위해 상하이는 전 세계 갤러리를 대상으로 한 ART021과 웨스트번드 아트&디자인 페어를 개최합니다.

2000년대 중국 시장 붐이 중국 작가를 중심으로 형성되었다면, 2010년대 중국 미술 시장은 늘어난 수요, 즉 구매자를 기반으로 형성되었습니다. 서구 갤러리들이 이러한 수요를 바탕으로 적극적으로 중국 본토로 진출하면서 중국 미술계의 콘텐츠 다양성과 질이 증대되었죠. 이는 자연스럽게 외부 관람객, 구매자, 미술계 전문가를 중국으로 불러들이며 중국 미술계의 국제화로 이어졌습니다.

아시아 미술 시장의 성장

CHAPTER 2

중국 시장의 성장은 세계 미술계의 주요 도시가 아시아권으로 확장되는 계기를 낳았습니다. 이러한 흐름은 지난 10여 년 사이 아시아 국가들의 선진국 진입과 함께 아시아가 세계 미술 시장의 떠오르는 다크호스, 즉 주요 거래처이자 동시에 수입처가 되는 결과로 이어졌습니다.

　이러한 현상은 아시아에서 등장한 다양한 아트페어를 통해 명확히 드러납니다. 앞서 언급했듯 2013년 스위스 아트바젤은 홍콩 아트페어를 흡수 합병해 아트바젤 홍콩을 열었고, 이를 플랫폼 삼아 서구 갤러리들이 아시아 시장을 공략하기 시작했습니다. 2011년 열린 아트 스테이지 싱가포르Art Stage Singapore는 2013~2016년 아시아 갤러리들을 선보이는 국제적 아트페어를 모토로 삼아, 아트바젤 홍콩과 함께 아시아의 가장 중요한 아트페어로 자리 잡았습니다. 비록 아트 스테이지 싱가포르는 현재 사라졌지만, 2010년대에 동아시아와 동남아시아가 만나는 중요한 플랫폼이었습니다. 동남아 컬렉터들과 싱가폴, 홍콩의 컬렉터들이 아트 스테이지 싱가포르에 몰려들었고, 한국의 갤러리들은 이 아트페어를 통해 동남아시아 시장을 개척했습니다.

2014년에는 상하이에서 ART021이 개최됐고, 2015년 상하이에서는 웨스트번드 아트&디자인이 열렸습니다. 이후 2017~2018년 베이징, 청두, 선전, 광저우 등에서 신생 아트페어들이 만들어집니다. 동남아에서도 미술의 수요가 높아져 아트 자카르타 등 다양한 지역 아트페어들이 차례로 개최되었습니다.

이렇듯 최근 10년 동안 전 세계 미술 시장에서 아시아 미술 시장이 가장 활발하게 성장하고 있습니다. 초반에는 시장, 즉 거래처로 주목을 받았지만, 시간이 흐르면서 아트페어를 개최하는 주요 도시에 거주하는 작가들 또한 두각을 드러내기 시작했습니다. 2010년대 상하이의 미술 시장 활성화는 상하이와 인근 도시 작가들이 세계 미술계의 주목을 받는 계기가 되었고, 상하이를 대표하는 장은리, 딩이, 메이드인 같은 작가들이 국제적인 주목을 받게 됩니다. 상하이의 작가들 외에도 홍콩과 싱가포르 지역 작가들도 국제무대에서 두각을 나타내기 시작했습니다.

그러나 수입과 수출의 비중을 따져본다면 아직은 수입이 절대적으로 많은 상황입니다. 개방된 시장, 해외 갤러리와 미술관, 컬렉터들의 방문은 작가들이 국제무대에 알려질 수 있는 기회를 제공합니다. 하지만 어디까지나 준비된 작가, 역량을 지닌 작가에게 해당하는 이야기죠.

이런 사례들은 한국 미술 시장에도 많은 시사점을 제공합니다. 프리즈 아트페어가 2022년 서울 개최를 통해 아시아에 진출했습니다. 이는 서울이 아시아 미술 시장의 거점이 될 수 있다는 분석에서 이뤄진 것이기에 그 의미가 큽니다. 하지만 아시아의 다

른 아트페어가 그러했듯, 초반에는 공급처보다 수요처로 시장 거점의 역할을 할 수밖에 없습니다. 한국 작가들이 프리즈 서울의 득을 얻기 위해서는 조금 더 시간이 필요합니다. 또 준비되지 않은 작가에게는 득이 돌아가지 않을 것입니다.

　이런 상황은 갤러리에게도 마찬가지입니다. 시장의 개방과 함께 한국의 지역 갤러리들은 세계적인 갤러리와 어깨를 나란히 할 수 있는 기회를 가질 수 있습니다. 그러나 특히 일부 유명 작가에게 쏠림 현상이 심한 한국의 미술 시장 분위기 속에서 일부 유명 해외 갤러리들로 고객이 집중될 가능성도 다분합니다. 그리고 이는 2022년 제가 책임을 맡은 '한국 MZ세대 미술품 구매자 연구'에서도 명확히 드러납니다. 한국의 젊은 컬렉터들은 향후 3년 내에 구매하고 싶은 작가로 유럽과 미국 작가를, 그리고 구매처로는 유럽 갤러리를 선호했습니다. 하지만 그 핵심은 '유럽과 미국' 작가가 아니라 '국제적 인지도와 성장 가능성'을 지닌 작가에 있습니다. 한국 작가와 갤러리들이 경쟁에서 도태되지 않기 위해서는 해외 갤러리들과의 경쟁에서 이겨낼 수 있는 경쟁력을 빠른 시간 안에 길러야 합니다.

무한경쟁 시대

미술 시장의

빅 플레이어들

갤러리의 성장과 생존

작가가 제작한 작품을 고객인 컬렉터에게 판매하는 과정에서 중간 역할을 하는 것이 바로 갤러리입니다. 갤러리의 수익은 기본적으로 작가의 작품을 판매하면서 얻는 중개 수수료에 기반합니다. 판매를 중개한다는 측면에서 일반적 용어로 '딜러'라고도 불리는데, 미술품 거래에 딜러가 활성화되는 시기는 공방을 중심으로 한 시스템에서 아카데미 시스템으로 변화되는 시기로 거슬러 올라갑니다.

공방에서는 캔버스 제작부터 물감과 액자 제작, 그리고 작품 제작과 판매까지 모든 것이 함께 이뤄졌습니다. 하지만 아카데미 시스템에서는 작가가 작품만 제작하고, 액자를 대신 제작하는 전문 업체가 생겨납니다. 작가들은 제작한 작품의 액자를 전문 업체에 맡기고 비용을 지불하거나, 가끔은 비용을 지불하는 대신 작품을 주거나 판매를 요청했죠. 이 과정에서 자연스럽게 액자업자들이 자신의 상점에 그림을 놓고 작가 대신 작품 판매를 해주게 되었습니다. 이는 우리나라에서도 액자를 제작하던 일부 인사동 화방들이 작품을 거래하는 화랑으로 발전한 것과도 맥이 닿아 있습니다. 액자를 제작하는 업체 외에도 출판물이나 프린트를 제작하

던 업체들도 자연스럽게 작가의 작품을 거래하며 전문적인 미술품 딜러로 성장하기도 했습니다. 세기의 화상으로 알려진 볼라르도 원래 책과 인쇄물 제작부터 시작했죠.

전시를 통해 미술 작품을 전문으로 판매하는 현대적 개념의 갤러리는 19세기부터 활성화되었습니다. 19세기에는 갤러리 숫자가 급격히 증가했는데, 이렇게 중간 딜러의 수가 증가했다는 것은 시장이 그만큼 활성화되었다는 것을 의미하죠. 19세기의 산업화는 부의 증대를 낳았고, 이는 개인들의 소비력을 증대시켰습니다. 자연스레 미술품 시장 역시 확대되면서, 미술품 딜러 수 역시 증가한 것입니다.

딜러 수가 늘어나자 다양성도 생겨났습니다. 딜러마다 성향에 따라 다루는 작품군이 달랐죠. 특히 19세기 말에는 시장에서 소비되기 힘든 작품을 제작하는 작가들, 즉 기존 미술관이나 대중이 찾는 작품보다는 자신만의 작품 세계를 추구하는 작가들이 다수 등장합니다. 이런 현상은 19세기에 일어난 개인주의 사회로의 전환이 반영된 것입니다. 그리고 대중성보다 자신만의 작품을 제작하는 젊은 작가들의 작품을 거래한 볼라르, 칸바일러, 뒤랑-뤼엘 등은 역량 있는 작가들을 발굴, 지원, 프로모션하는 현대적 갤러리의 원형이 됩니다.

특히 뒤랑-뤼엘은 적극적으로 작가들의 작품을 선구매해서 판매하는 공격적 스타일을 선보였습니다. 전시 또한 개인전뿐만 아니라 해외전까지 적극적으로 유치해 해외 시장 개척에 앞장섰습니다. 하지만 지나치게 공격적인 행보는 결국 갤러리의 파산을

실험적인 작가들을 전시하고 판매한 뒤랑-뤼엘의 갤러리의 1910년 모습.
뒤로 르누아르의 그림도 보인다.

가져왔습니다. 특히 그가 다루던 작품들이 판매가 쉬운 아카데미 화풍이 아니라 인상주의, 입체주의 등 당시로는 매우 새로운 스타일이었다는 점에서, 실험적인 작업을 선보이며 주목을 받는 갤러리가 금전적인 성공까지 거두기가 쉽지 않다는 사실을 잘 보여줍니다. 반대로 아카데미 작품을 주로 다뤘던 아돌프 구필은 약 90여 년 동안 미술품 거래업을 하며 전 세계에 6곳의 지점을 세울 정도로 성공했습니다. 두 사례는 역사적으로 가치 있는 작가를 지원하는 것과 갤러리의 금전적 성공이 별개일 수 있음을 잘 보여줍니다.

이런 사례는 한국에서 1970년대 실험적인 작가들을 전시했던 명동 화랑의 역사와도 연결해 살펴볼 수 있습니다. 1970년대 명동 화랑은 박서보, 하종현, 윤형근 등 1970년대 한국 실험 미술을 대변하는 작가들의 작품을 주로 전시하고 거래했습니다. 전시는 그 실험적 특성으로 인해 미술계와 언론에서 많은 주목을 받았지만 정작 상업적으로는 성공하지 못했고, 결국 갤러리는 파산해 문을 닫았습니다. 명동 화랑을 운영했던 창업자 김문호 씨는 개성 부자 집안의 자손이었으나, 화랑 운영에 많은 재산을 탕진하고 죽을 때는 재산이 거의 남아 있지 않았다고 하니, 안타까운 한편으로 시사하는 바가 큽니다. 새로운 실험적인 작품을 받아들일 준비가 되지 않은 사회에서 지나치게 앞서가는 실험적인 작품만을 다룬다면, 상업적 성공은 요원할 수밖에 없다는 사실이죠.

갤러리업은 시장의 니즈와 새로운 스타일 사이에서 얼마만큼 밸런스를 잘 맞추는지 여부가 중요합니다. 실험적인 작품을

주로 다룬다고 해도 시장에서 판매가 잘되는 작품들을 함께 거래하면서 손해를 메워야 하죠. 혹은 다루는 작품이 지나치게 실험적인 스타일이 아니라 시장이 따라잡을 수 있을 정도의 새로움을 가진 작품일 때 안정적인 갤러리 운영이 가능합니다. 하지만 그렇게 해서 역사에 남는 갤러리가 될 수 있을까요? 글쎄요, 그건 좀 힘들지 않나 싶습니다. 지금은 새로운 것을 보여줘야만 성공할 수 있는 시대입니다. 게다가 가면 갈수록 젊고 새로운 작가들이 시장에서 수용되는 속도가 점차 빨라지고 있는 상황입니다. 그렇다면 방법은, 앞에서는 실험성을 내걸고 뒤에서는 시장성 높은 작품을 판매하는 것입니다. 여기에 갤러리의 자금 안정을 꾀하면서 동시에 실험적인 작가를 선보이는 비밀이 놓여 있습니다.

레오 카스텔리,

동시대 갤러리 모델의 시작

CHAPTER 3

유럽에서 뒤랑-뤼엘이 젊은 작가들을 발굴하고 적극적으로 지원했다면, 전후 미술계의 중심이 뉴욕으로 이동했을 때 미국의 미술 시장에서 뒤랑-뤼엘과 같은 역할을 했던 인물이 바로 레오 카스텔리Leo Castelli입니다. 레오 카스텔리는 "나는 딜러가 아니라 갤러리스트입니다"라는 말로 유명하죠. 그는 재스퍼 존스, 로버트 라우션버그, 앤디 워홀, 로이 리히텐슈타인, 프랭크 스텔라Frank Stella, 사이 트웜블리Cy Twombly, 제임스 로젠퀴스트 James Rosenquist, 도널드 저드Donald Judd, 로버트 모리스Robert Morris, 브루스 나우먼Bruce Nauman, 리처드 세라Richard Serra 등 1960~1970년대 추상표현주의, 팝아트, 미니멀리즘, 개념주의 미술의 주요 작가들 대부분을 발굴했습니다. 특히 그는 재스퍼 존스, 라우션버그가 20대 때부터 전시를 하기 시작해, 이들의 작품이 여러 미술관에 소장되도록 하는 데 큰 역할을 했습니다. 나아가 라우션버그가 미국 작가로는 최초로 베니스 비엔날레 황금사자상을 받는 데 많은 힘을 쏟기도 했죠.

레오 카스텔리는 미술관의 중요성, 즉 미술 시장에서 취향의 결정자 역할을 하는 유명 미술관의 중요성을 간파했습니다. 그는

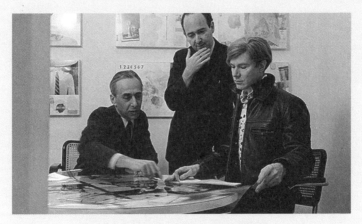

1966년 앤디 워홀과 의견을 나누는 레오 카스텔리.

앤디 워홀이 그린 레오 카스텔리 초상화.

미술관에 작품을 판매함으로써 그 영향이 미술 시장 전반에 퍼지게 하는 마케팅 전략을 시도해 큰 성공을 거뒀습니다. 하지만 달리 보면 레오 카스텔리가 갤러리를 하던 시기가 마침 미술관의 영향력과 중요성이 커진 시기와 일치한 것일 수도 있습니다. 과거에는 귀족들이 미적 취향의 결정자였다면, 20세기에는 미술관의 관장이나 큐레이터 같은 미술 전문가가 취향의 결정자 역할을 하기 때문입니다.

1950년대 전후 미국 사회는 19세기 말에 이어 다시 한 번 급격한 경제 성장을 이룹니다. 이 과정에서 성장한 미국 중산층이 자연스레 여가 생활과 문화에 대한 소비를 늘리게 되었죠. 미술관 관람도 큰 폭으로 늘어나면서 자연스럽게 미술관에 전시된 작가의 대중적 인지도 역시 높아졌습니다. 앞서 살펴본 것처럼 대중적 인지도는 작품의 수요에 영향을 미칩니다. 그렇기에 어떤 작가의 어떤 작품을 전시할 것인지 결정하는 미술관의 관장과 큐레이터는 대중들에게 좋은 작품의 기준을 제시하는 역할을 합니다.

실제 뉴욕 모마 미술관 초대 관장인 알프레드 바Alfred Barr는 미술관의 모든 컬렉션, 전시, 그리고 미술관 후원자들의 컬렉션에까지 큰 영향을 미쳤습니다. 특히 이사회와 후원자의 기증에 상당 부분 의존하는 미술관 시스템에서, 미술관 관장은 후원자들에게 미술관에서 컬렉션하고자 하는 작품의 정보를 전달하고, 그들이 미술관이 원하는 작품을 구매해 기증하도록 유도합니다. 후원자 입장에서는 작품 기증으로 세제 혜택을 받을 수 있으니 사회에 좋은 일도 하고, 미술관 후원자라는 명예도 얻는 작품 기증을

마다하지 않았습니다.[●]

　미술관과 함께 베니스 비엔날레 같은 국제적 전시도 작가의 인지도에 큰 영향을 미쳤습니다. 레오 카스텔리는 미술관과 국제 전시 행사의 중요성을 일찍이 간파하고, 전속 작가들을 적극적으로 이들 기관과 행사에 프로모션하고 전시하는 데 앞장선 갤러리스트였습니다. 레오 카스텔리에게 있어 진정한 의미의 갤러리 비즈니스는 작가라는 상품의 국제적 인지도를 높임으로써 시장과 수요를 창출하는 것이지, 개별 작품의 거래에 그치는 것이 아니었습니다.

　더불어 레오 카스텔리가 갤러리의 주요 역할로 늘 강조한 부분은 좋은 작가를 미술관보다 먼저 발굴하는 것이었습니다. 즉 새로운 작가를 찾아내는 안목이었는데, 그의 새로운 작가를 찾아내는 눈은 새로운 스타를 발굴하는 것과 상당히 맥이 닿아 있습니다.

　'새로운 창작을 하는 작가'와 '새로운 스타'의 미묘한 차이를 구분하는 건 쉽지 않은 일입니다. 새로운 작업을 하는 창작자가 모두 스타가 되는 건 아니죠. 어떤 작가는 새로운 작업을 하지만 대중적 인지도를 얻지 못하고, 시장에서도 외면받을 수 있습니다. 하지만 새로운 스타는 새로운 작품으로 대중적 인지도를 얻고, 시장에서도 성공을 거두는 작가입니다. 새로운 창작을 하는 모든 작가가 역사에 남지도 않고, 역사에 남는 모든 작가가 스타가 되는

●　이는 우리나라 미술관들도 참고할 만합니다. 2021년 이건희 컬렉션의 기증은 그 가능성의 포문을 열어주었습니다.

것도 아닌 셈이죠. 그렇기에 갤러리스트에게 가장 이상적인 안목은 미술사에 족적을 남길 정도로 새로운 창작을 보여주면서, 동시에 새로운 스타가 될 수 있는 자질을 지닌 작가를 찾는 것이겠죠.

레오 카스텔리는 컬렉터로 시작한 갤러리스트입니다. 이탈리아 출신이었던 그는 2차 세계대전 기간에 미국으로 망명해 사업을 하며 작품 컬렉션을 시작했습니다. 젊은 작가들과 어울리기 좋아했던 그는 1960년대 미국 젊은 작가들 사이에서 꿈틀대던 새로운 변화를 쉽게 알아챌 수 있었습니다. 이에 카스텔리는 그저 작품만 사는 컬렉터가 아니라 문화의 흐름에 적극 동참하고 작가들과 함께하는 컬렉터가 되었습니다. 그가 수동적 바이어에서 적극적인 미술 참여자가 되는 계기는 바로 제니스 갤러리가 카스텔리에게 맡긴 전시 큐레이팅 작업입니다.

젊은 작가들과 잘 어울렸던 카스텔리는 큐레이터와는 또 다른 컬렉터의 관점에서 미술의 흐름 및 작가들의 활동을 파악했기 때문에 미술계와 시장 모두를 아우르는 새로운 스타 작가를 발굴할 수 있는 가장 이상적인 딜러였던 것으로 보입니다.● 1950년대부터 1970년대까지 소더비의 회장을 맡은 피터 윌슨이 작품을 한 번도 사지 않고서는 좋은 판매자가 될 수 없다고 말한 것을 떠올린다

● 더러는 레오 카스텔리보다 부인인 일리애나 소너벤드(이후 소너벤드 갤러리 오픈)의 안목이 더 좋았다고도 합니다. 하지만 소너벤드 외에도 눈 밝은 다른 전문가들의 언급과 관심을 참고해 갤러리에서 다룰 작가를 최종 선정하는 것 또한 광범위한 의미에서 안목이라고 할 수 있겠지요. 사실 좋은 갤러리스트는 눈만 좋아서는 안 됩니다. 귀 또한 열려 있어야 개인의 취향에 머무르지 않고 지속적으로 새로운 작가를 찾아낼 수 있습니다.

면, 딜러 출신의 카스텔리는 분명 그 누구보다 더 작가와 구매자를 잘 이해한 갤러리스트였습니다. 그렇기에 그에게 작가를 발굴한다는 것은 이미 시장이 형성된 작가가 아니라, 미술사적으로 새로우면서도 시장성을 함께 갖춘 스타를 발굴한다는 의미입니다.

사실 카스텔리가 미술계의 주류 플레이어가 되었던 시기는 대중매체의 발전 속에서 대중 스타 작가가 등장한 1960~1970년대입니다. 이 시기부터 유명 작가는 미디어에서 자주 다루며 소위 셀러브리티Celebrity가 됩니다. 최근 몇 년 사이 '셀럽 작가'라는 용어를 많이 사용하는데, 이 셀럽 작가의 대표적 예가 1970년대 미국의 앤디 워홀과 장미셸 바스키아죠. 카스텔리는 이 두 작가와 모두 일한 바 있습니다.

레오 카스텔리는 유럽의 인상주의 작가들이 미국으로 넘어와 활동하면서, 미국 1세대 추상 작가들이 그 흐름을 물려받는 것을 지켜보며 컬렉터로 성장했습니다. 그리고 이 1세대 추상 작가들이 조금은 지루해진 순간 등장한 재스퍼 존스와 로버트 라우션버그 같은 신진 작가들을 보며, 그들이 시대가 요구하는 새로운 언어를 갖춘 작가임을 직감적으로 눈치챘습니다.

카스텔리는 피카소의 전시를 하면서 동시에 라우션버그와 존스라는 20대 신진 작가의 전시도 개최했는데, 어찌 보면 새로운 젊은 작가들에게 더 전력을 기울였습니다. 그리고 이 젊은 작가들의 작품은 불티나게 팔렸습니다. 당시 유럽 거장들의 작품이나 1세대 추상 작가들의 작품은 이미 가격이 상당히 오른 상태였습니다. 미술 시장의 활성화와 함께 작품 구매에 관심을 가지게

된 새로운 구매자들 입장에서 보면, 젊은 작가들의 작품은 가격
면에서 상당히 메리트가 컸습니다. 더불어 미국 젊은 작가들의 작
품을 구매하는 경우 세금 혜택까지 받을 수 있었죠. 미국 경제는
계속해서 성장세를 이어갔으니, 젊은 작가의 작품이 팔리지 않을
이유가 없었죠. 이와 같은 당시 미국 시장의 단면은 정확히 지금
현재의 한국 시장과 오버랩됩니다.

당시 호황기를 맞은 미국 시장에서는 수백 명의 다양한 작
가들이 폭넓게 판매되었습니다. 하지만 현재 1960~1970년대를
대변하는 작가로 남은 사람은 아무리 많이 잡아도 30명 내외입니
다. 그들은 단순히 시장성만 좋았던 작가가 아니라, 미술관에서
소장하면서 대중적 인지도까지 얻은 작가입니다. 그리고 카스텔
리는 가장 적극적으로 그들의 중개 역할을 한 갤러리였죠.

레오 카스텔리는 좋은 눈을 가지고 작가를 찾아내는 갤러리,
젊은 작가들을 발굴해 스타로 만드는 갤러리, 작품을 판매할 곳을
선택하는 갤러리, 미술관에 작가를 프로모션하는 갤러리 등 동시
대 갤러리의 이상적 모델이자, '작가—미술관 전시—명성—판매
및 가격 상승'의 구조를 기반으로 하는 갤러리 비즈니스 모델을 최
초로 수립한 갤러리스트였습니다. 카스텔리 이후 '갤러리'의 정의
는 작가 발굴과 프로모션, 전시를 통해 작품 유통을 하는 곳이 되
었습니다. 소위 A급이라 불리는 갤러리들은 이 비즈니스 모델에
기반해 작가를 선택하고 프로모션하고 작품을 판매합니다. 그리고
이는 '좋은 갤러리'의 기준이 되었죠. 아트바젤 같은 곳에서는 참여
갤러리를 선정할 때 이것을 선택의 기준으로 활용할 정도입니다.

블루칩 갤러리의 대명사,

가고시안

CHAPTER 3

현 시대 미술 갤러리들 중 대표적 슈퍼 갤러리는 가고시안, 페이스, 하우저&워스, 그리고 데이비드 즈워너David Zwirner입니다. 이들은 기본적으로 전 세계에 지점을 가지고 있으며, 특정 지역을 넘어 다양한 지역의 작가들과 일하고, 이미 작고한 작가에서부터 젊은 작가까지 골고루 보유하고 있습니다. 무엇보다 중요한 지점은 이들이 모두 블루칩 작가들을 다룬다는 사실입니다. 예를 들어 가고시안 갤러리는 사이 트웜블리, 데이미언 허스트, 에드 루샤, 다카시 무라카미 등의 작가를, 페이스 갤러리는 알렉산더 칼더, 빌럼 드쿠닝, 이우환 등의 작가를, 하우저&워스는 루이즈 부르주아, 폴 메카시, 신디 셔먼 등의 작가를, 그리고 데이비드 즈워너 갤러리는 네오 라우흐, 야요이 쿠사마, 바버라 크루거 등의 작가를 다루고 있습니다. 미술 시장에서 국제적 작가로 높은 위상을 가지면서 동시에 상업성도 높은 작가를 전속하고 있는 곳이 주로 이 네 갤러리입니다.

이들 갤러리에서 다루는 작가들의 작품은 수만 달러에서 수백만 달러까지, 가끔은 수천만 달러, 수억 달러에까지 이릅니다. 게다가 일부 지역이나 특정 경향의 작품만을 보여주는 것이 아니

라, 다양한 지역에서 다양한 스타일의 작품을 거래합니다. 금액과 다양성만 놓고 보면 세컨더리 갤러리, 즉 전속 작가 없이 고객에게 다양한 작가의 여러 작품을 가져와 고가에 판매하는 갤러리로 보이지만, 이들 갤러리가 세컨더리 갤러리가 아닌 이유는 이들이 자신들만의 전속 작가를 보유하고 있기 때문입니다. 이들은 미술사적으로 중요하면서 동시에 시장성도 있는 작가들을 놓고 치열한 전속 경쟁을 벌입니다.

하지만 이들 모두가 처음부터 이렇게 중요한 작가들을 전속할 수 있었던 것은 아닙니다. 예를 들어 가고시안 갤러리의 래리 가고시안Larry Gagosian은 1973년 레오 카스텔리와 동업해 갤러리를 열었고, 레오 카스텔리의 작가였던 사이 트웜블리와 에드 루샤를 물려받았습니다. 가고시안 갤러리는 초기에 전속 작가가 많지 않았기에 고객이 가지고 있는 고가 작품들을 대여해 전시하고 판매하면서 시장 영향력을 넓혀가기 시작했습니다. 고가의 작품 거래를 통해 부유한 컬렉터들과 관계를 맺을 수 있었고, 이를 기반으로 유명 작가들과 하나둘씩 전속 계약을 맺기 시작했죠.

50년 역사를 지닌 가고시안은 현재 전 세계에서 가장 많은 지점(총 19곳)을 가진 갤러리가 되었습니다. 더불어 블루칩 시장의 큰손 중 큰손이 되었는데, 2020년 5월 크리스티 옥션에서 1억 9,500만 달러에 판매된 앤디 워홀의 마릴린 먼로 작품을 구매한 것도 래리 가고시안이었습니다. 가고시안이 개인 소장을 위해 구매하지는 않았을 테고, 차후 판매를 위한 선구매로 여겨집니다. 하지만 그것이 고객의 돈이든 갤러리의 돈이든, 이만 한 작품 구

매를 대행한다는 것 자체가 갤러리의 막강한 구매력을 보여줍니다. 무엇보다 이렇게 구매한 작품을 차후 가고시안이 재판매할 수도 있다는 점에서, 가고시안 갤러리의 판매력 또한 짐작할 수 있습니다.

가고시안 갤러리는 고가 상업 갤러리의 전형으로 미술계의 럭셔리 백화점 같은 이미지를 가지고 있습니다. 어떤 작가가 가고시안에 전속되었다는 이야기는 "가격이 오를 것이다"라는 의미로 받아들여질 정도죠. 가고시안 갤러리는 블루칩 갤러리의 대명사입니다. 가격이 오를 것이라는 구매자들의 기대는 가고시안이 보여준 전속 작가에 대한 적극적인 시장 가격 방어 때문이기도 합니다. 가고시안은 소속 작가의 작품이 시장에 나올 때 구매자가 없으면 직접 작품을 사들이는 것으로 유명합니다. 그렇지만 그가 직접 그 작품을 구매하는지, 혹은 누군가를 대행해 구매하는지는 명확치 않습니다. 어쨌든 가고시안 갤러리가 구매를 하든, 아니면 가고시안 갤러리가 누군가를 대행해 구매하든, 가고시안 갤러리의 작가들이 옥션에서 유찰되는 경우는 거의 없습니다. 이와 같은 적극적인 시장 방어로 인해 가고시안에서 작품을 사면 재판매는 걱정할 필요가 없다는 고객 신뢰도가 쌓이게 되었고, 이는 가고시안 갤러리가 오늘날처럼 큰 규모로 성장한 주요 이유 중 하나입니다. 적극적인 시장 방어에는 현금이 많이 필요합니다. 그렇기에 가고시안은 작가 선정에서부터 철저하게 시장성을 따집니다. 이러한 측면에서 가고시안 갤러리는 네 곳의 슈퍼 갤러리 가운데 가장 상업적인 갤러리로 여겨집니다.

무한경쟁 시대 미술 시장의 빅 플레이어들

경계의 확장,

페이스 갤러리

CHAPTER 3

네 곳의 슈퍼 갤러리 중 가장 긴 역사를 가지고 있는 곳은 페이스 갤러리입니다. 현재 페이스 갤러리는 갤러리를 설립한 아르네 글림셔Arne Glimcher에 이어 그의 아들 마크 글림셔Mark Glimcher가 운영하면서 2세대 경영 체제에 돌입했습니다.

갤러리들은 각자 고유의 성격을 가지고 있습니다. 그것은 주로 갤러리 창업자의 예술관, 미술 시장을 바라보는 관점, 개인적 성향 등에 따라 정해집니다. 크게 나누어보면 갤러리는 고객 지향적 갤러리, 작가 지향적 갤러리로 구분할 수 있죠. 가고시안이 고객 지향적 갤러리라면, 페이스 갤러리는 약간은 더 작가 지향적 갤러리라 할 수 있습니다. 페이스는 가고시안에 비해 더 다양한 지역, 다양한 매체, 다양한 실험을 하는 작가들에게 열려 있습니다.

예를 들면 페이스 갤러리는 대형 디지털 화면을 채우는 디지털 아티스트의 시대가 올 것을 예감해 팀랩TeamLab과 전속 계약을 하고, 페이스 아트+테크놀러지 갤러리를 열기도 했습니다. 2021년 NFT 열풍이 뜨거울 때 가고시안 갤러리 소속인 어스 피셔가 NFT를 시도하고자 했으나, 가고시안 갤러리에서는 이를 지원하지 않았고, 결국 피셔는 페이스 갤러리를 통해 NFT 작

NFT 거래 플랫폼인 페이스 베르소 메인 화면.

거장의 명화를 거래하는 빌덴스타인 갤러리. 1941년 파리.

품을 런칭했습니다. 현재 페이스 갤러리는 '페이스 베르소PACE VERSO'라는 온라인 기반의 NFT 거래 플랫폼을 열고, 전속 작가들의 NFT 작품을 소개하고 있습니다.

역사적으로 봐도 페이스 갤러리는 페이스 프린트(프린트 전문), 페이스 맥길(사진 전문), 페이스 빌덴스타인(명화 전문) 등 다양한 시도를 했습니다. 이러한 시도는 철저하게 전략적 관점에서 이뤄진 상업적 결정이었죠. 흥미로운 점은 이 모든 시도들이 페이스 갤러리만의 독자적 시도가 아니라 그 분야 전문가나 갤러리와 파트너십을 맺어 이뤄졌다는 것입니다. 예를 들어 페이스 맥길은 페이스와 피터 맥길이 합작해 사진 전문 갤러리를 운영한 것이고, 페이스 프리미티브는 경매사와의 협업으로 이뤄졌습니다. 그리고 페이스 빌덴스타인은 1993년부터 2010년까지 세컨더리 갤러리로 유명한 빌덴스타인과 합작해 운영한 갤러리입니다.

미술 시장에서 확실한 수익은 고가의 세컨더리 작품입니다. 빌덴스타인 갤러리는 1895년에 설립되어 100년 가까이 이어온 유서 깊은 갤러리로, 인상주의, 후기 인상주의 거장의 작품을 주로 거래하는 갤러리입니다. 현대 미술과 컨템퍼러리 아트를 다루는 페이스와, 19세기까지 거장의 명작을 다루는 빌덴스타인 갤러리의 합작은 구매력과 판매력 양 측면에서 콘텐츠와 고객층 확장을 가져왔습니다.

실제로 1990년대와 2000년대 초반까지 인상주의와 후기 인상주의 작품들은 100만 달러 이상의 비싼 금액에 거래되는 최고가의 작품군이었습니다. 1990~2000년대 초반 시장에서 슈퍼 컬

렉터로 알려졌던 이들은 주로 이 시기 작품을 구매했습니다. 컨템퍼러리 작품들은 2000년대 초반까지만 해도 워홀의 작품이 20만~30만 달러 정도였고, 바스키아와 키스 해링의 작품 가격도 30만 달러 미만이었습니다. 미술 시장의 속성상 거장의 작품이나 19세기 명화를 구매하는 슈퍼 컬렉터들이 가격대가 상대적으로 낮은 컨템퍼러리 작품을 사는 경우는 꽤 많았을 것입니다. 반대로 컨템퍼러리 작품을 사는 컬렉터가 거장의 명화를 사는 것은 쉽지 않았을 테죠. 그럼에도 빌덴스타인 입장에서는 올드 갤러리라는 이미지 쇄신을 위해서, 더불어 고객에게 재판매로 나오는 작품들을 판매할 새로운 컬렉터 시장을 개척하기 위해 페이스 갤러리와의 협업이 필요했을 것입니다. 페이스 갤러리 입장에서는 수익률이 높은 세컨더리 작품들을 확보함으로써 이익을 높이고, 또한 페이스의 컨템퍼러리 작품을 구매할 슈퍼 컬렉터들을 확보할 수 있다는 점에서 큰 이득이었을 겁니다.

시간이 흘러 2000년대 후반에 이르면 미국의 경제 성장이 둔화되면서 과거 명작에 대한 수요가 감소하고, 컨템퍼러리 아트 시장이 명작 시장보다 더 커지기 시작합니다. 미술계 슈퍼 컬렉터들도 이 시기쯤이면 거장의 작품보다는 동시대 작품에 더 많은 돈을 쓰게 됩니다. 실제 옥션 낙찰가도 컨템퍼러리 작품들이 인상주의나 후기 인상주의 명작 못지않은 높은 가격으로 판매되기 시작했습니다. 이런 흐름 속에서 페이스는 빌덴스타인과의 협업이 더이상 큰 메리트가 없었을 것으로 판단했을 것입니다. 2010년 이후 두 갤러리는 협업을 중단합니다.

2021년 베이징의 페이스 갤러리에서 열린 중국 작가 인슈전의 작품전.

이렇듯 페이스의 역사를 살펴보면 페이스 갤러리가 시대의 흐름, 즉 시장의 변화에 매우 예민하게 반응한다는 사실을 알 수 있습니다. 더불어 고객의 요구와 시장의 기회를 발견하면 이를 놓치지 않기 위해 다양한 파트너십을 구축하는 것에 거리낌 없이 열린 태도를 가진 갤러리임을 추정할 수 있습니다. 그리고 이는 페이스의 작가군에서도 확인할 수 있습니다.

페이스는 네 곳의 슈퍼 갤러리 중 가장 많은 아시아 작가를 보유하고 있습니다. 가고시안에 전속된 아시아 작가는 한국 작가로는 백남준, 중국 작가로는 지아아이리 정도가 있습니다. 하지만 페이스에는 이우환, 이건용, 리우지엔화, 리송송, 하이보, 이사무 노구치 등 한국, 중국, 일본 작가가 다수 전속되어 있죠. 이것은 페이스가 네 곳의 갤러리 중 유일하게 아시아 진출 시 중국인 미술 전문가와 함께 파트너십을 맺고 중국 본토에 갤러리를 냈다는 점, 그리고 이 중국인을 아시아 책임자로 임명해 한국, 중국, 일본 작가를 적극적으로 영입하고 있다는 점에서 그 이유를 찾을 수 있습니다.

더불어 페이스는 네 곳의 갤러리 중 가장 빨리 한국 지점을 연 갤러리입니다. 현재 가고시안 갤러리, 하우저&워스 갤러리, 데이비드 즈워너 갤러리는 모두 아시아 거점을 홍콩에 두고 있습니다. 최근 홍콩의 반정부 시위, 중국 정부의 홍콩 정치 개입 등은 기존 홍콩이 지닌 금융과 무역 중심지라는 위상에 치명타를 입혔습니다. 이에 아시아 진출을 노리는 갤러리들은 홍콩이나 상하이 대신 규제가 덜하고, 임대료가 적고, 동시대 미술에 이미 상당히 익

숙한 한국을 아시아 진출의 교두보로 삼는 움직임을 보이고 있습니다. 홍콩으로 먼저 진출한 가고시안, 하우저&워스, 데이비드 즈워너 등이 서울로 들어올 날이 얼마 남지 않았을지도 모릅니다. 하지만 워낙 신중한 서구 갤러리들은 아마도 2022년 프리즈 서울을 통해 한국 시장의 가능성을 직접 확인 후 진입 계획을 세울 것으로 보입니다.[•]

페이스 갤러리가 거대 상업 갤러리로 살아남을 수 있었던 것은 변화하는 시대의 흐름, 고객이 원하는 작품의 흐름에 발맞추기 위해 다양한 협력 관계를 구축하는 열린 태도를 가지고 있다는 점을 꼽을 수 있습니다. 한국 갤러리들이 분명 배워야 할 부분이죠.

[•] 무엇보다 이들 메가 갤러리가 다루는 작품의 높은 가격대와 한국 고객의 소비 규모 사이에 간극이 있기도 합니다.

삶과 예술,

하우저&워스

CHAPTER 3

페이스 갤러리와 빌덴스타인 갤러리가 협업을 했던 것처럼, 갤러리 업계는 동업이 상당히 많습니다. 페이스 빌덴스타인, 노이거림슈나이더, 스프루스 마거스 등이 모두 동업에 기반한 갤러리입니다. 갤러리는 미술이라는 형이상학적 가치를 상업적으로 거래하는 매우 특수한 비즈니스입니다. 단순히 비즈니스 논리만으로 접근할 수도, 예술적 관점만으로 접근할 수도 없죠. 갤러리가 아무리 좋은 작품을 다루더라도 운영을 제대로 하지 못하면 생존할 수 없습니다. 갤러리가 생존할 수 없다는 것은 바로 그 갤러리에 소속된 작가들 또한 작품 판매로 생계를 유지할 수 없음을 의미합니다.

그렇기에 최고의 갤러리는 작가와의 커뮤니케이션, 고객과의 커뮤니케이션 양쪽 모두를 잘하는 갤러리입니다. 그러나 대개는 한쪽으로 기울기 마련입니다.° 이에 작가 관리를 잘하는 관리자와 고객 관리에 능숙한 관리자가 모여 파트너십을 이루면, 좋은 작품의 공급과 판매가 안정적으로 이뤄질 수 있습니다.

● 레오 카스텔리도 판매에는 상당한 어려움을 느껴 여러 지역의 갤러리들과 판매 대행 협업을 한 바 있습니다.

또 다른 파트너십으로는 대규모 자본 투자로 작가와 작품을 확보하는 것입니다. 예를 들어 다카시 무라카미는 원래 일본의 도미오 코야마 갤러리를 통해 미술 시장에 진출했지만, 도미오 코야마 갤러리는 무라카미가 가진 글로벌 비전과 다양한 아이디어를 실현할 만한 자본과 네트워크를 제공하지 못했습니다. 결국 무라카미는 가고시안 갤러리와 전속 계약을 맺게 되었죠.

이렇듯 큰 프로젝트로 글로벌 진출을 꿈꾸는 작가들을 위해서는 대규모 투자가 필요한데, 갤러리가 자금력을 동원하지 못하는 경우 작가들은 이를 지원할 수 있는 갤러리로 옮겨갈 수밖에 없습니다. 이 때문에 갤러리는 탄탄한 자금력을 확보하는 것이 매우 중요합니다. 자금력은 크게 세컨더리 시장 구축과 투자자 확보, 두 가지 방법으로 확보할 수 있습니다. 하지만 세컨더리 시장의 구축을 위해서는 다시 자금력이 필요하죠. 앞서 언급한 페이스 빌덴스타인의 경우는 자금력이 부족해 파트너십을 통해 세컨더리 시장을 구축한 케이스입니다. 어쨌든 갤러리 비즈니스에서 글로벌 역량을 지닌 작가와 전속 계약을 맺고, 지속적으로 소속 작가를 유치하기 위해서는 자금력과 네트워크 두 가지 요소가 필수입니다.

하우저&워스 갤러리는 사업가인 우르술라 하우저가 이언 워스의 작품 감식안과 네트워크를 형성할 수 있는 사교성을 알아보고 1992년 그에게 투자하며 시작되었습니다.* 하우저&워스 갤러리의 작가들은 주로 미술사적 가치가 높은 작가들로 구성되어 있습니다. 하우저&워스는 주요 유럽 작가들의 유작 판매권을

획득하는 데 박차를 가하고 있는데, 특히 루이즈 부르주아Louise Bourgeois의 유작 판매권을 가진 갤러리로 국제적 입지를 다졌습니다.

하우저&워스는 미술사적 가치가 높은 작가 영입과 함께 갤러리라는 공간을 비단 작품을 전시하고 거래하는 장소가 아니라 방문객에게 특별한 경험을 제시하는 공간이어야 한다는 철학 속에서 독창적인 공간 전략과 전시 전략을 취해왔습니다. 예를 들면 2016년 프리즈 아트페어에서 여타 갤러리 부스와는 차별화된 디스플레이를 보여줬습니다. 다른 부스들은 한 벽에 작품을 한 점씩 보여주는 방식으로 상품적 가치를 극대화하는 디스플레이 전략을 취했는데, 하우저&워스의 부스에서는 유명 작가의 작품들을 스튜디오나 창고에 놓인 것처럼 디스플레이하는 전략으로 큰 눈길을 끌었습니다. 예술 작품을 사각형 하얀 벽에 걸린 삶과 괴리된 고가의 럭셔리 상품으로서가 아닌, 삶의 일부로 여긴 디스플레이입니다.

삶과 예술이 함께하는 하우저&워스의 예술관은 영국 서머싯에 2014년 문을 연 하우저&워스 서머싯에서부터 구현되었습니다. 런던에서 서너 시간 떨어진 서머싯 지역의 농장을 개조해 만든 이 갤러리는 지역 사회와의 연계 속에서 전시뿐만 아니라 교육, 세미나, 레스토랑 역할까지 하며 상업 갤러리의 경계를 넘어

● 하우저&워스는 뉴욕 시장 확보를 목적으로 2000년 데이비드 즈워너 갤러리와 협업해 즈워너&워스 갤러리를 열기도 했습니다. 즈워너&워스 갤러리는 2009년 하우저&워스 갤러리가 뉴욕 지점을 개관하면서 문을 닫았습니다.

2016년 프리즈 아트페어 런던의 하우저&워스 부스.

아트센터로 그 역할을 확장했습니다. '보존, 교육, 지속성'에 초점을 맞춘 서머싯의 갤러리 공간은 하우저&워스의 정체성을 미술계에 강하게 인식시켰습니다. 동시에 하우저&워스의 차별성을 만들어냈죠. 이런 차별성은 2021년 문을 연 하우저&워스 메노르카로 이어집니다.

하우저&워스는 이탈리아의 휴양지 메노르카의 작은 섬에 있는 버려진 병원 건물을 보존하고, 동시에 문화가 함께하는 곳으로 만들기 위해 세 가지 키워드를 도입했습니다. 바로 예술 작품, 자연, 그리고 자연주의 레스토랑입니다. 방문객들은 루이즈 부르주아, 칠리다, 핸리 무어, 프란츠 웨스트 같은 거장의 야외 조각 작품과 함께 자연주의 스타일의 정원을 거닐고, 메노르카 지역의 신선한 재료로 만들어진 로컬 음식을 맛볼 수 있습니다. 하우저&워스는 이곳을 갤러리가 아니라 아트센터라고 부릅니다. 미국의 현대 미술 작가 마크 브래드퍼드Mark Bradford가 첫 전시에서 지역 고등학교와 함께 워크숍을 진행한 것을 시작으로, 이곳의 전시 프로그램은 이 지역 학교와 함께하는 콘셉트로 운영됩니다.

갤러리가 아닌 아트센터라면 작품 판매가 우선순위가 아닐 텐데, 이곳을 운영해 하우저&워스가 얻는 것은 무엇일까요? 그 것은 바로 하우저&워스만의 차별화된 브랜드 이미지입니다. 동시대 마케팅의 핵심은 상품 판매에 국한되어 있지 않습니다. 바로 브랜딩을 통한 인지도 상승이 핵심이죠. 하우저&워스는 예술을 삶과 함께하는 것, 삶의 가치를 풍요롭게 하는 것, 경험할 수 있는 가치를 지닌 것으로 설정하고, 삶 속에서 예술을 제시합니다.

예술의 상업적 마케팅과 금전적 가치에 질린 컬렉터들에게 하우저&워스는 예술 또한 결국 인간 삶을 위해 존재한다는 사실을 환기시킵니다.

이와 같은 차별성은 하우저&워스만의 브랜드 파워가 됩니다. 컬렉터들은 하우저&워스에서 작품을 구매하는 것이 다른 갤러리에서 구매하는 것보다 좀 더 의미 있고 가치 있는 소비를 하는 것처럼 느끼게 됩니다. 더불어 단순한 갤러리를 넘어 아트센터를 운영하고, 지역 개발을 하고, 교육 프로그램을 운영하는 하우저&워스는 이제 단순한 갤러리가 아니라 상업과 비상업의 영역을 초월해 미술이 지닌 사회적 가치, 문화적 가치, 감정적 가치, 교육적 가치를 실현하고 있습니다.

이렇듯 동시대 슈퍼 갤러리들은 작가를 통한 차별화를 넘어 독자적인 브랜드 이미지를 통해 타 갤러리와의 차별성을 구축합니다. 이러한 차별성을 기반으로 작가와 고객에게 다가가죠. 가고시안 갤러리가 예술 작품의 상업적 가치에 집중해 고객에게 금전적 가치를 안겨주고, 페이스 갤러리가 예술가들의 실험적 작업을 지원하면서 새로운 예술의 미래를 제시하고자 한다면, 하우저&워스는 예술이 우리 삶의 지속가능성을 위해 존재해야 한다는 사실을 몸소 주장합니다.

데이비드 즈워너와

네오 라우흐

CHAPTER 3

데이비드 즈워너는 고가의 블루칩을 거래하는 갤러리로 가고시안, 페이스, 하우저&워스와 어깨를 나란히 합니다. 그렇지만 개별 갤러리로서의 아이덴티티는 상대적으로 약한 편입니다. 저는 그 이유를 다른 세 갤러리에 비해 약한 작가군 때문이라 생각합니다. 현재 즈워너의 가장 대표적인 전속 작가는 네오 라우흐Neo Rauch 입니다.

데이비드 즈워너 갤러리는 2000년부터 2009년까지 유럽 작가들을 뉴욕에서 흥행시키기 위해 지금 하우저&워스의 대표인 이언 워스와 동업을 했습니다. 그러나 이언 워스가 하우저&워스 뉴욕 지점을 열면서 동업이 끝났죠. 이후 데이비드 즈워너 갤러리는 큰 두각을 보이지 못했는데, 한동안 갤러리를 대표하는 작가로 전 세계에 내세울 만한 작가가 딱히 없었던 것이 그 이유입니다. 물론 데이비드 즈워너의 작가들은 모두 훌륭하고 가치가 높습니다. 그럼에도 지역의 경계를 넘는 세계적 스타성을 갖춘 작가 없이는 갤러리의 국제적 인지도를 높이기 힘든 측면이 있습니다. 국제적 인지도를 높이기 위해서는 국제적 스타 작가를 영입하든, 그런 작가를 발굴하든 해야 하죠. 물론 데이비드 즈워너는 오랜 역

사를 가졌으며, 특히 사회에 좋은 일을 많이 하는 갤러리입니다. 하지만 이런 것과 국제적 인지도는 다르죠. 미국 내에서는 유명한 브랜드라도 한국에까지 알려지지 않은 경우가 있는 것처럼 말입니다.

데이비드 즈워너 갤러리의 국제적 인지도는 네오 라우흐 전시를 통해 본격적으로 형성되기 시작했습니다. 라이프치히와 베를린에 갤러리를 가지고 있는 아이겐+아트 소속 스타 작가 네오 라우흐를 아이겐+아트와 함께 뉴욕에 소개하면서 데이비드 즈워너는 국제적 명성을 얻는데요. 이후 네오 라우흐의 명성이 세계적으로 높아지면서 데이비드 즈워너 갤러리를 통해 그의 작품 거래가 늘어나게 되었습니다. 현재 네오 라우흐의 작품은 주로 데이비드 즈워너 갤러리를 통해 거래되고 있죠. 국제적으로 네오 라우흐의 전속 갤러리는 데이비드 즈워너라는 인식이 형성된 것입니다.

독일 출신의 미국 갤러리스트인 데이비드 즈워너는 유럽 작가들을 미국에 소개하기 위해 주로 유럽 현지 갤러리들과 협업을 많이 했습니다. 이런 이유로 초기에는 고유 작가가 없는, 다른 갤러리의 작가를 데려다 전시한다는 이미지가 두드러졌습니다. 하지만 갤러리의 인지도가 높아지면서 작가들이 데이비드 즈워너에서 작품을 더 많이 거래하게 되자, 자연스레 원래 전속 갤러리의 지위를 대체하게 되었죠.

이런 점은 갤러리 운영자에게 시사하는 바가 큽니다. 첫째, 갤러리 인지도가 높지 않을 때는 유명 작가의 작품을 전시함으로써 갤러리의 인지도를 높일 수 있습니다. 가고시안과 페이스가 그

러했고, 하우저&워스도 마찬가지였습니다. 둘째, 판매력을 확보해야 합니다. 갤러리는 미술관이 아닙니다. 아무리 좋은 전시를 해도 판매가 부진하면 작가 입장에서 계속 그 갤러리에서 전시하기가 힘듭니다. 훌륭한 전시 공간을 제공하면서 일반 판매도 잘하는데, 미술관 같은 공공 기관에까지 작품을 판매해준다면, 그 갤러리는 작가에게 더할 나위 없는 비즈니스 파트너가 됩니다.

판매에만 관심을 가지고 작가의 성장에는 관심이 없는 갤러리는 작가에게 장기적으로 도움이 되지 않습니다. 갤러리가 단기적 매출에만 혈안이 되어 작가에게 판매가 잘되는 작품만을 반복 생산하게 만들면, 이는 장기적 측면에서 예술가로서의 실패를 불러오기 때문입니다. 작가의 명성이 '잘 팔리는 작가'라는 타이틀에서 나올 때는 수명이 짧은 경우가 많습니다. 잘 팔리는 작가는 트렌드에 따라 계속 변하기 때문입니다. 하지만 작가의 명성이 창작력에서 나올 때, 즉 특정 작가의 예술 세계와 작품이 끊임없이 우리에게 새로운 자극과 영감을 줄 때, 그럼으로써 시대정신을 반영하고 역사적 가치를 지닐 때, 그 작가의 명성은 긴 가치를 지니게 됩니다.

2013년 데이비드 즈워너는 가고시안 갤러리 소속이었던 제프 쿤스를 영입합니다. 제프 쿤스가 최고의 상업 갤러리인 가고시안에서 즈워너로 옮긴 것은 국제 미술 시장에서 즈워너의 위상을 높이는 계기가 되었습니다. 이후로도 즈워너 갤러리는 역사적으로도 상업적으로도 가치가 높은 유럽과 미국 작가의 풀을 크게 넓히면서 미술계 내 입지를 공고히 하고 있습니다.

갤러리의 작가 경쟁

CHAPTER 3

슈퍼 갤러리들은 즈워너&워스, 페이스 빌덴스타인 등에서 보듯 서로 협업하면서 동시에 경쟁합니다. 이 구도에서 가장 중요한 것은 무엇보다 작가 경쟁과 고객 경쟁입니다. 이 가운데 작가 경쟁은 갤러리들 간 엄청난 긴장 관계와 분쟁을 만들기도 합니다.

앞서 살펴본 아이겐+아트와 데이비드 즈워너 갤러리 사이만 봐도 그렇습니다. 처음 네오 라오흐의 전속 갤러리로 막강한 권한을 가지고 있던 아이겐+아트는 시간이 흐르면서 네오 라우흐의 작품 거래량이 줄자, 자연스럽게 시장 영향력도 줄었습니다. 네오 라우흐를 데이비드 즈워너에게 빼앗긴 것은 아이겐+아트의 치명적 실수로 보입니다. 물론 시장 논리 때문에 어쩔 수 없다 할지라도 결국 네오 라우흐를 놓친 아이겐+아트는 하향세로 접어들게 되었죠. 아이겐+아트는 여전히 좋은 갤러리이긴 하지만, 스타 작가를 가진 국제적 갤러리의 반열에는 들지 못하는 것이 현실입니다.

또 다른 예로 다카시 무라카미를 놓친 일본의 도미오 코야마 갤러리의 사례를 살펴볼까요. 도미오 코야마 갤러리는 일본 최고의 갤러리로, 다카시 무라카미, 요시토모 나라, 아야 타카노 등 일본을 대표하는 스타 작가들을 국제 무대에 진출시켰습니다. 하

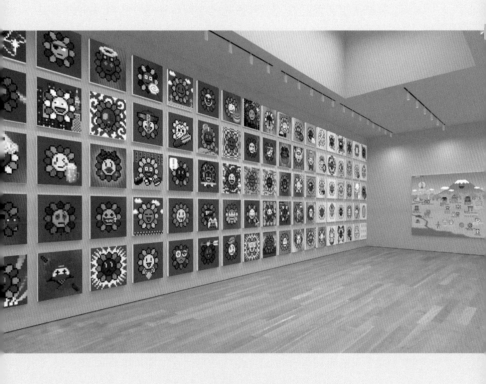

2022년 다카시 무라카미의 가고시안 홍콩 갤러리 전시.

지만 무라카미와 나라, 타카노 등이 국제적 명성을 얻을수록 도미오 코야마 갤러리가 가진 시장과 자금력, 국제적 네트워크는 이들을 담기에 충분치 않았습니다. 도미오 코야마가 적극적으로 국제화를 꾀하고 자금력을 확보했다면 달랐을지도 모릅니다. 하지만 이때 등장한 것은 든든한 자금력을 지닌 컬렉터 후원자가 아니라, 무라카미에게 든든한 자금력과 국제적 프로모션을 보장하겠다는 가고시안 갤러리였습니다. 결국 무라카미는 도미오 코야마 갤러리를 떠나 가고시안과 전속 계약을 맺었습니다.

미국의 유명 사진작가 신디 셔먼Cindy Sherman은 오랫동안 함께했던 메트로 픽쳐스 갤러리가 2021년 문을 닫자 하우저&워스 갤러리로 옮기게 됩니다. 사실 신디 셔먼이 하우저&워스 갤러리를 선택하기 전에 또 다른 선택지가 있었습니다. 바로 독일을 기반으로 한 스프루스 마거스 갤러리입니다. 스프루스 마거스는 모니카 스프루스Monica Sprüth와 필로메네 마거스Philomene Magers가 공동 운영하는 갤러리로, 특히 미술사적 가치가 높은 세계적 여성 작가를 다루는 것으로 국제적 영향력이 높았습니다. 바버라 크루거Barbara Kruger, 로즈마리 트로켈Rosemarie Trockel 등 다양한 여성 작가 작품을 다뤘지만, 그 영향력은 앞서 언급한 4대 슈퍼 갤러리보다는 약한 편입니다. 무엇보다 스프루스 마거스는 2021년 3월 당시 뉴욕에 갤러리를 가지고 있지 않았습니다.● 작가 입장에서 뉴욕에 지점이 없는 갤러리를 전속 갤러리로 둔다는 것은 뉴욕

●　스프루스 마거스는 1년 뒤인 2022년 6월 뉴욕에 갤러리를 열었습니다.

현대 미술을 대표하는 미국 사진작가 신디 셔먼.

전시를 위해 또 다른 갤러리와 협업해야 한다는 문제점이 있습니다. 결과적으로 신디 셔먼은 뉴욕을 포함해 유럽, 미국, 아시아에 고루 갤러리를 가지고 있을 뿐만 아니라, 동시대 미술 최고의 거장으로 꼽히는 여성 작가 루이즈 부르주아를 전속하는 하우저&워스로 옮깁니다.

공식적으로 언급한 건 아니지만 신디 셔먼의 입장에서는 자신이 작고한 후에도 작품 관리를 잘할 수 있는 갤러리에 대한 고려까지 했을 것입니다. 신디 셔먼은 이미 루이즈 부르주아 등 작고 작가의 유작을 거래하고 관리하는 좋은 사례를 보여준 하우저&워스가 자신이 작고한 후에도 작품을 잘 관리하리라 여겼을 겁니다.

국내 갤러리들 사이에서도 작가 경쟁이 치열합니다. 특히 해외 작가들의 한국 시장 전속권을 따내기 위해 오랫동안 국내 갤러리들 간 경쟁이 뜨거웠습니다. 최근에는 한국의 블루칩 작가 판권을 얻기 위한 경쟁도 치열합니다. 현재 한국에서 가장 인지도가 높은 생존 작가로는 이우환이 있습니다. 이 작가를 두고 한국 최고의 갤러리라 할 수 있는 국제 갤러리와 현대 갤러리의 경쟁이 뜨거웠죠. 결과적으로 현재 이우환 작가의 회화 작품은 현대 갤러리가, 조각 작품을 판매할 권한은 국제 갤러리가 가지고 있는 것으로 알려져 있습니다. 박서보 작가의 경우에는 국내 갤러리와 해외 갤러리 간 협업과 경쟁이 공존하고 있습니다. 국내에서는 국제 갤러리가, 해외에서는 화이트큐브와 페로탱갤러리가 박서보 작가의 작품을 주로 거래하고 있습니다. 박서보 작가는 화이트큐브

에게는 런던 시장을, 그리고 페로탱 갤러리에게는 파리와 홍콩 시장의 판권을 줬습니다. 이러한 협업은 양측 모두에게 좋아 보이지만, 이들 갤러리가 한자리에 모이는 국제 아트페어에서는 치열한 물밑 경쟁이 벌어집니다.

또 다른 예로 국제갤러리는 현재 우고 론디노네Ugo Rondinone의 한국 판권을 가지고 있습니다. 그렇지만 한국에서 가장 처음 우고 론디노네의 개인전을 개최한 곳은 아라리오갤러리였습니다. 아라리오는 2007년 우고 론디노네의 스위스 갤러리인 에바 프레즌후버 갤러리와 협업해 그의 개인전을 아시아 최초로 개최한 바 있습니다. 전시는 성공적이었죠. 아라리오갤러리는 자체 컬렉션을 위해 일부 작품을 구매하기도 했습니다. 하지만 론디노네가 이후 한국에서 두 번째 개인전을 연 갤러리는 국제갤러리였습니다. 국제갤러리가 한국에서 선보이고 있는 해외 작가 라인이 제니 홀저Jenny Holzer, 로니 혼Roni Horn 같은 유럽 작가였기에, 작가 입장에서는 한국 시장 진출 후 자신과 더 결이 맞는 갤러리로 국제갤러리를 선택한 것으로 보입니다.

작가 경쟁은 소수의 블루칩 작가에게 수요가 집중되는 최근 미술 시장에서 더욱 뜨거워지고 있습니다. 특정 지역의 블루칩 작가 영입은 그 지역 고객들까지 함께 확보하는 효과를 가져오기 때문이죠. 예를 들어 화이트큐브 갤러리가 박서보 작가를 영입한 것은 한국 컬렉터를 흡수하려는 전략이기도 합니다. 현재 화이트큐브 갤러리는 한국에 갤러리를 열지는 않았지만, 런던에서 진행한 박서보 작가의 전시에서 작품을 구매한 한국 주요 컬렉터와 상당

우고 론디노네 개인전, 아라리오 갤러리 삼청, 2007년.

수 접점을 만들었습니다. 결국 작가 경쟁은 고객 경쟁과 연결되는 셈이죠.

이렇듯 갤러리 입장에서 작가 영입은 단순한 고객 확보 이상으로 중요합니다. 그렇기에 작가들이 함께 일하고 싶은 갤러리가 되는 것은 그 무엇보다 중요한 필수적 요소죠. 갤러리는 이를 위해 작가들이 원하는 것, 즉 작품 판매, 해외 프로모션, 해외 시장 개척, 작품 제작 지원, 작가 아카이브 관리 등을 넘어 다른 갤러리들이 제공하지 않는 특별한 가치를 전달하기 위해 노력합니다. 그 무엇보다 작가들이 함께 일하고 싶은 갤러리가 되기 위한 노력이죠.

협업과 경쟁의 무대,

글로벌 아트페어

CHAPTER 3

글로벌 아트페어는 다양한 국가의 여러 작가들을 한자리에서 만날 수 있는 초대형 미술 시장 쇼룸입니다. 아트페어는 주최자가 누구냐에 따라 약간씩 성격이 다르지만, 기본적인 비즈니스 구조는 연합을 통해 집객 효과와 홍보 효과를 극대화하는 것입니다. 초대형 시장을 열어 개별 작가나 개별 갤러리로는 모을 수 없는 다양한 고객과 언론, 여러 미술계 전문가를 한자리에 모이도록 유도하는 것입니다.

　아트페어는 주최자가 작가, 갤러리, 페어 전문 회사 등 다양한데, 동시대 국제 아트페어 가운데 첫손으로 꼽히는 아트바젤은 갤러리 연합이 개최하며, 프리즈 아트페어는 런던의 미술 잡지인 《프리즈》가 주관합니다. 한국에서 가장 큰 아트페어인 키아프는 한국화랑협회가 개최합니다. 페어 전문 회사에서 주관하는 것이든, 잡지사가 주관하는 것이든, 아트페어에 비용을 지불하고 부스를 만들어 고객을 맞이하는 주체는 바로 갤러리입니다. 그렇기에 아트페어는 갤러리의 이득을 최우선으로 해야 합니다. 아트페어의 첫 번째 고객은 관람객이 아니라 돈을 내고 부스를 사는 갤러리이기 때문입니다. 페어 주최 측은 갤러리들이 낸 참가비를 모아

전시장을 구성하고, 홍보를 하고, 관람객들과 미술관 큐레이터들을 초대하는 것입니다.

아트페어에서는 한자리에 찾아든 고객들에게 자기 갤러리의 작품을 판매하고자 하는 갤러리스트들의 경쟁과 기싸움이 매우 치열합니다. 경쟁은 우선 갤러리 부스의 위치에서부터 시작되죠. 기본적으로 부스 위치는 가장 큰 부스가 입구와 중심부에, 그리고 부스 규모가 작아질수록 주변부에 배치됩니다. 부스 가격은 규모에 따라 달라지기 때문에 가장 많은 돈을 지불한 갤러리가 큰 부스를 차지합니다. 그렇지만 같은 돈을 냈다고 해서 모든 갤러리에게 중심부의 큰 부스를 줄 수는 없습니다. 많은 갤러리들이 참가하는 아트페어일수록 경쟁이 더욱 치열할 수밖에 없죠. 주최 측은 갤러리에 전속한 작가들의 예술적 가치와 인지도에 기반해 갤러리들의 부스를 배치합니다.

현재 국제 아트페어로 가장 널리 알려진 행사는 앞서 말한 것처럼 아트바젤입니다. 처음 스위스 바젤에서 몇몇 갤러리에 의해 시작된 아트바젤은 현재 스위스 바젤, 미국 마이애미, 홍콩, 이렇게 세 곳에서 아트페어를 개최하고 있습니다. 처음 시작할 때 '바젤'은 개최 도시의 이름이었지만, 이제는 가장 규모가 큰 국제 아트페어의 고유 브랜드로 인식됩니다. 그래서 아트페어의 이름도 아트바젤 바젤, 아트바젤 마이애미, 아트바젤 홍콩이라고 부르죠.

1970년에 시작된 아트바젤 바젤은 1990~2000년대의 세계 경제 성장, 미술 작품 소비 증대, 국제 여행의 증가 속에서 급격히 성장할 수 있었습니다. 현재 아트바젤은 전 세계에서 300여 곳이

아트바젤의 전시관 풍경.

넘는 갤러리가 참가하고, 세계적으로 유명한 미술관들과 컬렉터들이 한자리에 모이는 행사가 되었습니다. 현존하는 최대, 최고의 아트페어로, 한 해 아트바젤에서 거래되는 전체 거래액만 수억 달러, 수조 원에 달합니다.

아트바젤에는 미국과 유럽의 주요 갤러리들이 모두 참가하기에, 작가의 판권을 유럽과 미국으로 나누어 가지고 있는 갤러리들이 동일 작가의 작품을 출품하는 경우가 생깁니다. 이럴 때는 작품의 가치 경쟁, 판매 경쟁이 매우 뜨거울 수밖에 없죠. 더 좋은 작품을 가지고 나온 갤러리가 작가와의 관계가 더 안정적이라는 사실을 보여주기에, 갤러리들은 이미 판매된 작품을 대여해 전시하는 등 작품 경쟁에서 밀리지 않으려고 최선의 노력을 기울입니다. 고객에게 작가의 주요 갤러리가 아니라는 인식을 심어준다면, 이는 고객 경쟁에서 밀려 차후 세일즈에도 큰 영향을 주기 때문입니다.

사실 아트페어는 개별 작품을 감상하고 즐기기에는 최악의 장소입니다. 다만 작품을 구매하려는 고객 입장에서는 자신이 좋아하는 작가들을 비교하고, 또한 갤러리 간 가격도 비교해볼 수 있는 최고의 장소입니다. 더불어 갤러리 입장에서는 비단 판매를 넘어 신규 고객과 새로운 작가를 발굴하고, 새로운 지역의 갤러리들과 네트워크를 구축할 수 있는 기회가 되기도 합니다.

아트페어와

미술 시장 양극화

CHAPTER 3

미술 작품 가격의 양극화가 심해지면서, 아트페어에서 갤러리의 양극화 현상도 수면 위에 떠오르고 있습니다. 특히 국제 아트페어들은 슈퍼 컬렉터들의 눈높이에 맞추어 부스 구성, VIP 서비스, 각종 부대 행사 등을 고급화하고 있습니다. 그만큼 오른 비용은 부스 참가비에 반영될 수밖에 없죠. 즉 지속적으로 부스비가 높아지고 있는 데다, 부대시설에 지불해야 하는 금액도 만만치 않아 중소 갤러리가 부담하기에는 상당히 부담스러운 게 현실입니다. 4~5일 동안 진행되는 행사에서 약 60제곱미터 규모의 부스에 작품을 선보이기 위해 부담해야 하는 총 비용이 해외 운송, 직원 출장비 등을 제외하더라도 1억 원이 넘는다면, 몇천만 원 단위의 작품을 팔아서는 충당이 안 됩니다. 기본 1억 이상의 작품을 최소 5점 정도 판매해야 이 비용을 겨우 회수할 수 있습니다.

대형 갤러리들은 5억 이상, 10억이 넘는 블루칩 작품도 상당수 가지고 있지만, 이런 슈퍼 갤러리나 고가의 세컨더리 작품을 보유한 갤러리를 제외한 대부분의 중소 갤러리들은 작품 가격이 몇천만 원에서 2억 미만인 경우가 대부분입니다. 사실 이런 중소 갤러리들이 전체 부스의 90%를 차지하죠. 한국 갤러리만 보더라

2019년 아트바젤 가고시안 부스. 제프 쿤스의 작품은 크기와 연도에 따라 다르지만
적게는 수십만 달러에서 많게는 수천만 달러에 판매된다.

도 국제갤러리와 현대갤러리, PKM 등 해외 고가 작품이나 국내 블루칩 작가를 보유한 갤러리들을 제외하면, 실험적인 중견 작가나 젊은 작가를 전속하는 갤러리에서 거래하는 작품 가격은 1억을 넘지 않는 경우가 대부분입니다.

이런 상황이다 보니 중소 갤러리 입장에서는 불만이 커질 수밖에 없습니다. 가장 좋은 자리에 부스를 차리고 5억에서 10억대, 혹은 그 이상의 가격대를 지닌 블루칩 작품을 내건 대형 갤러리들은 페어 시작과 함께 '솔드 아웃'을 이어가지만, 중소 갤러리들은 자국의 중견 작가나 신진 작가를 알리고 여러 고객들에게 작가를 프로모션하면서 판매를 이끌어내기 위해 고군분투합니다. 그럼에도 실제 컬렉터들은 투자 측면에서 환금성이 높은 블루칩 작품을 구매하는 경우가 더욱 늘어나고 있습니다.

동시대 아트페어의 가치는 고가의 블루칩 작품을 직접 보고 구매할 수 있다는 측면에만 있지 않습니다. 중소 갤러리의 실험적인 작품과 신진 작가의 새로운 작품은 동시대 아트페어의 '동시대성'과 '실험성'을 보여주기 위해 절대적으로 필요합니다.

무엇보다 국제 아트페어의 규모를 유지하기 위해서는 10%에 불과한 고가의 블루칩 갤러리 외에, 90%를 구성하는 중소 갤러리가 꼭 필요할 수밖에 없습니다. 이렇게 전시는 중소 갤러리가 90%를 담당하는데, 실제 작품 판매는 10% 미만의 대형 갤러리와 세컨더리 갤러리에서 이뤄지니, 중소 갤러리가 비싼 참가비를 내고도 행사의 들러리 역할밖에 못 한다는 불만이 나올 수밖에 없습니다. 그렇기에 국제 미술 시장의 규모는 성장했지만, 실제로는

2019년 아트바젤 마이애미의 베스트 부스로 뽑힌 컴퍼니 갤러리의 부스.

작품 구매를 투자 관점에서 바라보는 컬렉터들의 유입이 계속되는 상황에서 미술 시장 양극화는 심각한 문제가 되고 있습니다.

이와 같은 상황에서 부스비 차등 적용에 대한 언급이 나오기 시작했습니다. 대형 갤러리 중 하나인 데이비드 즈워너가 2018년 베를린의 한 포럼에서 더 큰 부스를 가지고 고가의 작품을 거래하는 갤러리들의 면적당 부스비는 더 비싸야 한다고 발언하면서, 아트페어의 비싼 부스비에 대한 비판과 이를 해결하기 위한 페어 측의 대안이 구체적으로 논의되기 시작했습니다. 아트바젤과 프리즈는 2018년경 부스 규모에 따라 면적당 금액을 더 높이겠다고 선언했습니다. 중소 규모 갤러리들이 그 혜택을 보게 되었죠. 그러나 실상 부스비 차이는 그리 크지 않습니다. 실질적인 문제 해결을 위해서는 구매자의 취향 다양화와 실험적 작품을 구매하는 컬렉터의 수가 증가해야 하는데, 참으로 요원하고 당장 실현하기에는 가능성이 낮은 해법입니다. 그럼에도 어쩔 수 없습니다. 취향의 다양성이 인정받는 사회가 되기 위해서는 시간이 필요하니까요. 예를 들면 한국의 세대별 컬렉터들의 가장 큰 차이는 취향의 다양성에 있습니다. 베이비부머와 X세대 컬렉터들은 집단주의적 성향이 강해 작품 구매 시 타인으로부터 영향을 많이 받는다면, 밀레니얼 세대는 상대적으로 취향이 다양합니다. 그럼에도 여전히 타인의 작품 구매에 민감한 편이죠. 그런데 Z세대는 철저히 자신의 취향을 존중한다고 하니, 취향의 다양성은 세대의 전환까지 연결되네요.°

국제 아트페어 참가는 갤러리의 인지도를 높입니다. 아트바

젤 같은 국제 아트페어에 참가한다는 것 자체가 국제적 갤러리임을 반증하는 셈입니다. 더불어 국제 아트페어 참가는 만날 수 있는 잠재 고객의 숫자와 수준을 높여줍니다. 전 세계 최고의 컬렉터들과 미술관들에게 작품을 소개하는 자리는 미술 거점 도시 이외의 지역에 위치한 갤러리들에게는 매우 드물고 소중한 기회죠. 그렇기에 많은 갤러리들이 큰 비용 부담에도 아트바젤에 참여하려는 것이지만, 결국 그 투자가 판매로 이어지지 않는다면 갤러리의 장기적 생존은 힘들어집니다. 국제 아트페어는 대형 갤러리들에게는 큰 판매의 장이지만, 중소 갤러리들에게는 생존의 각축장인 셈입니다.

2020년 이후 코로나 팬데믹으로 인해 물리적 공간의 아트페어, 특히 해외여행과 운송에 기반하는 국제 아트페어가 큰 타격을 받았습니다. 팬데믹 시대 동안 대부분의 국제 아트페어들은 온라인 뷰잉룸 시스템을 활용해 온라인에서 아트페어를 개최했습니다. 아트바젤의 경우에는 2020년 3월 아트바젤 홍콩 온라인 뷰잉룸을 시작으로, 이미 구축된 온라인 플랫폼을 활용해 연간 다양한 온라인 아트페어를 개최하고 있습니다.

하지만 온라인 아트페어는 오프라인 아트페어가 주는 활기와 즐거움, 에너지를 모두 대체하지 못합니다. 많은 컬렉터들이 온라인 아트페어가 다양한 작품 정보를 손쉽게 접할 수 있는 장

● 미술 시장에서 베이비부머 세대는 1946~1964년생, X세대는 1965~1979년생, M(밀레니얼)세대는 1980~1994년생, Z세대는 1996년 이후 생을 일컫습니다. 이 구분은 연구자와 지역에 따라 약간 차이가 있을 수 있습니다.

점을 가지고 있긴 하지만, 그것이 오프라인 아트페어를 대체할 수 없다고 말합니다. 또 갤러리 입장에서도 온라인 아트페어를 통한 매출은 오프라인 아트페어에 절대적으로 미치지 못합니다. 무엇보다 입체적 작품을 다루는 갤러리 입장에서는 평면 작품에 최적화된 온라인 뷰잉룸은 작가와 작품을 프로모션할 수 있는 최상의 플랫폼이 될 수 없습니다. 이런 이유로 오프라인 아트페어는 팬데믹 상황에서도 살아남을 것입니다. 2022년경부터 참여 갤러리의 숫자가 더욱 늘어나면서 글로벌 아트페어는 계속 성장하고 있습니다.

최고가 갱신의 장,

옥션

CHAPTER 3

19세기의 '감식가Connoisseurs'는 작품의 물리적 특성을 살펴 진품 여부를 가리는 사람이었습니다. 주로 작품을 잘 아는 사람, 많이 본 사람이 그 역할을 했죠. 또 같은 작가의 다른 작품을 비교해 좋고 나쁨을 구분하고, 이에 따라 기준 가격에서 높고 낮음을 결정하는 역할을 했습니다. 미술 시장이 커지면서 감식가는 작품의 진위 여부 평가에 더 관여하게 되었습니다. 작품의 양식적 특성은 작품의 진위 여부 결정에 가장 중요한 요소입니다.

하지만 오늘날의 미술 작품은 진정한 내적 가치와 상관없는 '고가 상품'이자 '경험재', '정보재'로 변화하고 있습니다. 얼마 전까지만 해도 미술 작품은 '사회적 자본'이자 '유형의 소비재'라 할 수 있었습니다. 그러나 최근 NFT 아트가 등장하면서 이 '유형의 소비재' 개념이 '유무형의 소비재' 개념으로 변화하고 있습니다. '유무형의 소비재'를 소비한다는 것은 투자 심리, 자기만족, 과시, 소유의 중독 등과 긴밀히 연관되어 있죠.

작품의 금전적 가치와 예술적 가치는 별개입니다. 하지만 미술 시장이 활성화되고, 판매자들이 고가에 낙찰된 작품의 가격을 강조해 홍보하고, 대중 언론 매체들은 이 정보들을 집중 조명하면

서, 작품 가격이 곧 작품의 가치로 이어진다는 착각을 대중, 심지어 작가들과 미술계 관계자들에게까지 심어주게 되었습니다.

이런 상황에서 옥션은 '작품의 가격=작품의 가치'라는 인식을 만들어내는 대표적 유통 채널입니다. 특히 작품의 판매 금액이 그대로 드러나는 옥션은 판매 금액에 따라 작가 순위까지 매길 수 있는 지표를 제공합니다. 더불어 미디어로 전달되는 최고가 작품과 작가, 가격이 오른 작가와 작품에 대한 정보는 사람들이 미술품을 예술적 가치가 아니라 금전적 가치로 보게 만드는 빌미를 제공합니다.

그렇지만 옥션은 그 본질상 작품 판매가 비즈니스의 핵심입니다. 작품을 살 수 있는 자본력을 가진 고객들이 더 많이 미술 시장으로 들어오도록 유인해야 하고, 그들을 향해 작품을 사야 하는 이유를 제시해야 합니다. 세계 경제가 생산과 유통 중심에서 금융으로 이동해가면서, 부의 지형도는 전통적 부자에서 신흥 금융 자본가 중심으로 이동하고 있습니다. 금융 시장에서 부를 축적한 신흥 자본가들에게 가장 좋은 세일즈 포인트는 바로 "투자가 된다"는 것이죠. 옥션들은 이를 적극적으로 활용했습니다.

결과적으로 옥션은 미술품을 물가 상승률, 환율 리스크, 인플레이션 등에 대응할 수 있는 대체 투자 상품으로 적극적으로 포지셔닝하고 있습니다. 여기에서 미술품이 투자 상품이 되기 위해 가지는 가장 큰 리스크는 바로 환금성 이슈입니다. 모든 작품들이 내놓기만 하면 팔리는 것이 아니기 때문이죠. 결과적으로 옥션에서는 환금성 이슈가 적은 작품, 즉 잘 팔리는 블루칩 작품을 점

차 더 많이 거래하게 됩니다. 투자 상품이니 리스크를 최소화해야 하는 것이죠. 결론적으로 옥션은 미술 시장을 블루칩 중심의 투자 시장으로 바뀌게 만든 가장 큰 플레이어이자 원인이기도 합니다.

인플루언서,

분산화된 대중의 영향력

CHAPTER 3

미술품 구매를 투자 관점으로 바라보는 것 외에, 미술 시장을 활성화시키는 또 다른 이유는 흥미롭게도 인간의 욕구입니다. 요즘 용어로 말하자면 '플렉스Flex', 즉 내가 그 작품을 소유하고 있다는 사실을 드러내고 싶은 인간의 욕구죠. 앞서 설명한 매슬로우의 5단계 욕구 가운데 존경의 욕구, 즉 사회로부터 인정받고자 하는 욕구는 자본주의 사회에서 '특별한 어떤 것을 소유한 나'로 충족시킬 수 있습니다. 현대 사회에서 고가의 블루칩 작품을 소유하는 것은 '특별한 취향을 가진 나, 성공한 나, 부유한 나'의 상징이 됩니다.

옥션은 특별한 무언가를 놓고 경쟁해 이를 쟁취하는 장소입니다. 그리고 그 경쟁의 수단은 자본주의 사회의 상징인 돈이죠. 옥션이 흥미로운 지점은 자본의 힘으로 '취향 독점' 현상이 발생하는 곳이기 때문입니다.

왕과 귀족의 시대에서 그림과 조각은 그들의 고상한 취향을 보여주는 것이었습니다. 그런데 17세기 해상 무역을 기반으로 한 상업의 발달은 귀족보다 더 많은 부를 가진 자본가를 등장시켰습니다. 귀족 출신이 아닌 이 자본가들은 옥션에서 돈의 힘으로 귀

족을 누르고 귀족의 취향을 소유할 수 있는 기회를 가졌죠. 이런 현상은 더 이상 예술이 귀족의 취향이 아니라 자본가의 취향으로 변화했음을 의미합니다.

자본가의 취향이 미술 시장을 지배하고, 심지어 콘텐츠까지 결정하는 데에는 시간이 좀 더 필요했습니다. 19~20세기에는 작품의 실험적 가치, 개념적 가치가 좀 더 주목을 받았죠. 이에 따라 교육받은 전문가, 미술관의 취향이 좋은 예술을 결정하는 시대였습니다. 하지만 최근 미술 시장의 대중화 움직임은 큰 변화를 낳고 있습니다. 미술의 취향이 자본의 취향과 긴밀히 연동되는 상황이 벌어지고 있죠. 언론과 대중의 주목을 받는 옥션의 판매 현장, 기존 미술계가 아닌 대중 공간에서 선보이는 작품들, 미술 채널이 아니라 SNS를 통한 작가의 인지도 상승, NFT 아트의 등장 등은 자본을 소유한 사람들이 가진 취향의 중요성을 더욱더 증대시키고 있죠. 사실 요즘은 자본의 취향이 드러내놓고 시장의 구도를 바꾸고 있는 것으로 보입니다.

이러한 자본의 출처는 과거처럼 기업이나 슈퍼 컬렉터가 아닙니다. 소수에게 집중되어 있는 것이 아니라, 연예인의 힘이나 펀드, 분할 투자 등과 연결되어 분산화된 광범위한 대중의 영향력과 더 연결되어 있는 경향을 보입니다. 연예인의 힘이란 그 연예인을 따르는 커뮤니티와 팔로워 수, 즉 스타의 인기도를 말합니다. 그렇기에 '인플루언서influencer'라는 용어는 특히 최근의 미술 시장을 이해하는 데 매우 중요합니다.

인플루언서가 어떤 가치를 가지고 어떤 영향력을 행사하느

냐는 매우 중요합니다. BTS의 선한 영향력이 널리 회자되는 것도 이와 같은 맥락이죠. 하지만 아직까지는 비싼 작품을 사서 과시하는 영향력, 혹은 스타일이나 트렌드를 선도하는 영향력이 대세인 듯합니다. 철학적 가치로 이어지는 영향력을 찾아보기는 쉽지 않습니다. 앞으로 예술 영역에서는 스타일이나 트렌드보다 의미 있는 사회적 메시지를 전하는 작가와 작품을 널리 알려줄 수 있는 인플루언서가 더욱 필요합니다.

.

디지털

르네상스 시대의

예술

메타버스,

디지털 경험의 확장

CHAPTER 4

현대 미술은 손으로 만들어진 것만이 예술이 아닙니다. 일상의 오브제라도 작가가 선택했다면 예술이 될 수 있습니다. 그런데 지금 시대는 작가가 한 것만이 예술이 아닙니다. 로봇이 제작한 작품도 예술이 될 수 있다는 주장이 나오고 있고, 심지어 AI가 만든 작품이 고가로 거래되는 현상이 등장했습니다. 하지만 거래가 되었다는 이유만으로 AI의 작품을 정말 예술 작품으로 인정할 수 있을까요? 미학적 가치를 떠나 AI가 만든 최초의 작품이라는 역사적 가치를 인정받았다는 사실에 더 무게 중심을 둬야 하지 않을까 싶습니다.

AI가 자신만의 콘셉트와 독창적 예술 세계를 가질 수는 없습니다. 물론 학습을 통해 생각하는 딥러닝 기반 AI는 미술사의 흐름과 현재의 트렌드, 고가 작품이 지닌 특성을 분석해 미술사적으로 새로울 수 있는 어떤 것, 게다가 사람들이 좋아할 만한 어떤 것을 만들어낼 수도 있겠죠. 『라이프 3.0』의 저자 맥스 태그마크Max Tegmark는 딥 러닝 AI가 대중이 좋아하는 영화의 요소를 분석해 작성한 시나리오로 만든 영화 이야기로 책의 서두를 열고 있습니다.

AI는 이렇게 문화와 예술 분야에 접목되고 있습니다. 몇 년 전만 해도 그것은 하나의 이벤트에 그쳤죠. 그러나 2020년 들이 닥친 코로나 팬데믹은 물리적 공간에서의 활동을 전면적으로 축소시켰고, 기존에 현실 공간에서 이뤄지던 다양한 활동들은 급속도로 온라인 공간으로 옮겨갔습니다. 공연, 전시, 미팅, 교육 등이 그런 경우죠. 이런 변화는 우리가 그동안 해오던 활동들이 그대로 온라인 공간에서 미러링(복제)되는 흐름을 만들어내고 있습니다. 그리고 이러한 흐름은 이윤을 추구하는 기업들에 의해, 즉 상업 자본주의 논리 속에서 더욱 가속화되고 있습니다. 굳이 필요하지 않았던 온라인 속 경험과 상품이 대거 등장하고, 이를 소비하는 것이 메타버스 라이프를 즐기는 새로운 문화로 연결되면서, 전 세계가 다양한 변화를 겪고 있는 요즘입니다.[*]

메타버스와 관련된 작품은 메타버스와의 연관성에 따라 크게 두 가지로 구분합니다. 첫째는 메타버스에서의 경험을 제공하는 작품입니다. 이런 작품은 다시 기술 접목 방식과 사용하는 프로그램에 따라 VR, AR, XR 등으로 구분됩니다. 미디어 평론가 마셜 매클루언Marshall McLuhan의 "미디어가 메시지다"라는 말처럼, 현재 작가들은 기술을 활용해 사람들에게 전혀 다른 방식의

[*] '메타버스metaverse'라는 용어는 1992년 닐 스티븐슨Neal Stephenson의 소설 『스노우 크래시Snow Crash』에 처음 등장했습니다. 2017년 영화 「레디 플레이어 원Ready Player One」에서 주인공이 고글과 체험형 수트를 입고 들어가는 가상 세계가 좋은 예입니다. 이러한 메타버스는 컴퓨터 게임, 온라인 강의실, 인스타그램이나 트위터의 체험 공간 등을 다양하게 포괄합니다.

2021년 디지털 아트 작가 비플의 〈매일: 첫 5,000일〉

경험을 제공할 수 있습니다. 메타버스 관련 작품은 기술 의존도가 상당히 높은 편인데, 자칫하면 기술적 요소가 예술적 요소를 압도해 예술이 그저 신기한 기술을 제공하는 선에 머무를 가능성도 높습니다. 이미 그런 경향이 조금씩 나타나고 있기도 합니다.

둘째는 메타버스 안에서 존재하거나 거래되는 작품입니다. NFT 아트는 메타버스 안에서 거래되는 형태의 작품입니다. 2021년 디지털 아트 작가 비플의 〈매일: 첫 5,000일Everydays: The First 5,000 Days〉이 세간의 주목을 받으며 NFT 열풍을 몰고 왔습니다. 메타버스 안에서 존재하는 작품은 메타버스 안에 구축된 공적 공간, 사적 공간, 이벤트 공간 등 여러 가상공간에서 활용할 수 있는 작품입니다. 데이터에 기반한 NFT 아트 작품은 메타버스 공간에서 감상하는 작품이 될 수 있습니다. 혹은 주문 제작하는 가구처럼 가상공간 안에 설치할 디지털 작품을 작가가 별도로 제작할 수도 있을 것입니다.

사진의 등장, 비디오 아트의 등장처럼 기술 발전으로 출현한 새로운 디지털 기반의 작품은 미술이라는 큰 영역 안에서 새로운 매체의 확장을 이끌었습니다. 회화, 조각, 판화, 사진, 설치, 영상, 디지털로 이어지는 미술 매체의 확장은 새로운 예술 경험을 가능하게 하면서, 동시에 오늘날 예술의 의미를 확장 및 변화시키고 있습니다.

메타버스의 가상현실 작품들

CHAPTER 4

메타버스의 가장 대표적 양태인 가상현실에 기반한 작품은 이미 1990년대 말부터 제작되기 시작했습니다. 당시는 새로운 밀레니엄을 눈앞에 두고 기술에 의해 가능한 새로운 세계에 대한 논의가 활발한 시기였죠. 사이버스페이스, 사이보그 등이 주요 개념으로 논의되던 때였습니다. 특히 신체를 대신하는 기계와 그 문제점에 대한 논의가 뜨겁게 타올랐습니다.

'가상현실VR, Virtual Reality'이란 용어는 1989년 미국의 제이슨 러니어Jason Lanier가 처음으로 사용했습니다. 가상현실은 컴퓨터가 만들어낸 감각 몰입이 이뤄지는 가상 세계에서 이용자가 실시간으로 상호작용하는 컴퓨터 인터페이스를 의미합니다. VR과 관련된 최초의 작품으로 여겨지는 것은 제프리 쇼Jeffrey Shaw의 1989~1991년 작 〈읽을 수 있는 도시Eligible City〉입니다.

이 작품은 상호작용을 할 수 있는 형태로, 몰입형 전시의 시

실재보다 더 실재 같은 허구 이미지를 만들어내는 미디어에 대한 장 보드리야르Jean Baudrillard의 대중 미디어 비판과 그 핵심 개념인 '시뮬라크라simulacra'도 어찌 보면 가상 세계에 존재하는 이미지를 소비하고 우상화하는 시대를 비판한다는 점에서, 지금 우리가 마주하는 메타버스의 초기 개념이라 할 수 있습니다.

제품이라 할 수 있습니다. 고글을 쓰고 그 세계 안으로 직접 들어가는 VR은 아니지만, 개념적으로는 실제 내가 자전거 페달을 밟으면서 텍스트로 구성된 가상의 도시를 가로지르는 경험을 하도록 만듭니다.

고글을 쓰고 가상공간과 마주하는 작품은 1998년에 제작된 다이앤 그로말라Diane Gromala의 〈가상의 수행자들과 춤추기, 가상의 신체들Danding with the Virtual Dervish, Virtual Bodies〉입니다.

캐나다 정부의 지원 아래 제작된 이 작품은 기술, 예술, 퍼포먼스 등 다양한 분야의 전문가들이 모여 협업한 작품으로, 관람객은 고글을 쓰고 그로말라의 신체 속을 경험하게 됩니다. 우리가 갈 수 없는 공간을 경험하게 해줄 수 있다는 VR의 특성에 기반해, 인간이 결코 가보지 못하는 곳, 즉 자신의 신체 안으로 들어가는 경험을 제공하는 작품입니다. 그로말라는 신체 내부를 경험하게 하는 이 작품이 자신의 수술실 경험에서 비롯되었다고 합니다. 수술실에서 절반쯤 마취된 상태에서 의사들이 자신의 신체 내부 사진을 놓고 이런저런 이야기를 나누는 것이 상당히 흥미로웠기에 이를 모티프로 삼았다는군요. 이 작품에 등장하는 이미지들은 뼈와 장기로 구성되어 있습니다. 그 이미지 위에 그로말라가 자신의 신체와 관련된 기쁨과 고통에 대해 적은 텍스트들이 오버랩되죠. 이는 제프리 쇼의 〈읽을 수 있는 도시〉와 유사합니다. 제프리 쇼는 읽을 수 있는 가상의 도시 텍스트를 제공했고, 그로말라는 자신의 신체 내부 이미지와 함께 신체와 관련된 자신의 시를 적었다는 점에서 유사성을 지닙니다. 반대로 직설적이면서도 개념적인 제프

리 쇼와 감성적인 그로말라의 작품이 가진 차이점을 살펴볼 수도 있습니다.

더불어 그로말라의 작품이 흥미로운 것은 고글을 쓰고 가상 공간을 경험하는 관람객의 신체적 움직임을 춤으로 표현한 점입니다. 제3자에게는 매우 이상해 보이는 VR 관람객의 움직임을 동양 수도승의 움직임과 연결시켰죠. 이렇듯 이 작품은 기술, 퍼포먼스, 시 등 다양한 차원의 경험을 제공하는 복합 예술입니다. 다양한 층위의 경험과 의미가 함께 담길 수 있었던 것은 이 작품이 여러 전문가들의 협업으로 탄생했기 때문이기도 합니다. 이 작품에서 특히 뛰어난 점은 작품을 경험하는 사람의 신체적 움직임을 작품의 일부로 삼은 것입니다.

이런 연결은 이 작품이 제작된 후 23여 년이 흘러 제작된 권하윤의 VR 작품에서도 찾아볼 수 있습니다. 권하윤 작가는 국립현대미술관에 전시한 VR 작품에서 고글 착용 및 작품 사용을 안내해주는 전시 도우미 역할로 댄서를 고용했습니다. 작품을 경험하는 관람객이 보여주는 신체적 움직임을 그 댄서가 함께 따라하도록 함으로써, 자칫 우스꽝스러울 수 있는 관람객의 움직임을 하나의 퍼포먼스로 바꾸어놓았죠.

권하윤의 〈489년〉은 민간인이 들어갈 수 없는 DMZ 방문 경험을 제공합니다. 작품의 제목이 489년인 이유는 DMZ 지역에 설치된 폭탄을 제거하는 데 걸리는 시간이 489년으로 추정되기 때문입니다. 이 작품은 한국의 전쟁, 분단, 이데올로기의 차이가 만들어낸 민족상잔과 증오, 그리고 그것이 만들어낸 극도로 위험

DMZ를 소재로 한 권하윤의 <489년>.

한 공간인 DMZ 안에서 한 군인이 경험했던 극한의 공포와 극단의 아름다움을 관람객이 함께 경험하도록 합니다. DMZ는 한 발짝만 잘못 내딛어도 지뢰를 밟을 수 있는 죽음의 공간이지만, 동시에 야생의 자연으로 철저하게 뒤덮인 아름다운 공간이죠.

그로말라와 권하윤의 작품이 우리가 가보지 못하는 곳을 가상으로 경험하게 한다는 점과 달리 조던 울프슨Jordan Wolfson의 작품은 극단적인 폭력의 현장에서 내가 그 폭력을 방치하고 있는 사람처럼 느끼도록 만듭니다. 4D 기술의 발달과 함께 게임 속 가상 세계는 시각적인 측면에서 점점 더 현실과 가까워지고, 내용적인 측면에서는 점차 더 폭력적이 되어왔습니다. 조던 울프슨의 VR 작품 〈진짜 폭력Real Violence〉은 2017년 휘트니 비엔날레에서 처음 선보이며 미술계의 큰 주목을 받았습니다.

이 작품에서 야구 방망이를 들고 나를 쳐다보던 작가는 잠시 후 옆 사람을 두들겨 패기 시작합니다. 이 작품의 폭력 수위는 극도로 높습니다. 비평가 앤드류 러세스Andrew Russeth는 자신이 이제까지 경험한 작품 중 가장 불편하고 끔찍한 작품이라고 평했습니다.

VR 작품의 초기 단계에는 기술적 요소가 너무 많이 부각되어, 그것이 담고 있는 예술적, 개념적 측면이 묻히는 문제점이 있었습니다. 기술을 기반으로 관객과 상호작용하는 인터렉티브 아트는 얼마 전까지만 해도 '체험 미술' 정도로 여겨졌죠. 실제로 인터렉티브 아트라 불리는 작품들은 상당히 오랫동안 신기하고 흥미로운 체험 이상을 넘지 못했습니다. VR 인터렉티브 작품을 제작

극단적인 폭력을 경험하게 만드는 조던 울프슨의 〈진짜 폭력〉.

하는 작가들이 완성도를 높이기 위해 기술 구현에 지나치게 몰입하면서, 정작 메시지 부분을 놓치는 경우가 많았기 때문입니다. 하지만 기술적 요소를 제공하는 전문가와 프로그램 등이 손쉽게 접근 가능해지면서, 이제는 작가들이 기술적 부분에 함몰되지 않고 개념과 메시지에 좀 더 많은 시간을 할애하고 있습니다. 또 메시지가 강한 작가들도 기술적 요소를 작품 구현 수단으로 손쉽게 활용할 수 있게 되면서, VR 작품의 예술성은 점차 커지고 있습니다.

가상과 현실의 중첩,

증강현실

CHAPTER 4

BMW는 매년 앤디 워홀, 제프 쿤스 등 유명 작가에게 아트카 제작을 의뢰합니다. 2017년 BMW 아트카 프로젝트는 처음으로 중국 작가 차오페이를 선정했죠. 차오페이는 이 프로젝트를 위해 증강현실AR, Augmented Reality 기술을 활용했습니다. 상하이에 머물던 시기라 이 프로젝트의 오프닝에 초대되었는데, 당시 전시장에는 차들만 가득했습니다. 차오페이만의 특별한 아트카를 기대했기에 살짝 실망했던 기억이 납니다. 아트카 제작에 AR을 도입한 것은 흥미로운 시도였지만, 당시 경험은 그리 흥미롭지 않았습니다. 모바일로 작품을 경험한다는 것이 상당히 복잡했고, 대체 무얼 봐야 하는지, 어떻게 봐야 하는지조차 혼란스러웠습니다. 안내원의 설명에 따라 특수 장비로 차를 비추자 그 차량 위로 색색의 띠들이 떠올랐습니다. 당시에는 내심 '애개, 이게 뭐야'라는 생각을 했죠. 하지만 2017년에 벌써 AR 작품을 시도했던 것을 생각해보면, 차오페이가 얼마나 미디어에 앞서갔는지 다시 한 번 놀랍습니다.

2020년 팬데믹 사태는 작가들로 하여금 작품을 감상자에게 경험시킬 공간과 방법에 대한 새로운 시도를 하게 만들었습니다.

증강현실로 경험할 수 있는 차오페이의 BMW 아트카.

카우스, 줄리 커티스 등 유명 작가들과 협업해
AR 작품을 선보이는 어큐트 홈페이지.

거미를 구현한 사라세노의 AR 작품 〈바기라 키플린지〉.

작품의 사진을 보여주는 것이 아니라, 감상자가 머물고 있는 공간에서 작품을 직접 '소환'할 수 있게 하는 것, 이것이 바로 증강현실, AR의 기본 콘셉트입니다.

증강현실에서는 관람객의 현실 공간과 작품이 존재하는 가상 공간이 중첩됩니다. 이러한 중첩은 특정 프로그램을 통해 가능합니다. 최근에는 프로그램이 앱으로 개발되어 감상자가 쉽게 다운로드받아 실행할 수 있죠. 그렇지만 AR 작품의 단점은 프로그램이 없다면 작품을 경험할 수 없다는 점입니다. 결국 기술을 구동시킬 앱이 필요하고, 그 앱 안에서 펼쳐질 작품을 만들기 위한 기술적 도구 또한 필요합니다. 마치 회화 작품을 위해 캔버스와 물감이 필요한 것처럼 말이죠.

가상현실이든 증강현실이든 모두 기술에 기반한 것이기에 개별 작가들이 직접 작품을 만들어내기는 쉽지 않습니다. 물감과 캔버스를 준비하는 것보다 훨씬 더 어려운 일이죠. 이에 기술적인 부분은 전문가의 도움을 받고, AR 기술을 활용해 제공될 시각적, 감정적, 개념적 경험 부분을 작가가 디렉팅하는 경우가 대부분입니다. 최근 예술과 관련된 VR, AR 제작을 대행해주거나, 작가에게 관련 기술력을 제공해주고 제작된 작품을 선보일 수 있는 앱까지 제공하는 회사들이 등장했습니다. 이 가운데 어큐트Acute는 AR 작품 제작 서비스와 앱을 제공하는 대표적인 회사로, 국제적 인지도가 높은 작가들과 협업해 미술계에 빠르게 알려졌습니다. 카우스, 올라퍼 앨리아슨, 마리나 아브라모비치, 줄리 커티스, 토마스 사라세노, 아이 웨이웨이, 차오페이 등 국제적으로 인지도

높은 작가들의 AR 프로젝트를 이미 20건 이상 제작해왔습니다.

어큐트에서 제작한 작가들의 면면을 살펴보면, 작가가 실제 작품으로 전달하고자 했던 가치와 경험을 구현한 작품도 있고, 작품 속 등장했던 이미지들이 눈앞에 펼쳐지는 경험 자체에 초점을 맞춘 작품도 있습니다. 결국 작가들이 구현하고자 하는 것이 무엇이냐에 따라, 그리고 AR 기술을 활용해 만들어낸 현실과 가상공간의 중첩을 통해 어떤 경험을 제공하고자 하느냐에 따라, 같은 기술을 사용하더라도 작품은 천차만별일 수 있습니다.

토마스 사라세노Tomás Saraceno의 〈웹 오브 라이프Web of Life〉는 거미를 증강현실로 구현한 작품입니다. 이 작품이 흥미로운 점은 관람객의 적극적 참여를 유도한다는 것이죠. 참여자가 직접 자신 주변에서 거미나 거미줄을 찾아 그 사진을 찍어 보내면, 작가인 사라세노와 기술을 제공하는 어큐트가 제작한 증강현실 작품 〈바기라 키플린지Bagheera Kiplingi〉를 만날 수 있습니다.

이와 같은 작품들은 참여자가 어느 공간, 어느 지역에 있든 작품을 감상할 수 있다는 특징을 가지고 있습니다. 다만 몇몇 작품의 경우에는 특정 공간에 가야만 이를 경험할 수 있기도 하죠. 물리적 공간의 전시에서 증강현실 작품을 경험하는 경우가 그렇습니다. 런던의 서펜타인 갤러리*는 2019년 야코프 스텐센Jacob Steensen과 협업해 〈딥 리스너The Deep Listener〉라는 작품을 선보였습니다. 관람객은 서페타인 갤러리가 위치한 런던 하이드 파크

야코프 스텐센의 AR 작품 〈딥 리스너〉의 도입부.

곳곳을 갤러리가 제공한 장비나 자신의 휴대전화를 가지고 돌아다니며 특정 장소에 가서 앱을 구현시키면, 그 장소에서 가상 생명체들을 만날 수 있습니다. 스텐센의 AR 작품은 특별히 제작된 사운드 효과를 활용해 이 가상 생명체가 등장하는 순간, 그것을 경험하고 있는 사람들에게 청각적 요소까지 제공합니다. 즉 가상 생명체들이 존재하는 세계의 소리를 마치 배경 음악처럼 제공함으로써 관람객의 증강현실 경험을 증폭시킵니다. 사실 시각적 경험은 작은 모니터 안에서 이뤄지기에 그리 대단하지는 않습니다. 하지만 사운드를 통해 현실감이 증폭되면 관람객은 자기가 서 있는 현실의 공간에 중첩된 또 다른 세상을 순간적으로 체험하게 됩니다. 관람객은 하이드 파크의 여러 공간에서 이렇게 각기 다른 형태의 생명체를 증강현실로 만날 수 있습니다.

현재 가상현실과 증강현실 기술은 초기 단계에 있습니다. 가상현실과 증강현실을 제작할 수 있는 기술이 좀 더 쉽게 접근할 수 있게 된다면, VR과 AR 작품 수가 급격히 늘 것으로 보입니다. 그리고 이 늘어나는 수만큼 우리가 경험할 수 있는 새로운 메타버스 세계 역시 늘어날 것입니다.

디지털 아트의

상품화

CHAPTER 4

팬데믹과 함께 등장한 또 다른 흐름은 바로 '대체 불가능 토큰 Non Fungible Tocken', NFT입니다. 디지털로 제작된 작품의 데이터를 블록체인 기술을 활용해 토큰화하고, 이를 바로 거래할 수 있도록 하는 것이 NFT 아트의 기본 콘셉트입니다. 2014년 라이좀RHIZOME에서 기획하고 뉴 뮤지엄에서 주최한 '세븐 온 세븐 Seven ON Seven'이라는 예술과 기술의 협업 프로젝트에서, 케빈 맥코이Kevin McCoy와 아닐 대시Anil Dash가 NFT의 기본 콘셉트를 처음 발표했습니다.

이 발표에서 디지털 아티스트 맥코이는 디지털 아트의 문제점, 즉 기존 미술 시장에서 거래할 수 없고 원본성이 보장되기 힘들기에 미술 시장에서 무용지물이라는 디지털 아트의 당시 현실을 지적합니다. 블록체인 엔지니어였던 대쉬는 블록체인 기술이 가진 무의미함을 지적했죠. 그리고 이 문제점 속에서 이 두 분야가 만났을 때 할 수 있는 것이 무엇일까를 상상하고 실행해본 결과로써 최초의 NFT, 즉 '금전화된 그래픽Monetized Graphics'을 제시했습니다. 맥코이는 당시 발표에서 자신과 아내가 함께 제작한 작품 데이터의 URL을 블록체인 기술로 암호화하는 과정, 그리

고 그 암호화된 토큰에 작품 제목과 소유주가 어떻게 기록되어 있으며, 거래가 발생할 시 변경된 소유주가 토큰에 기록되는 과정을 청중 앞에서 시연했습니다.

맥코이와 대시는 이날 작품과 블록체인 기술의 접목, 즉 작품 데이터를 암호화하는 것은 디지털 아트가 기존에 지녔던 데이터의 복제 가능성과 소유권의 불분명함, 그리고 이로 인해 시장에서 가치를 제대로 인정받을 수 없는 문제점을 해결할 수 있다고 주장했습니다. 더불어 작품의 저작권, 2차 저작물과 관련된 권한, 소유권 이전 시 사회적 계약과 의무의 범위, 그리고 작품이 금전화됨으로써 예술 작품이 지닌 의미가 변화할 가능성, 소유한 작품의 해킹 가능성 등을 문제점으로 함께 제시했습니다.

맥코이가 2014년 NFT 아트를 발표한 후 7년이 흘러 2021년 3월, 크리스티 옥션에서 비플의 NFT 작품 〈매일: 첫 5,000일〉이 거래되었습니다. 이 작품은 작가가 5,000일 동안 제작한 디지털 드로잉을 하나로 모은 데이터입니다. 데이터로 존재하기에 얼마든지 복제가 가능한 작품이죠. 하지만 비플은 작품 데이터의 암호화를 통해 '유일한 원본 데이터'를 만들어냈습니다.

사실 NFT 작품이라는 점 외에 비플의 이 작품이 특별한 것은 크게 없습니다. 5,000일 동안 제작한 디지털 드로잉을 NFT로 크리스티에서 판매했다는 사실에서 우리가 주목해야 할 부분은 5,000일 동안 매일 하나씩 제작된 이미지들의 모음이라는 예술적 요소보다는, 그것이 '크리스티 옥션'에서 '6,930만 달러(약 760억 원)'에 판매되었고, 이러한 사실이 CNN 등 주요 '미디어'를 통해

대중의 시선을 사로잡았다는 점입니다.

블록체인 기술을 활용해 작품의 출처, 즉 '프로비넌스 provenance'를 관리할 수 있음은 이미 알려진 사실입니다. 작품의 공동 구매 시장이 성장하면 다중 소유권을 암호화폐 기법으로 기록할 수 있다는 언급 정도는 있었지만, 디지털 아트를 암호화해 NFT 시장에서 거래하고, 이것을 거래하는 시장이 이토록 순식간에 급성장하리라고는 그 누구도 예측하지 못했습니다. 실제 맥코이 또한 2014년 처음 NFT 아트를 만든 이후 2~3년을 NFT 아트 제작과 홍보에 매달렸지만 별다른 호응을 얻지 못했습니다. 그렇다면 NFT 아트의 급성장 동력은 무엇일까요?

지난 7년 사이 인터넷은 쌍방향 커뮤니케이션, 1인 방송의 등장, 인스타그램과 트위터 등 SNS의 영향력 확대 속에서 급격히 변화했습니다. 텍스트와 이미지의 공유에서 이미지와 동영상의 공유, '밈'과 '짤' 등 짧은 영상을 선호하는 방향으로 변해왔죠. 디지털 아티스트들은 자신이 제작한 이미지를 개인 인스타그램 계정에 업로드해왔습니다. 비플의 작품은 2007년부터 그가 인스타그램에 올린 이미지 5,000장을 모아 편집한 것입니다. 일반적으로 업로드한 데이터는 SNS가 가진 리그램, 리트윗 등으로 반복 공유되면서 팔로워 수가 늘어날수록 이미지와 동영상의 공유 횟수 또한 급격히 늘어납니다. 이와 같은 구조 속에서 팔로워 수는 인지도라는 권력으로 연결되고, 이것이 금전적 가치로 환산될 수 있는 가능성이 생깁니다. 이런 디지털 환경의 변화 속에서 비플의 계정에 있는 디지털 이미지에 금전적 가치를 부여할 수 있는 기반

이 마련된 것으로 보입니다. 시장의 변화를 정확히 파악한 크리스티는 NFT 시장과 이곳에서 작품을 구매하는 새로운 NFT 컬렉터들을 '잠재 고객'으로 정의했습니다. 그리고 2020년 12월 NFT 시장에서 이미 350만 달러에 작품이 판매된 디지털 이미지 창작자 비플을 시작으로, NFT 시장과 기존 순수 미술 시장 사이의 경계를 허물었습니다. 새로이 확장된 시장의 문을 활짝 연 것이죠. 더불어 미디어를 통해 '6,930만 달러에 판매되었다'라는 메시지를 반복적으로 노출했습니다. 비플의 NFT 작품 낙찰 결과는 CNN, BBC, 뉴욕 타임스, 파이낸셜 타임스 등을 타고 전 세계로 보도되었죠. 크리스티는 NFT 아트 시장이 판매와 재판매가 가능한 시장이자, 블루오션 시장이라는 확신을 가졌습니다.

이후 많은 사람들이 NFT 작품의 판매와 구매 행위에 기하급수적으로 참여했습니다. 이전까지만 해도 일부 마니아들의 세계로 여겨지던 NFT 아트 시장이 메타버스 개념의 확장과 관련 비즈니스의 성장세와 함께 급격히 메인스트림으로 자리 잡았습니다. 이런 현상은 시각 문화를 거래하는 미술 시장에 새로운 지형 변화를 가져왔습니다. '거래될 수 있는 시각 예술 작품'의 범위에 대한 질문과 재인식의 필요성이 급격히 대두되었죠.

더불어 NFT 시장의 급성장과 NFT 작품의 가격 상승을 이해하기 위해 주목해야 할 또 다른 사실은 비플의 작품이 크리스티

● 보통 온라인 사이트의 회원 수는 사업체를 인수 합병할 때 금전적 가치를 판단하는 기준이 됩니다.

에서 거래되기 이전부터 이미 '옥션'이라는 거래 방식으로 NFT 작품이 유통되고 있었다는 점입니다. 옥션은 고대부터 존재한 상품 판매 방식으로, 입찰에 기반해 더 높은 금액을 부른 구매자에게 상품이 낙찰됨으로써 입찰자들의 경쟁 심리를 부추기고, 이를 통해 상품이 지닌 가치 외에 추가적인 금전적 가치를 극대화시키는 판매 전략입니다.

비플의 〈매일: 첫 5,000일〉 거래는 메이커스플레이스 Makersplace.com라는 기존의 NFT 판매 플랫폼에서 이뤄졌습니다. 하지만 글로벌 옥션 회사인 크리스티를 유통과 마케팅의 선봉장으로 내세움으로써, 비플의 작품에 '미술 옥션 최초의 NFT 거래', '미술 옥션에서 가상화폐로 거래되는 최초의 디지털 작품'이라는 새로운 가치가 부여되었습니다. 금액으로 보면 가장 고가의 시장에 해당하는 미술 시장에 디지털 애니메이션 디자인에 속하는 비플의 작품이 리포지셔닝된 것이죠.

결과적으로 크리스티는 비플의 〈매일: 첫 5,000일〉 판매로 미술 시장에 그동안 존재하지 않던 새로운 상품을 등단시켰고, 시장과 미디어의 관심을 최고조로 끌어올림으로써 옥션의 기본 속성인 경쟁적 입찰로 인한 가격 상승을 극대화시켰습니다. 또 여기에 응찰한 가상화폐 거부들을 신규 고객으로 영입할 수 있게 되었죠.

디지털 네이티브 세대와

NFT

CHAPTER 4

NFT 시장을 이해하기 위해 꼭 짚고 넘어가야 할 부분은 바로 새로운 컬렉터 세대의 등장입니다. 최근 미술 시장의 변화를 살펴보면 흥미로운 지점이 있습니다. 과거처럼 시장이 특정 지역으로 이동하거나 확장되어 새로운 지역에서 새로운 고객이 등장하기보다는, 지역에 구애받지 않고 새로운 젊은 세대로 주요 고객층이 확장되고 옮겨가는 현상을 볼 수 있습니다. UBS가 2021년 발행한 『마켓 트렌드 리포트』에 따르면 2020년 미술 시장에서 고액 자산을 보유한 컬렉터의 52%가 소위 M세대라 일컬어지는 밀레니얼 세대였습니다. 32%는 그전 세대인 X세대이며, 밀레니얼 다음 세대인 Z세대는 현재 4%를 차지하나, 그 비율은 점차 커질 것으로 예측됩니다.

무엇보다 주목되는 점은 2020년 새로이 억만장자 대열에 들어선 신흥 자본가들의 직업이 이커머스, 소셜미디어, 온라인 게임 분야라는 사실입니다. 인터넷 기반 기술 산업과 뉴미디어 및 엔터테인먼트 사업 등으로 부를 축적한 밀레니얼 세대와 Z세대 자산가들은 이제 미술 시장에서 가장 중요한 구매자 대열로 들어서고 있습니다. 이와 같은 상황 속에서 새로운 고객층이 즐기는 시각적

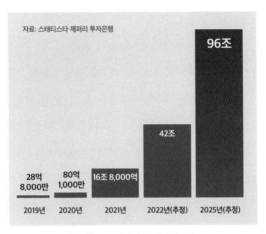

자료: 스태티스타·제퍼리 투자은행

96조

42조

16조 8,000억

28억
8,000만

80억
1,000만

2019년 2020년 2021년 2022년(추정) 2025년(추정)

글로벌 NFT 시장의 규모(단위: 원).

창작물인 디지털 콘텐츠의 중요성과 금전적 가치에 대한 관심이 고조되는 것은 지극히 당연한 현상입니다.

새로운 젊은 자산가 세대는 기존 베이비붐 세대나 X세대와는 전혀 다른 새로운 성향과 소비 방식을 보여줍니다. 그들의 문화 소비는 투자 성향도 함께 지니고 있습니다. 이러한 점에서 NFT 작품 거래 플랫폼들이 지닌 구매자의 컬렉션 아이템 노출 기능은 구매 목록이자 동시에 재판매 목록이라는 점을 주목해야 합니다.

NFT 아트 시장과 미술 시장의 관계성, 그리고 앞으로의 전개 과정을 예측하기 위해서는 오프라인에서 온라인으로 이동하는 우리 사회 전반의 변화, 새로운 부의 지형도 변화, 그로 인한 미술 시장의 변화 속에서 새로운 시장과 고객을 개척하려는 발 빠른 시

장 전문가들의 전략 등을 복합적으로 살펴봐야 합니다.

　　최근 NFT 작품 시장의 판매 가격 하락은 거품이 꺼지는 징조라는 말도 나옵니다. '닷컴' 열풍이 그러했듯 NFT 시장에도 분명 거품이 있을 겁니다. 하지만 지금은 디지털 기반의 메타버스 시대로 전 세계가 빠르게 진입해가는 과도기입니다. 앞으로 NFT 기술의 접목은 미술계에서도 다양한 방식으로 계속 진행될 것으로 보입니다. 이 과정에서 NFT가 가진 장점들은 적극적으로 활용하고, 그것이 지닌 단점, 특히 투기적 성향은 최소화시켜야 할 것입니다. 특히 갤러리들은 NFT로 소속 작가들의 작품에 어떤 가치를 부여할 것인지를 작가별로, 작품별로 세심하게 검토해야 할 것입니다.

　　영상 작가는 암호화 기법으로 전시용 복제 데이터와 판매 가능한 원본 데이터를 구분할 수 있습니다. 전시용으로 전달된 데이터가 혹시라도 복사되어 의도치 않게 유통되더라도, 원본과 복제본을 구분할 수 있는 장치를 마련할 수 있는 것입니다. 사진작가의 경우 NFT를 적용한 원본 데이터에 인쇄된 결과물을 동시에 묶어 판매함으로써, 사진이 파기되거나 변색되었을 때 재인쇄할 수 있는 권한을 소유자에게 부여할 수도 있을 겁니다. 일반 회화나 조각 작가들은 NFT를 적용한 작품의 고화질 데이터를 보증서로 활용함으로써, 위작이나 모작의 위험을 방지할 수도 있겠죠.

　　물론 맥코이와 대시가 논의해야 한다고 지적했던 문제점들은 여전히 그대로 남아 있습니다. NFT 거래는 기하급수적으로 늘어났지만 저작권, 작품성, 투기성, 매출에만 관심을 갖고 이후

보존과 가치 상승에는 무관심한 판매자 문제 등 해결해야 할 과제들이 많습니다. 이러한 부분들이 정리되고 자리 잡기 위해서는 경험과 실패를 쌓을 시간이 필요합니다.

NFT 아트의 명암

NFT가 작가들에게 가져온 가장 큰 가능성은 디지털 작품도 원본성을 보장할 수 있기에 다른 미술 작품처럼 판매할 수 있는 시장, 특히 NFT에 특화된 시장이 형성되었다는 점입니다. 그러나 현재 NFT 아트 시장의 흐름으로 볼 때, 주로 거래되는 작품은 일러스트레이션에 기반한 작품들입니다. 기존 미술계에서 제작되던 개념성 강한 디지털 영상 베이스의 작품은 아직까지 혜택을 보지 못하는 것이 현실입니다.

유명 작가들은 전속 갤러리가 먼저 나서 NFT 제작을 시도하고, 가만히 있더라도 NFT 거래 플랫폼이나 제작 업체들이 앞다퉈 찾아옵니다. 반면 신진 작가들의 경우에는 이것저것 새로운 프로그램들을 활용해 직접 NFT를 만들기도 합니다. 이 양쪽에 속하지 못하는 작가들, 그러니까 나름대로 독자적 예술 세계를 구축해온 상당수 중견 작가들은 NFT 아트의 유행에서 소외당하고 있는 것으로 보입니다.

NFT를 제작하는 작가 입장에서는 어떤 작품을 만들 것인지도 고민거리입니다. 특히 NFT 구매층이 게임이나 가상화폐 등 인터넷 기반 산업에 종사하거나 투자하는 사람들이라는 점에서,

크립토펑크가 제작한 NFT 작품.

비플의 NFT <바닷가Ocean Front>.

선호 작품의 편향성이 확실히 드러납니다. 소더비, 크리스티, 그리고 다른 NFT 아트 플랫폼들에서 거래되는 작품의 경향을 살펴보면 이를 명확히 알 수 있죠. 짧은 영상으로 스트리트 감성이 강한 작품, 4D 기술을 활용해 게임 느낌을 주는 작품, 컴퓨터 알고리즘을 바탕으로 이미지가 자체적으로 생성되는 제너레이티브 아트 generative art 작품, 캐릭터성이 강한 작품 등이 주로 활발히 거래되고 있습니다.

갤러리에게 NFT는 위기이자 기회가 될 수 있습니다. 위기는 NFT 아트 거래 플랫폼이 기본적으로 창작자와 구매자를 직거래로 연결하는 시스템이기 때문입니다. NFT 아트 비즈니스는 기본 구조상 갤러리가 NFT 작품을 만드는 작가들을 전속하거나 대리하는 데 한계가 있습니다. 그렇기에 NFT에 관련해 갤러리가 할 수 있는 역할은 창작자의 관리자가 되는 것이 아니라, 작품을 고객과 연계하는 매개자 역할, 즉 플랫폼 비즈니스를 할 수밖에 없어 보입니다. 이와 같은 현실을 반영하듯, 현재 주요 갤러리들은 자체 NFT 플랫폼을 만들고 있습니다.

하지만 갤러리들이 내놓고 있는 NFT 작품들은 아직까지 '예술이 무엇이어야 하는가'라는 고민까지는 담겨 있지 않은 듯 보입니다. 아니면 NFT를 철저히 '상품'으로만 규정하고 활용하려는 것으로 보입니다. 현재 중국의 앤트파이낸셜이 만든 NFT 플랫폼에서는 한 작품당 에디션이 무려 1만 개나 된다고 하는군요. 하나만 제대로 터지면 만 개가 팔릴 수 있는 셈이죠. 중국의 인구수를 고려한 걸까요? 어쨌든 NFT는 판매를 가장 1순위로 두는

특성을 가지고 있습니다. 그렇기에 NFT를 구매하는 젊은 세대와 기술에 관심이 높은 잠재 고객의 취향에 맞추어 제작된 작품들이 상당히 많습니다. 하지만 이런 콘텐츠에는 분명 한계가 존재합니다. 그리고 예술성도 낮습니다.

갤러리가 직면하는 또 다른 위기는 갤러리에 전속된 작가들이 NFT 아트와 관련해 타 업체나 다른 갤러리와 협업하는 상황이 벌어질 수도 있다는 겁니다. 특히 NFT 아트 플랫폼들이 적극적으로 작가들과 접촉하면서 기존 갤러리들과의 마찰이 불가피합니다. 갤러리는 기본적으로 작가의 관리자이자 작품의 판매자인데, NFT 아트 거래 플랫폼을 제공하지 않고서는 NFT와 관련해 작가에게 제공해줄 수 있는 서비스에 한계가 있습니다. 기존 갤러리가 작가의 관리자이자 프로모터였다는 점을 고려한다면, NFT 아트의 프로모션을 도와주는 역할도 함께 이뤄져야 합니다. 그런데 NFT 아트의 프로모션은 기존 미술 프로모션과 전혀 다른 방식입니다. 커뮤니티의 구축과 관리, SNS 콘텐츠 제공과 이용자 수 확보, 팬덤 마케팅 등 성공적인 NFT 아트 프로모션에는 기존의 전통적 예술 마케팅과는 전혀 다른 전략이 필요합니다. 현재 성공한 NFT 아티스트들은 대부분 작가가 직접 자신의 커뮤니티를 형성해온 경우가 대부분이죠. 한마디로 셀프 마케팅이 가능한 아티스트(개인이든 스튜디오든)입니다. 셀프 마케팅에 능하지 않은 소속 작가들의 NFT 작품을 런칭하기 위해 갤러리들은 그 마케팅을 실행할 새로운 역량과 프로모션 능력을 확보해야만 합니다.

전통적인 예술의 순수성을 중시하는 작가들에게 NFT 아트

저스틴 비버가 구매한 '지루한 원숭이 요트 클럽' 시리즈 No. 3001.
저스틴 비버는 이 NFT를 130만 달러에 달하는 가상화폐로 구매했습니다.

붐은 매우 불편하고 신경 쓰이는 무언가이지만, 새로움을 추구하는 작가들에게는 새로운 가능성을 의미합니다. 갤러리 입장에서는 작가 경쟁이자, 갤러리 역할의 패러다임 전환이 될 수도 있습니다. 그렇다면 구매자들에게는 어떨까요?

현재 NFT 아트를 구매하는 주요 구매층은 기존 아트 컬렉터가 아닙니다. 비플의 작품을 6,930만 달러에 구매한 컬렉터는 기존에 미술 작품을 한 번도 구매해보지 않은 가상화폐 투자자였습니다. NFT 아트 구매자들은 기본적으로 투자에 대한 관심이 높은 젊은 세대로, 가상화폐를 이미 보유하고 있거나 투자하고 있기에 손쉽게 NFT를 구입할 수 있습니다. 하지만 크리스티, 소더비 등 전통 미술 시장의 중개자들이 앞장서서 NFT 아트를 거래하기 시작하면서, 이제는 기존 아트 컬렉터들도 NFT를 무시할 수 없는 상황이 되었습니다. 실제로 UBS 2021년 3분기 리포트에 따르면, NFT 아트 구매를 고려하고 있다고 답한 사람들이 상당히 많았습니다.

미술품 구매에서 작품이 지닌 내적 가치 이외에 사회적 가치, 투자적 가치, 과시적 가치의 측면이 높아질수록 NFT 아트에 대한 관심 역시 높아질 수밖에 없습니다. 세계적인 가수 저스틴 비버도 130만 달러에 '지루한 원숭이 요트 클럽BAYC, Board Ape Yacht Club' NFT를 구매할 정도니, 그 대중적 인기를 가늠할 만합니다. 이 BAYC NFT는 이를 소유한 '홀더'들만을 위한 특별한 커뮤니티의 접근 권한도 된다고 하니(이런 점에서 NFT는 클럽 회원권이 될 수도 있겠네요), 이것 없이는 들어갈 수 없는 커뮤니티의 존재

때문에라도 가치가 더욱 높아질 수밖에 없습니다. 심지어 그 커뮤니티에 마돈나와 저스틴 비버가 들어가 있다면, 가입 경쟁은 더욱 치열해질 수밖에 없겠죠. 그리고 경쟁이 치열해지면 당연히 가격이 오르게 됩니다.

NFT 아트의 핵심은 지적재산권에 있습니다. 초기에는 NFT 아트 구매가 그 지적재산권을 구매하는 것으로 오해되곤 했죠. 사실 오해라기보다는 혼돈이었습니다. 작가가 원본 데이터를 판다는 것이 그 저작권까지 판매하는 것처럼 들렸기 때문입니다. 일부 NFT 아트 구매자들은 여전히 구매한 NFT의 저작권을 본인이 소유하는 것으로 생각하고 있습니다. 디지털 이미지를 소유한다는 것, 그것도 수억 원을 주고 구매한 이미지를 그저 소유만 한다는 것이 매우 이상할 수도 있겠지만, NFT 아트의 구매는 실제로 그 소유권만을 구매하는 것입니다. 이미지의 저작권, 2차 저작물

유가 랩스Yuga Labs에서 만든 BAYC NFT는 PFP(Profile Picture) 프로젝트로, 처음에는 0.08이더리움에 1만 개가 발행되어 12시간 만에 매진되었습니다. BAYC NFT는 BAYC가 운영하는 온라인 클럽에 접근할 수 있는 인증서이자 해당 이미지에 대한 100% 소유권이기에, 2차 저작물을 만들 수 있는 권한까지 모두 포함되어 있습니다. 따라서 BAYC NFT를 구입하는 것은 단순히 디지털 이미지 하나를 소유하는 것이 아니라 1만 개로 이뤄진 BAYC의 지적 자산을 0.01% 소유하는 것입니다. 그리고 이 지적 자산이 만들어낼 수 있는 사업 아이템은 무한합니다. BAYC의 이미지를 활용한 티셔츠나 휴대폰 케이스, 만화, 게임 등이 이미 나왔고, 심지어 커피 사업도 등장했습니다. 최근 거래된 BAYC의 〈Board Ape #6866〉은 2021년 5월 1일 0.08이더리움에 처음 거래된 후 11차례의 재판매 과정을 거쳐 2022년 4월 18일 190이더리움(약 6억 5,000만 원)까지 올랐습니다. BAYC NFT는 다양한 부가가치를 만들어내는 리소스이자, 소유자에게는 저스틴 비버나 마돈나도 소유한 전 세계에 1만 개뿐인 희소성 높은 IP의 소유자라는 증빙입니다. 세계에서 0.0000012%만이 소유할 수 있는 특별한 자산이라는 상징적 가치를 지닌 거죠.

저작권을 양도받는 것이 아닙니다. 이를 혼돈하지 말아야 합니다.

원작자가 아닌데 NFT를 발행하는 사례도 있습니다. NFT 아트 발행을 두고 작가들과 분쟁에 휩싸인 벤 무어Ben Moore의 사례가 대표적 예입니다. 벤 무어는 2013년 기획한 「아트워즈Art Wars」라는 자선 전시에서 애니시 카푸어, 데이미언 허스트, 바스키아 재단 등과 함께 영화 「스타워즈」에 등장하는 스톰트루퍼의 헬멧에 여러 작품 이미지를 그려 넣고는, 이를 판매해 수익금을 기부했습니다.

벤 무어는 당시 찍은 사진 이미지를 데이터로 2021년 NFT 1,138개를 발행하고, 여기서 발생한 수익금을 다시 기부하기로 했습니다. 문제는 이 NFT 발행 과정에서 원작자인 작가들의 허락을 받지 않은 것입니다. 일부 작가들은 NFT 발행 프로젝트를 미리 알고 자기 작품을 빼달라고 요청했고, 이를 몰랐던 작가들은 소송을 진행하기도 했습니다. 핵심은 작품이 아니라 작품의 이미지를 NFT로 만든 것이고, 그 작품 이미지는 브라이언 시먼스Bryan Symondson가 찍은 것이지만, 그 이미지 소유권은 「아트워즈」 프로젝트에 있었다는 것입니다. 이 경우에는 작품 이미지를 가지고 NFT를 발행할 수 있는 권한이 누구에게 있냐의 문제인 것이죠.

최근 더 큰 문제는 유사 아이템의 등장입니다. '지루한 원숭이 요트 클럽'의 유사품들이 이름만 살짝 바꿔 나오고 있죠. 또 다른 문제로 구매한 NFT를 보관하고 있는 플랫폼이 해킹을 당한다거나, 사업이 망해서 서버가 사라지는 것 또한 큰 문제입니다. 비

밀번호 분실로 전자 지갑을 확인할 수 없는 상황도 생길 수 있을 테죠. 만약 찾을 수가 없다면? 자기 자산에 접근이 불가능해질 수 있습니다. NFT는 결국 기술에 기반한 것이기에, 기술적 불안정성은 NFT의 가장 큰 리스크입니다. 시장의 초기 단계이기에 시간이 지나면 어느 정도 안정화되겠지만, 현재 상황에서 NFT 기술의 불안정 리스크는 상당히 높다고 할 수 있습니다.

기술적 이슈 외에 NFT가 가지고 있는 환경과 사회 문제 또한 큽니다. NFT를 거래하는 가상화폐의 채굴을 위해 가동되는 컴퓨터 장비들은 더 많은 코인을 채굴하기 위해 더 많은 전력을 소비하는 구조입니다. 결국 더 많은 가상화폐를 만들기 위해 실제 에너지를 더 많이 쓰고, 이는 탄소 배출 문제와 직결됩니다. 현재 미술계의 큰 이슈 가운데 하나는 환경 문제입니다. 갤러리와 미술관 모두 나서서 탄소 배출을 줄이는 노력을 기울이는 중이죠. 예술의 사회적 역할을 고민하는 작가들은 인간이 저지른 환경오염의 결과가 코로나 사태와 지구 온난화, 기상 이변 등으로 나타나고 있는 사실에 주목하며, 이에 대한 인식과 비판을 넘어 새로운 가능성과 대안을 제시하고자 노력 중입니다. 이와 같은 상황에서 NFT 제작과 거래 과정에서 필연적으로 수반되는 에너지 과용은 NFT 플랫폼들이 풀어야 할 숙제 중 하나입니다.

디지코미스트Digicomist.com의 연구에 따르면, NFT 작품 하나를 거래할 때 발생되는 탄소발자국(이산화탄소 약 33.4kg)은 인쇄물을 열네 번 우편 발송할 때 배출되는 이산화탄소와 맞먹습니다. 이것은 소고기를 먹을 때 발생하는 탄소발자국이 닭고기를 먹

때 발생하는 탄소발자국의 열 배인 것과 비교할 만합니다. 지구를 위해서 소고기를 먹을 것인가? 닭고기를 먹을 것인가? 지구를 위해서 NFT 작품을 만들 것인가? 종이로 작품을 만들 것인가? 예술의 사회적 역할과 함께 NFT 아트 제작에 따르는 환경오염은 꼭 한 번 짚어봐야 할 문제입니다. 하지만 물리적 형태를 지닌 모든 예술 작품 제작과 그 전시 또한 상당한 환경오염을 유발한다는 점에서 이는 비단 NFT만의 문제점은 아닙니다.

또 다른 문제는 결국 NFT로 돈을 버는 사람들은 디지털 아트 작가들이 아니라, 가상화폐 투자자들인 경우가 더 많다는 점입니다. NFT 아트 시장은 가상화폐 투자자들의 도박판이 되어가고 있습니다. '금전화된 작품'이라는 개념은 그렇지 않아도 지나치게 상업화된 미술 시장에 '작품=돈'이라는 잘못된 인식을 확대 재생산할 수 있습니다. 미술 시장이 커질수록 투자 성향의 구매자가 많아지는 것은 필연적 일이겠지만, 미술품이 다른 대체 자산과 다른 가장 큰 차이점은 그것이 지닌 미학적, 사회적, 역사적 가치입니다. 우리가 항시 잊지 말아야 할 것은 미술 시장에서 미술품의 금전적 가치는 그 미술품이 지닌 미학적, 사회적, 역사적 가치에 기반해 결정되는 것이라는 사실입니다. 절대 금전적 가치에 따라 다른 가치들이 정해지는 게 아닙니다. 지나치게 금전적 가치만 우선시하는 것은 미술품, 나아가 모든 시각 창작물이 지닌 다양한 가치의 핵심을 놓치는 것입니다.

비플의 작품이 얼마에 낙찰되었는지 금액만 따질 것이 아니라 그의 작품을 한번 들여다볼 필요가 있습니다. 다양한 NFT 작

품들이 얼마에 팔렸는지만 찾아볼 것이 아니라 작품이 지닌 미학적, 사회적, 역사적 가치를 함께 살펴본다면, 극단적으로 상업화된 현재 미술 시장의 흐름에 휩쓸리지 않고 더 나은 시장을 만들어갈 방향성을 찾을 수 있을 것입니다.

NFT의 활용과 미술계

CHAPTER 4

코로나 팬데믹은 우리 삶에서 온라인의 활용을 급격히 증가시켰습니다. 이런 상황에서 온라인에 기반한 우리 삶의 또 다른 현장인 메타버스가 급속도로 주목받게 되었죠. 그리고 메타버스 속 '가상 경제The Virtual Economy'를 선점하려는 기업들의 발 빠른 시도가 이어지고 있습니다. 페이스북이 회사 이름을 '메타Meta'로 바꾸고 10억 달러, 현 시점 기준 한화로 약 1조 3,400억 원을 메타버스에 투자한다는 계획을 발표했습니다. 패러다임 전환에 조금이라도 뒤쳐질까 두려운 기업들은 너도나도 메타버스 전략 수립에 나서고 있습니다. 메타버스에서 이뤄지는 새로운 가상 경제 활동의 핵심 축은 NFT가 될 가능성이 높습니다.

미술계 또한 블록체인과 NFT를 적극적으로 수용해 다양한 프로젝트를 진행해왔습니다. 그 유형으로는 첫째, 일반 작가들이 디지털 작품을 제작하고 이를 NFT화하는 것입니다. '태생적인 디지털natively digital' 작품에 NFT 기술을 적용하는 것이죠. 둘째, 물리적 원본 작품이 있는 상태에서, 이 원본의 사진 데이터를 활용해 한정판 NFT를 만드는 것입니다. 이는 유명 작가의 작품을 소장하고 있는 미술관이나 작가의 유족 등이 소장품 이미지를 활

용해 NFT를 제작하고 판매하는 유형입니다.

실제 원본 작품의 사진을 NFT화해 판매하는 대표적인 사례로 브리티시 미술관이 제작한 호쿠사이 판화 작품이 있습니다. 프랑스의 라컬렉시옹La Collection이라는 NFT 거래 플랫폼과 협업해 제작된 호쿠사이 판화의 NFT는 그 자체로 작품이라기보다는 작품의 디지털 이미지에 에디션을 붙인 것입니다. 에디션이 2개뿐인 울트라 레어Ultra Rare, 10개인 슈퍼 레어Super Rare, 100개인 레어 Rare, 1,000개인 리미티드Limited, 1만 개인 커먼Common이 발행되었습니다. 현재 판매는 종료되어 재판매로 나오는 것들만 구매할 수 있는데, 울트라 레어의 가격이 현재 기준 14만 8,000유로로까지 올랐습니다.

유사 사례로 한국에서는 2022년 김환기 작가의 작품 〈우주 Universe, 05-IV-71 No. 200〉이 에디션 3점으로 NFT화되어 약 7억 원에 판매되었습니다. 원본이 존재하는 작품의 이미지 데이터가 2억이 넘는 고가에 판매된 놀라운 사례입니다. 이 NFT 작품의 운명은 구매자의 구매 의도가 투기인지 아닌지,* 그리고 만약 재판매로 시장에 나온다면 첫 번째 판매가보다 높게 판매될 것인지 낮게 판매될 것인지 여부에 달려 있습니다. 태생적으로 디지털 작품도 아닌 원작의 이미지 데이터가 '김환기'라는 이름만으로 얼

NFT 거래 플랫폼 라컬렉시옹.

마까지 올라갈 수 있을지는 재판매될 때의 구매 경쟁자 수와 지불 능력에 달려 있을 것입니다. 김환기 작가의 가장 대표적인 작품으로 131억 9,000만 원에 팔린 작품의 판화가 전 세계에 오직 3점만 있다고 가정해본다면, 2억이라는 금액도 무리가 없어 보일 수 있습니다. 그러나 태생적인 디지털 작품만 NFT로 거래한다는 기준을 세운 크리스티의 디지털 세일즈 디렉터 노아 데이비스Noah Davis의 말을 환기해보면, 원작이 있는 작품의 NFT가 어떤 방향으로 흐를지 미래는 아직 미지수입니다.

최근에는 벨베데레 미술관이 밸런타인데이에 구스타프 클림트Gustav Klimt의 〈키스〉를 1만 조각으로 나눠 각각 1,850유로에 판매했습니다. 1만 개가 모두 판매되면 1,850만 유로, 한화로 약 240억 원가량의 수익을 창출할 수 있습니다. 이미 발매 당일 37억 원어치가 판매되었고, 앞으로 벨베데레 미술관은 이 1만 조각이 계속 재판매되는 과정에서 수수료를 반복적으로 얻게 됩니다. 계획대로만 된다면 매년 미술관 재정에 큰 도움이 될 테죠. 그럼에도 원작자도 아닌 미술관이 작품을 소유하고 있다는 이유만으로 그 이미지를 활용해 이런 막대한 수익을 창출해도 될 것인지 의문이 남습니다. 미술관이 소장한 작품이 NFT 기술을 통해 황금알을 낳는 거위가 되는 셈인데, 이 수익이 공공적 용도로 쓰이지 않는다면 지탄의 대상이 될 소지 또한 높지 않을까요.

미술관처럼 작품을 소장하고 있는 주체들은 원본의 이미지를 활용해 NFT 프로젝트를 시도하고 있습니다. 반면 작가들과 갤러리들은 작가의 작품 세계를 기반으로 디지털 작품을 만들고

이를 NFT화하는 작업, 그리고 한 발 더 나아가 이를 가상공간에서 전시하고 판매하는 방식으로 가닥을 잡고 있습니다. 갤러리 가운데 현재 NFT를 가장 적극적으로 수용한 곳은 페이스 갤러리입니다. 페이스는 어스 피셔Urs Fischer의 NFT 작품을 시작으로, 몇몇 소속 작가들의 NFT 작품을 플랫폼에서 직접 거래하기 시작했습니다.

다카시 무라카미는 2021년 NFT 거래소인 오픈시OpenSea에서 자신의 NFT를 거래하려다가 "제가 아직 NFT를 잘 이해하지 못했습니다. 제대로 이해한 후 다시 돌아오겠습니다"는 메시지를 남기고 오픈시 계정에 사죄하는 이미지를 올렸습니다. 그 후 2022년 3월, 다카시의 NFT 프로젝트가 카이카이키키Kaikai Kiki 플랫폼에서 'Murakami.flowers'라는 이름으로 다시 등장했습니다. 이 프로젝트에서는 NFT 업계에서 적용하는 커뮤니티 활용 전략을 정확히 도입했을 뿐만 아니라 미학적 비전과 가치를 함께 전달하면서, 이 프로젝트가 단순 투자의 대상이 되는 것을 경계하는 모습을 보여줬습니다.

이렇듯 미술계에서 입지를 쌓은 작가들의 훌륭히 기획된 NFT가 등장하면서, 앞으로는 개념성이 높은 NFT 아트, 사회적 가치를 지닌 NFT 작품이 더 많이 등장할 수 있습니다. 특히 갤러리들은 작가의 작품 세계가 지닌 개념적 맥락이 담긴 NFT를 기획함으로써, 기존 순수 미술 시장에 NFT 아트를 포지셔닝하려는 시도를 이어갈 것으로 보입니다. 한 가지 우려되는 점은 재정 능력이 있는 주류 갤러리와 그곳 소속 작가들이 NFT 아트 시장의

카이카이키키 플랫폼에 등장한 다카시 무라카미의 NFT 작품.

흐름을 주도하면서, 중소 규모 갤러리와 그곳에 소속된 작가들, 혹은 갤러리가 없는 작가들의 경우에는 그 흐름에서 소외될 수 있다는 것입니다.

호기심으로 너도나도 디지털 이미지를 만들어 플랫폼에 올리고, 운 좋게 팔리면 좋고 아니면 마는 식의 초기 NFT 아트 시장은 이제 점차 정리되고 있습니다. 탄탄한 개념과 가치관을 가진 작가들이 NFT를 활용해 새로운 시도를 시작하면서, 단순히 시각적 강렬함을 무기로 NFT를 판매 수단으로 접근했던 초기 시도의 취약함이 드러나고 있습니다.

많은 작가들이 어떤 NFT 작품을 만들 것인지 고민합니다. 중요한 것은 잘나가는 NFT 프로젝트의 마케팅 전략을 따라하는 것이 아닙니다. NFT가 어떤 속성을 가지고 있는지, 그리고 그 속성을 활용해 어떻게 나만의 메시지를 전달할 수 있을 것인지가 정말 중요하죠. 만약 디지털에 기반한 NFT 작품의 유통과 판매 방식이 작품의 메시지를 전달하기에 적합하지 않다면 과감히 잊어버려도 되지 않을까요? 그렇다고 해서 NFT 아트가 줄 수 있다고 믿었던 가능성들을 놓치지는 않았으면 좋겠습니다. 디지털 작가의 데이터 작품을 판매할 수 있다는 가능성, 그리고 이를 소비하는 시장이 있다는 가능성은 여전히 유효합니다.

현재 그 시장은 지나치게 투기적 성향의 구매자로 넘쳐나고 있습니다. 하지만 미술 시장의 역사를 돌이켜보면, 미술 시장은 항상 투기와 거품 사이에서 조금씩 그 규모가 확대되었습니다. 새로이 유입된 구매자들 중 몇몇이 남아 의미 있는 확장을 만들

어가는 과정의 연속이 바로 미술 시장의 역사였죠. 어쩌면 투기도 거품도 필수 불가결한 요소일 수 있습니다. 탄탄한 개념과 가치관을 지닌 창작자가 존재한다면, 그리고 이들을 지원하는 매개자와 구매자가 존재한다면, NFT 아트는 시간의 흐름 속에서 자연스레 자기 자리를 찾아갈 것입니다. 하지만 앞서 살펴본 것처럼 NFT 아트 시장이 성장할수록 자본과 인력을 가진 거대 갤러리와 그곳에 소속된 작가들만이 시장을 주도할 수 있다는 리스크가 눈앞에 놓여 있습니다. 이를 현명하게 풀어갈 담론과 정책이 필요한 것입니다.

한국 미술 시장, 기회와 가능성

2015년경 문화체육관광부가 주관한 미술 시장 활성화 관련 세미나에 참여한 적이 있습니다. 세미나의 주제는 '왜 한국 작가의 작품 가격은 낮은가? 어떻게 하면 한국 작가의 작품 가격을 올릴 수 있을까?'였습니다. '정부에서 왜 작품 가격 올리는 것에 관심을 가지지?'라는 생각이 들 수도 있지만, 2015년 당시에 한 일러스트 작가가 생계유지를 하지 못하고 스스로 생을 마감한 사건이 있었음을 기억한다면, 왜 정부 차원에서 그런 세미나를 했는지 이해할 만합니다.

그러나 당시 참석한 사람들에게 세미나의 목표는 명확히 전달되지 못했습니다. 지금도 기억나는 장면이 '왜 한국 중견 작가들의 작품 가격은 중국의 쭝판지처럼 50대에 10억 원이 넘는 작품이 안 나오는가?' 같은 질문이 나오며 주제가 흐려졌고, 결국 국가 경쟁력을 높이기 위해 한국 작가들의 작품 판매 시장 활성화를

한참 논하다가, 결론은 작품 판매가 힘든 작가들에게 재정 지원을 하자는 것으로 세미나가 끝나버렸습니다.

지금 돌이켜보면 당시 세미나는 두 가지 각기 다른 질문을 명확히 던져야 했습니다. 첫째, 한국 작가 작품의 판매 활성화 및 가격 상승을 위한 제도적 지원 가능성 모색. 둘째, 시장 양극화 해소와 작품 판매로 생계를 유지하기 힘든 창작자들을 위한 지원 방안 모색. 한 가지 더하자면, 지원 대상이 되어야 하는 예술과 예술가의 범위에 대한 설정이 있을 것입니다.

정책 담당자들은 선택과 집중으로 국제 경쟁력을 키움으로써 장기적 측면에서 한국 작가들의 전반적 위상 증진을 도모하는 정책과, 지금 당장 모두에게 고루 혜택이 돌아가게 하는 정책 사이에서 항상 고민을 합니다. 그럴 때는 결과적으로 다수에게 혜택이 돌아가는 방향으로 결론이 나는 경우가 많죠. 그러다 보면 작품성과 작가성이 떨어지는 작가들에게도 형평성이라는 이유로 재정 지원이 돌아가는 경우가 생깁니다.

미술 시장의 활성화 및 특정 미술 작품의 가격은 좋은 작가 및 작품에 대한 기준, 작품을 구매하고자 하는 수요자의 수, 구매자들의 경제력에 영향을 받습니다. 이 가운데 좋은 작가 및 작품에 대한 기준은 가치의 보증 기관이라 할 수 있는 미술관의 전시와 기준을 참고로 설정되곤 합니다.

그런데 한국 미술 시장을 살펴보면 상당히 오랫동안 두 가지 요소, 즉 가치의 보증 기관과 수요의 확대가 제대로 작동하지 않고 있습니다. 다시 말해 미술관이 있긴 하지만 세계적으로 인지

도가 높은 미술관이 거의 없고, 이는 신뢰성 있는 가치의 보증 역할을 해줄 권위가 부재함을 의미합니다. 결국 서구 미술관과 갤러리가 가치 결정의 지표로 작동하면서, 한국 작가들은 소외될 수밖에 없었습니다. 미술 시장의 수요 역시 가진 자들의 취미 생활, 자금 세탁 수단 등의 부정적 인식 속에서 구매층 확대가 상당히 더디게 이어졌습니다. 이와 함께 한국 작품의 낮은 환금성, 해외 작품의 구매 어려움, 보관 및 재판매의 어려움 등으로 한국 미술 시장의 수요 확대는 그 돌파구를 찾기 힘들어 보였습니다.

다행히 이런 상황들은 최근 아시아로 미술 중심지가 확장되면서 주목할 만한 변화를 맞고 있습니다. 코로나 팬데믹 시기에 한국 국립현대미술관은 전 세계 미술관 중 가장 빠른 속도로 온라인으로 전환을 이룩하며 국제적 주목을 받았고, 정부의 적극적인 문화 분야 투자와 국립현대미술관의 규모 성장은 결과적으로 국립현대미술관의 국제적 인지도 상승으로 이어졌습니다. 현재 국립현대미술관은 아시아에서 가장 큰 규모의 공공 미술관 중 하나로, 전시 또한 아시아에서 가장 높은 수준을 자랑한다고 생각합니다.

더불어 최근 부의 세대 이동 현상으로 젊은 컬렉터가 다수 등장하고 있습니다. 이 젊은 세대 컬렉터들은 이전 세대 컬렉터들과는 달리 자신의 문화적 취향을 공유하고 소유한 예술품을 자랑하는 데 거리낌이 없습니다. 오랫동안 한국 미술 시장의 고질적 문제점 중 하나였던 미술품 컬렉션에 대한 부정적 인식이 세대 전환과 함께 매우 자연스럽게 해결되어가고 있습니다.

특히 작품의 투자 가치에 관심이 높은 젊은 세대는 미술 시

장 활성화의 주요 요소인 수요 확대를 자극하는 촉매제가 되고 있습니다. 게임과 엔터테인먼트 산업, 가상화폐 거래 등 온라인 비즈니스와 문화 콘텐츠로 부를 축적한 젊은 세대는 문화가 곧 돈이 될 수 있고, 사람들의 관심이 금전으로 환산될 수 있음을 이미 경험했기에, 문화 소비와 투자에 매우 적극적입니다. 그리고 이와 같은 시대적 흐름 속에서 한국의 미술 시장 규모는 지난 3년 동안 급격히 커졌습니다.

그럼에도 여전히 한국 작가들, 특히 한국 중견 작가들의 시장은 부진합니다. 최근 시장 동향을 보면 한국 미술 시장은 신진 작가와 블루칩 원로 작가, 그리고 해외 유명 작가 중심으로 돌아가고 있습니다. 한국의 중견 작가들은 왜 부진할까요? 한 가지 이유로 중견 작가들의 주요 미술관 개인전 부재를 들 수 있습니다.

한국 미술관들의 전시를 살펴보면 40~50대 작가들의 개인전이 매우 적습니다. 언젠가 한 공립미술관 큐레이터가 안타까운 목소리로 미술관에서 개인전이 가능한 작가는 적어도 70세는 넘어야 논쟁이 없다는 언급을 한 기억이 납니다.

결국 중견 작가들이 미술관의 개인전을 통해 작품 세계를 더욱 발전시키고, 대중적 인지도를 높이는 길이 막혀 있는 셈입니다. 작가의 인지도가 시장에 긍정적 영향을 미치는 선순환 구조가 한국에서는 잘 작동하고 있지 못한 것이죠.

가까운 중국만 살펴봐도 이미 40대부터 미술관 개인전을 합니다. 30대 신진 작가 시기를 지나 40대부터 시작되는 중견 작가의 시기에 미술관 개인전으로 대중에게 인정받은 작가는 미술계

의 중심으로 한 발짝 더 다가서며, 이에 따라 시장의 수요도 자연스레 커집니다. 이는 서구 작가들 역시 마찬가지입니다.

그러나 한국에서 40~50대 작가들이 주요 미술관에서 개인전을 가진 사례가 얼마나 되는지 살펴보면 그 차이를 바로 알 수 있습니다. 한국 작가들이 신진 작가 때와 원로가 되었을 때 작품이 가장 잘 팔리는 현상 또한 이런 맥락에서 이해할 수 있지 않을까 싶습니다. 물론 국립현대미술관 및 여러 시립미술관에서 몇몇 중견 작가들의 개인전이 이뤄지고 있지만, 개인전 작가의 연령별 비율을 따져보면 해외에 비해 원로 작가 비율이 월등히 높은 것이 한국 미술계의 현실입니다.

물론 주요 미술관에서 전시회를 연 작가들의 작품 가격이 올라가는 현상을 좋지 않게 보는 시각도 있습니다. 하지만 신진, 중견, 원로 작가층이 탄탄하게 구성되어 있고, 그들의 시장이 안정적으로 형성될 때, 한국 컬렉터들이 한국 작가의 작품을 안심하고 구매할 수 있을 것입니다. 해외 컬렉터들 또한 한국 작가의 작품 구매에 주저하지 않을 것입니다. 이는 한국 작가 시장의 국제적 경쟁력을 높이고, 장기적으로 한국 작가들이 더 안정적 환경에서 더 좋은 작품을 만들 수 있는 동력이자 밑거름이 될 수 있습니다.

현재 한국 미술 시장은 경제 성장, 온라인 기반 사업으로 부를 축적한 새로운 자산가들의 등장, 이들의 미술품 구매에 대한 높은 관심을 기반으로 수요가 증가하는 매우 긍정적 상황입니다. 이와 같은 상황 속에서 해외 갤러리들과 딜러들이 적극적으로 한국 시장을 공략하기 위해 유입되고 있죠. 프리즈 아트페어는 아시

아 진출을 위한 교두보로 서울을 선택하고 2022년 9월 프리즈 서울을 개최했습니다. 2010년대 해외 갤러리들이 중국으로 유입되던 시기를 떠올리게 할 만큼 떠들썩한 성황을 이뤘죠. 수요를 기반으로 규모가 커지고 있는 한국 미술 시장은 글로벌 미술 시장으로 발돋움할 수 있는 큰 기회를 맞이했습니다. 이렇게 호응하는 기회에 정말 중요한 것은 과도한 투기성 구매의 지양과 국내 갤러리와 작가의 성장일 테죠.

해외 갤러리와 작가와의 경쟁 속에서 살아남는 한국 갤러리와 작가는 국제적 갤러리와 작가로 발돋움할 수 있겠지만, 그렇지 못한 갤러리와 작가는 더욱 어려운 상황에 빠질 수 있습니다. 이런 경쟁에서 국민의 세금으로 운영되는 공공 미술관들은 한국 미술의 발전을 위해 꼭 해야 할 일 한 가지가 있습니다. 전략적으로 한국 중견 작가의 개인전을 적극적으로 유치해, 해외 작가들과 한국 작가들이 어깨를 나란히 할 수 있는 무대를 제공하는 일입니다.

이 책을 준비하면서 그동안 제가 쌓아왔던 다양한 미술 시장의 경험이 주로 서구 미술계를 기준으로 형성된 것임을 깨달았습니다. 2002년 처음 영국 출장을 시작으로, 2005년에는 독일과 중국 출장을 참 많이 다녔습니다. 2010년대에는 런던, 뉴욕을 중심으로 움직이며 계속 중국의 움직임을 주시했고, 2014년부터 2019년까지는 직접 중국 미술 시장에 진출하기도 했습니다. 2014년과 2019년 사이 싱가포르 아트 스테이지, 아트 자카르타 등 동남아 출장도 빈번했습니다. 20여 년을 주로 해외로 돌아다녔는데,

2022년 가을 뜨겁게 달군 프리즈 서울.

그 이유는 한국이 그사이 한 번도 글로벌 미술의 중심지가 아니었기 때문입니다.

한국 미술 시장은 2022년 현재 큰 호황을 맞으며 국제 미술 시장에서 조명을 받고 있습니다. 서구 주요 갤러리들 또한 한국에 너도나도 지점을 열고 있으니, 한국 미술 시장이 글로벌 미술 시장의 새로운 중심지가 될 수 있는 가능성이 목전에서 반짝거리고 있습니다.

사실 2007년 즈음에 한국 미술 시장이 글로벌 미술 시장으로 도약할 가능성이 한번 있었습니다. 중국 경제가 급속도로 성장하며 중국 미술 시장이 조명받을 때, 아시아의 여타 미술 시장도 함께 성장할 수 있는 기회가 있었던 것입니다. 무엇보다 2007년경 중국 미술 시장은 아직 걸음마 단계였기 때문에 상대적으로 동시대 미술이 발달하고, 컬렉터들 또한 글로벌 작가의 작품을 소장하는 것에 익숙한 한국 미술 시장은 아시아 미술 시장의 중심지로 글로벌 미술 시장의 한 축이 될 수 있는 가능성이 있었습니다. 게다가 아시아에서 가장 오래된 아트페어, 키아프를 개최하는 곳이 바로 한국이었습니다. 당시에는 아트바젤 홍콩도 없었고, 아트 스테이지 싱가포르도 없었죠. 웨스트번드 아트&디자인이나 Art021도 없었습니다. 키아프가 아시아 미술 시장의 중심이 되었다면, 아마도 아트바젤은 홍콩이 아니라 한국에 진출해 아트바젤 서울을 개최했을 수도 있습니다. 만약 그렇게 되었다면, 그로부터 15년이 흐른 오늘날 한국 미술계는 글로벌 미술계와 어깨를 나란히 할 수 있었을 것입니다. 하지만 그런 일은 일어나지

않았습니다.●

그런데 지금 또 한 번의 기회가 프리즈 서울로 현실화되었습니다. 프리즈 서울을 기점으로 한국 미술계는 국제 미술 중심지로 도약할 가능성을 시험받게 된 셈입니다. 물론 초기에는 여러 어려움이 있겠죠. 그렇더라도 약 100여 곳의 해외 주요 갤러리들과 그들의 전속 작가 작품이 한국으로 유입된 것은 한국 컬렉터들에게 다양한 콘텐츠를 접할 수 있는 소중한 기회입니다. 해외 유명 작가의 작품을 운송비 부담 없이 직접 구매할 수 있다는 것도 상당한 이점입니다. 사실 한국의 갤러리들에게는 높아진 경쟁 속에서 치열하게 생존을 모색해야만 하는 어려운 시기가 될 수도 있습니다. 그러나 이 경쟁에서 살아남는 갤러리는 해외 유명 갤러리와 어깨를 나란히 하는 글로벌 갤러리로 성장할 수 있을 것입니다.

이런 기회는 작가들 또한 마찬가지입니다. 해외 갤러리들이 가져올 세계적 작가들의 작품과 같은 공간에서 한국 작가들의 작품이 전시되고 판매될 수 있는 기회는 너무도 소중할 것이나, 정작 판매 성과는 부족할 가능성이 큽니다. 하지만 시간의 흐름 속에서 역량을 갖춘 작가는 글로벌 갤러리를 통해 해외에서 전시되고 판매될 수 있는 기회를 잡을 것입니다.

●　문제는 언어의 제약과 함께 키아프가 지닌 한계입니다. 한국화랑협회가 개최하는 키아프는 참여 갤러리를 관리해 페어의 수준을 국제적으로 끌어올리기에는 태생적으로 한계가 있습니다. 협회에 등록한 갤러리들을 모두 수용해야 하기 때문이죠. 참여 갤러리와 작가, 그리고 출품작의 수준을 심사해 관리하는 국제 아트페어와 근본적으로 다를 수밖에 없습니다. 페어 수준을 관리하지 못하다 보니 키아프에 참여하는 해외 갤러리 역시 비주류가 대부분이었습니다.

앞으로 10년 뒤 한국 미술 시장이 글로벌 미술 시장에서 어떤 위상을 차지하고 있을지 궁금하네요. 2022년을 시작으로 3년 내에 큰 그림이 나올 것이라 생각합니다. 싱가포르처럼 국제 미술 시장의 새로운 스타로 등장했다가 다시 지역 시장으로 후퇴할지, 아니면 상하이의 경우처럼 국제 미술 시장의 중심축이 될지 말입니다. 한국 미술 시장이 장기적으로 글로벌 미술 시장의 한 축이 되기 위해서는 미술 시장의 세 주체, 즉 창작자인 작가, 매개자인 갤러리와 미술관과 언론, 그리고 구매자인 컬렉터가 모두 다가오는 다양성과 경쟁을 즐기고, 그 속에서 예술에 대한 각각의 비전을 실천하고자 노력해야 할 것입니다.

부디 한국 미술 시장에 행운이 함께하기를 기원해봅니다.

미술 작품 구매 체크리스트 13

2021년 한국 미술 시장의 총 매출은 약 9,223억 원으로, 2020년 대비 대략 170% 성장했습니다. 매출의 성장은 개별 컬렉터의 작품 구매 증가도 있겠지만, 무엇보다 신규 컬렉터의 진입 영향이 큽니다. 하지만 신규 컬렉터들은 작품 구매에 대한 정보와 경험이 부족해 초기에 상당한 실수를 하기도 합니다. 많은 컬렉터들이 경험으로 배운다고 말하는 이유가 여기에 있습니다.

다행히 최근에는 정보가 부족한 경우가 거의 없습니다. 최근 컬렉터들, 특히 온라인 활용에 능숙한 젊은 컬렉터들은 의지와 노력에 따라 전문가보다 더 많은 정보를 취득할 수 있습니다. 그렇지만 수많은 정보들 사이에서 길을 잃을 수도 있겠죠.

20년 동안 작가를 지원하고, 전시를 기획하고, 전속 작가들의 작품을 스튜디오에서 꺼내 가격을 책정해 판매 무대에 올려왔습니다. 동시에 10여 년 이상 소속된 기관의 소장품 구매를 담당

하며 매해 적으면 10억 많으면 100억 규모의 작품을 구매해왔습니다. 이 경험을 바탕으로 여기에 미술 작품 구매 체크리스트를 정리해봤습니다. 상황에 따라, 작품에 따라 적용 방식이 조금씩 달라질 수도 있지만, 아래 10가지 정도의 틀을 가지고 구매와 판매를 한다면, 건전한 소비와 판매가 될 것이라 생각합니다.

1. 새로운 작가를 접하게 되었을 때, 흥미로운 작품을 발견했을 때, 그 작가가 미술계에서 가진 위상을 살피고자 한다면 작가의 경력을 꼼꼼히 살펴보시기 바랍니다.

- 경력이 부족한 젊은 작가는 작품의 콘셉트를 봐야 합니다.
- 중견 작가는 콘셉트가 어떻게 변화하고 발전되었는지 그 추이를 살펴봐야 합니다.
- 원로 작가는 역사성으로 파악해야 합니다. 또 원로 작가의 경우에는 옥션 낙찰 결과가 그 작가의 가치를 판단하는 데 도움이 되기도 합니다. 다만 무조건 높은 가격이 중요한 게 아니라 가격 상승이 있느냐 여부가 중요합니다.
- 작가의 시장 규모는 가격 상승을 결정합니다. 국제적으로 활동하는 작가는 그만큼 시장 규모가 클 수 있다는 증거이니, 경력 사항에서 국제 전시를 살펴보기 바랍니다.

2. 옥션 낙찰 결과를 중요하게 생각하는 컬렉터가 많아지고 있는데, 낙찰 결과는 정보도 되지만 동시에 독이 될 수 있습니다.

- 옥션 낙찰 결과는 가격 지표입니다. 그러나 절대적 가격 지

표는 아닙니다.

- 원로 작가의 시장은 옥션 낙찰 결과가 중요합니다. 그러나 최고가 금액보다 가격의 흐름을 파악하는 것이 중요합니다.

- 중견 작가의 시장은 등락이 있을 수 있습니다. 중견 작가는 여전히 과정의 중간에 위치해 있기 때문입니다.

- 젊은 작가의 시장은 가격 메리트가 핵심입니다. 젊은 작가의 작품이 옥션에서 높은 가격에 판매된 것은 그 작가에 대한 대중의 호감도를 반영하지만, 지나치게 높은 옥션 낙찰가는 특별히 주의해야 합니다.

3. 작품 구매에 있어 작품 크기와 에디션은 기본 확인 사항입니다.

- 한국과 아시아는 특히 작품 크기에 민감합니다. 한국은 호당 가격, 중국은 센티미터 혹은 제곱미터 단위로 가격이 매겨집니다. 같은 호수 중에서도 변형 크기라는 것이 있어서 실제 면적으로는 더 작지만 호수가 같아서 같은 가격이 책정되는 경우가 있으니, 크기를 정확히 확인해야 합니다.
사진 등의 경우 이미지 주변의 흰색 여백까지 포함해 작품 크기로 잡는 경우가 있습니다. 실제 이미지 부분의 크기도 꼭 확인하기 바랍니다. 가끔은 액자까지 포함된 크기가 적혀 있기도 하니 작품의 크기가 가격에 영향을 미칠 수 있는 평면 작품의 경우에는 이를 잘 확인하기 바랍니다.

- 에디션 작품은 에디션 개수를 꼭 확인해야 합니다. '유니크 Unique'로 여겨지지만 에디션이 있는 경우가 있으니, 회화 작

품이 아닌 경우 에디션 여부를 확인해보면 좋습니다. 꼭 그런 건 아니지만 에디션이 있는 경우에는 에디션 작품이 해당 작가의 유니크 작품보다 가격이 낮은 것이 대부분입니다. 같은 작가 내에서 에디션이 5개가 있는 경우도 있고, 200개가 있는 경우도 있습니다. 같은 에디션 작품이라도 에디션 수에 따라 가격은 달라져야겠죠.

- 요즘은 NFT 아트도 많이 구매하는데, 디지털 작품이라 에디션이 존재할 수 있지만 유니크로 제작하는 경우도 많습니다. 흥미로운 점은 NFT 아트의 경우에는 에디션이 존재할 시 1번이 가장 높은 가격으로 형성된다는 점입니다. 마치 신규 아이폰 모델을 세상에서 가장 먼저 구매하는 것과 흡사하다고 할까요.

에디션 작품의 경우에는 판매 가능한 작품의 개수가 적어질수록 가격이 높아집니다. 그래서 에디션이 10개 있다면 어떤 고객들은 1번보다 마지막 에디션을 구매하는 경우도 있습니다.

4. 재료의 견고성을 확인해야 합니다.

- 개인 소장의 경우 작품의 재료는 중요한 이슈입니다. 미술관처럼 전문 보존 인력이 없으니 작품의 관리와 보관, 이동 등이 까다로울수록 문제가 발생할 가능성이 높습니다. 개념이 좋다면 재료야 무슨 상관일까 싶지만, 보존에 스트레스를 받지 않기 위한 조치는 꼭 필요하죠.

- 특히 장소에 따라 작품의 재료가 설치나 보관이 가능한지 확인해야 합니다. 작품은 대부분 온도 24~26도, 습도 40~60%에서 보관하면 좋습니다. 습기가 많은 지하 창고에 페인팅 등을 보관하면 곰팡이가 생기거나 캔버스가 늘어날 수 있습니다. 특히 종이 작품의 경우 습도가 높으면 변형이 심합니다.

5. 제작 연도에서 힌트를 찾을 수 있습니다.

- 원로 작가의 구작 가격은 크기보다 역사성이 더 중요합니다. 어떤 전시에서 보여준 작품인지, 어떤 시기에 제작된 작품으로 작가의 작품 세계에 어떤 영향을 미쳤는지 등에 따라 작품 가격이 차이 날 수 있습니다.

- 중견 작가의 작품이 구작일 경우에는 재판매인지 첫 판매인지 확인이 필요합니다. 해당 작가의 시장이 매우 활성화되어 있는 상황에서 그동안 시장에 내놓지 않다가 나온 경우도 있지만, 작품 판매가 잘 이뤄지지 않아서 과거의 작품이 시장에 나오는 경우도 상당합니다.

- 신진 작가의 작품은 신작일수록 좋습니다. 원로 작가의 작품이 구작일수록 좋은 것과 앞뒤가 맞지 않는 듯하지만, 신진 작가의 경우는 시간의 흐름에 따라 성숙기로 접어듭니다. 이제 30대 작가인데 그 작가의 대학원 때 작품이 더 좋은 건 아니겠죠.

6. 작품의 전시 이력Provenance 및 참고 문헌Chronology을 확인해야 합니다.

- 특정 작품의 전시 이력은 작품 가격에 영향을 미칩니다. 세계적으로 유명한 미술관에서 가진 전시 한 번의 영향력이 인지도 낮은 갤러리 수십 곳에서의 전시보다 클 수 있습니다. 같은 작가의 유사한 작품 중 전시 이력이 아주 좋은 것과 그렇지 않은 것이 있다면, 전시 이력이 좋은 것일수록 더 좋습니다. 하지만 전시 이력이 떨어지는 작품이 더 좋다면, 구매 후 여러 좋은 곳에서 전시될 수 있도록 적극적으로 작품 대여를 해주세요. 공유 속에서 가치가 높아지는 것이 바로 미술입니다.

- 블루칩 작가의 작품 중 특히 구작은 전시 이력이 차후 재판매 여부에 큰 영향을 미칩니다. 그러나 인지도 있는 곳에서의 전시 이력을 따지다 보면 아시아 작가가 서구 작가를 이길 수 없고, 젊은 작가가 원로 작가를 이길 수 없는 경우가 많으니, 이 또한 참고하기 바랍니다. 성장 가능성이 있으니까요.

7. 보증서는 필수입니다.

- 작가 보증서 및 갤러리 보증서를 둘 다 확인해야 합니다. 시간의 흐름에 따라 보증서 없이는 작품의 진품 여부를 확인하기 힘들어지는 경우가 많기 때문입니다.

- 세컨더리 작품의 경우 감정서 및 진품 보증서를 반드시 확

인해야 합니다. 몇몇의 손을 거친 작품의 경우, 특히 원로 작가나 작고 작가의 경우에는 진품 여부가 항시 논란이 되기 때문에 작품 구매 시 감정서나 진품 보증서, 혹은 관련 기록 등이 있는지 여부를 먼저 파악한 후 작품 구매 여부를 고민하는 것이 좋습니다.

• 작가가 작품과 함께 찍은 사진은 보증서만큼 중요합니다. 특히 작품을 구매할 때 작품이 걸려 있는 현장에서 판매자나 작가와 사진을 찍어두면 기념도 되고 기록도 되고, 여러모로 도움이 됩니다.

8. 구매 갤러리의 전문성과 인지도를 파악해야 합니다.

• 갤러리가 판매 중심 갤러리인지, 작가 중심 갤러리인지 확인해야 합니다.

• 구매한 작품이 갤러리의 전속 작가인지 여부를 확인해야 합니다. 가능한 한 작가의 전속 갤러리에서 구매를 하는 것이 문제 발생 시나, 차후 작가에 대한 추가 정보 획득, 작품 손상 시 수선 요청 등에 도움이 됩니다.

9. 옥션에서 작품을 구매할 때는 항상 수수료를 추가로 고려하세요.

• 옥션에서는 추정가 외에도 작품 가격에 따라 구매 수수료가 붙습니다. 낙찰 금액이 높을수록 수수료율은 낮아지지만 대개 10~25% 정도입니다. 이를 고려하지 않으면 수수료를 합산한 최종가가 작가의 시장 평가보다 높아지는 상황이 벌어

질 수 있습니다.

- 옥션에서는 입찰가 상한액을 미리 정해놓고 응찰을 시작하는 것이 좋습니다. 분위기에 휩쓸려 과하게 높은 가격에 작품을 구매하는 것을 피하기 위해서입니다.

10. 옥션이나 세컨더리 구매 시 작품 컨디션을 직접 확인하는 것이 필수이며, 만약 그렇지 못할 때는 컨디션 리포트를 요청하세요.

- 구작의 구매 시 컨디션을 꼭 확인해야 합니다. 이미지만 보고 작품을 구매하는 경우 실제 작품의 작은 문제점들을 놓치게 되는 경우가 꽤 있습니다. 재판매 시 이런 작은 문제점들이 흠이 되는 경우가 생기니 꼭 확인하기 바랍니다. 무엇보다 재판매 여부를 떠나 이미지와 원작이 실제로 차이가 나는 경우가 있으니, 실망하지 않기 위해서는 가능한 한 실물을 확인해야 합니다.

11. 재판매 조건이 있는지 확인해야 합니다.

- 갤러리마다 작품에 따라 재판매 조건이 다를 수 있으니 확인해야 합니다. 갤러리들이 재판매 기간에 제약을 두는 이유는 작가의 시장을 건전히 유지하기 위함이니, 긍정적인 마음으로 이해하고 지원할 필요가 있습니다. 만약 단기 판매가 목적이라면 그럴 수 있는 작품을 선별해 사는 것이 좋습니다.

12. 작품이 고가일 경우에는 보험에 가입하는 것도 추천합니다.

- 보험사를 통해 작품 보험에 가입할 수 있습니다. 하지만 방화나 수해 대비가 철저하지 않은 환경에 설치한 작품은 보험을 가입하기가 쉽지 않습니다. 보험사가 가입 시 작품의 설치 환경을 고려하기 때문입니다.

- 환경이 취약할수록 보험료율은 올라갑니다. 따라서 투자로 작품을 구입한다면 안전한 수장고에 일정 비용을 지불하고 작품을 맡기는 것도 방법입니다.

- 작품 보관 서비스를 제공하는 옥션 회사나 갤러리도 있습니다. 물론 보관료와 함께 보험 가입비는 별도로 지급해야 합니다.

- 작품을 구매하고 송금한 순간 소유권은 구매자에게 넘어옵니다. 만약 특별한 협의 없이 작품을 구매처에 계속 남겨두었다가 작품의 상태에 영향을 미치는 사고가 발생할 경우에는 작품을 방치해 입은 손실의 부담을 고스란히 감당해야 하니 구매 시 바로 운송을 진행하는 것이 좋습니다. 만약 일정 기간 작품을 맡기기로 협의했다면 꼭 보험 여부 등을 확인하기 바랍니다.

13. 재판매할 때의 세금은 상황에 따라 다릅니다.

- 국내 생존 작가의 경우는 금액에 상관없이 비과세입니다. 작고한 작가는 6,000만 원 미만일 경우 양도소득세가 없습니다. 6,000만~1억 이하, 혹은 보유 기간이 10년 이상인 경우

에는 최대 90%까지 필요 경비가 자동 인정됩니다. 10년 미
만일 경우 비용은 80%까지 인정받습니다. 판매가의 20%
에 대해서만 세금이 부과된다는 의미입니다. 세율은 지방세
2%를 포함해 총 22%입니다.

- 미술품 판매 소득은 기타 소득입니다.
- 조각에는 세금이 없습니다.
- 해외 작품을 구입해 수입 통관을 진행할 때 기계적 방식을
 활용해 제작된 사진이나 판화 및 에디션 작품에는 관세와
 부가가치세가 부과되니 꼭 확인하기 바랍니다.